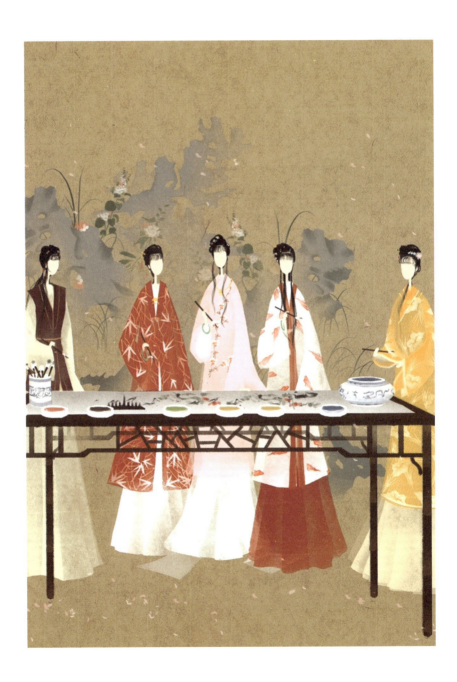

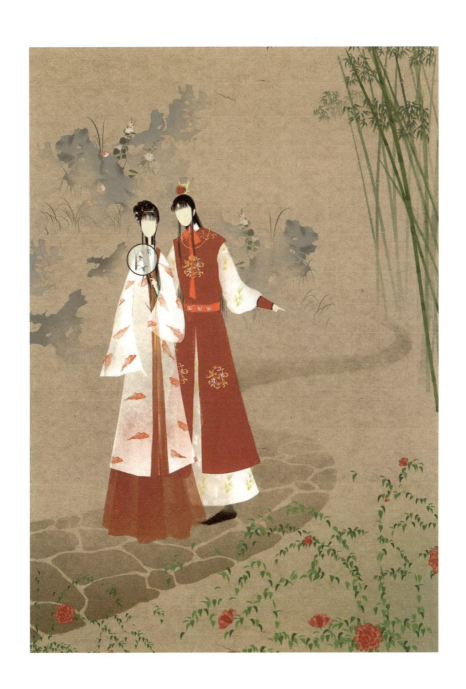

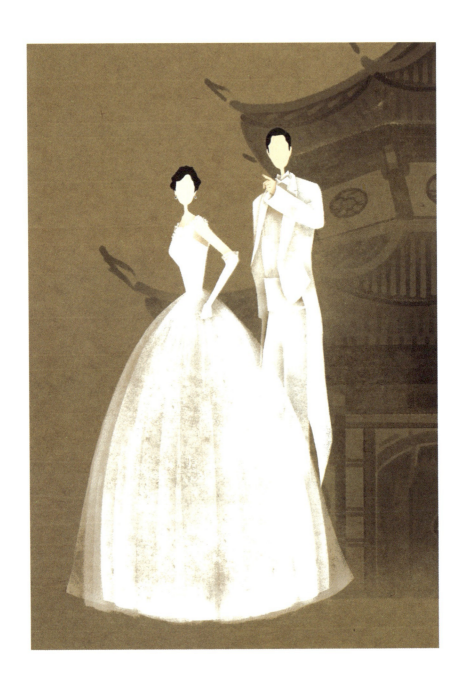

qingwan talk

青苑说

青苑 —— 著

人民交通出版社股份有限公司
China Communications Press Co.,Ltd.

图书在版编目(CIP)数据

青菀说 / 青菀著 . — 北京：人民交通出版社股份有限公司 , 2017.10
 ISBN 978-7-114-14033-4

Ⅰ . ①青… Ⅱ . ①青… Ⅲ . ①散文集－中国－当代 Ⅳ . ① I267

中国版本图书馆 CIP 数据核字(2017)第 175522 号

书　　　名	青菀说
著　作　者	青　菀
监　　　制	邵　江
策　　　划	花生哥哥
特约策划	童　亮
营　　　销	吴　迪　刘　君　陈力维　张龙定
责任编辑	刘楚馨
出　　　版	人民交通出版社股份有限公司
地　　　址	(100011)北京市朝阳区安定门外外馆斜街 3 号
网　　　址	http: // www.ccpress.com.cn
销售电话	(010) 59636983
总　经　销	新世界青春（北京）文化传媒有限责任公司
经　　　销	各地新华书店
印　　　刷	北京盛通印刷股份有限公司
开　　　本	720×960　1/16
印　　　张	19.75
字　　　数	307 千
版　　　次	2017 年 10 月　第 1 版
印　　　次	2017 年 10 月　第 1 次印刷
书　　　号	ISBN 978-7-114-14033-4
定　　　价	49.80 元

（有印刷、装订质量问题的图书由本公司负责调换）

— 序 —

在水波上刻字,在生活里行走

 我和青菀有五年没见了。见面的路上,虚构出许多内心戏,琢磨着要有点仪式感。等打过照面,在餐桌上聊了半晌,发现那些内心戏一个没用到。就像读《唐诗三百首》,有些诗熟极而流,有些诗之前略过了,现在发现崭新之美。但始终,那都是一卷你熟悉的蕴藉美好的《唐诗三百首》。

 我对青菀的形貌,见之前,还停留在五年前那个节食中的形象,但见字如面,她笔端展现的精神世界,就放在那里。一个人的文字,总是比她的话语走得更远。时间和空间制造的那点陌生感,消解掉熟知带来的立场之后,反而更能看出一个人的思维进化和情感张力。我熟知五年前的青菀,而这五年来她写过的文、出过的书,像一面自制的镜子,勾勒出一个新的形体,这形体有我认识的部分,也有新生的部分,圆融在一起,是一个更好的人。

 青菀说,她现在追求一种自由主义者的状态,更在意塑造自我的完整,约束自己对他人、对可以影响到的世界施加影响。我能记得,做同事之初,她推荐一部电影,说这个非常好,我要强烈推荐。后来去北京,她从QQ上突然弹出来,说我看了一部电影,很有感触,必须谈谈看法。如今,她写许多文章,从影评到书评到情感,如果你要求,她给出建议,如果你不说,她只表达观点,取舍由你决定。她把自己的"我"收在心里,给别人的"我"留出余地。许多时候,认知的突破,是读几本书的事。能不能时时克制自己,从微末之处改变,却是大艰难之事。去做了,就是知行合一的开始。

 人是无时无刻不在成长的,直至感到满足为止。有人会在某一刻决定

停下来，相信已抵达期待的状态。有人就很贪婪，总想看看再成长一点后的样子，然后是又一点，又一点，就这么缓缓而源源改变，有一天抬起头，发现今日之我与过往之我已经完全不同。她完成了对自己的塑造。

青菀就这么一直生长着。一起在杂志社共事的时候，大部分时间百无聊赖，我问她，为什么要不断地接活写稿子，把自己搞那么累？她仿佛看白痴一样看我，说，为了挣钱啊。一个文学青年有金钱的观念，愿意投入时间与心力，她看待世界的方式已经不同。到后来，在北京，青菀说，她有许多优秀的同事，他们用经济学的眼光分析现象，推导结论，结论很震撼，过程很诱人。她为自己推开了一扇门，去不断拓展认知的边界，改变自己知识的结构，在文学的情绪之外，找到一条用逻辑与事实铺砌的路，这路可能会与情感相左，却更经得起理智的推敲。

对于一个写作者而言，生命体验是最源初的表达路径，对思维广度与深度的持续训练，才能让笔下的内容于有血有肉之外，更加丰富而立体。许多人喜欢青菀那些拍案叫绝的软文，与其说是包袱抖得出彩，毋宁说是一个写作者背后的阅读积累，对生命的体察，和下笔时对读者的认真。抛去尾端的广告植入，它们依旧是好的文章。因为说到底，文字背后，看的是写作者的成色。

青菀一直在写的，都是她自己。她的文字有很沉郁的部分，也有很暴烈的部分，有时她会展示思维的穿透力，有时是单纯的情感浓度，每一个部分，都是她自身的一个棱面、是某一段人生经历的投射。她是女生、是妻子、是母亲、是作者、是滚烫的生命和求知欲的混合，从校园到职场、从西安到北京，她走自己选择的路，在繁星与泥泞里一脚深一脚浅，有时会碰壁、有时会遭遇挑战、有时会遇到古怪而有趣的同行者，到后来，它们都成了时间的礼物。青菀用她的笔，一一写下来，这些生命里的独特体验，唤起了读者最真实的回应。

五年后我见到青菀的时候，她几乎已经是一件自我完善的成品。我记得第一次见到她时那一头黄蓬蓬的头发，那些颓唐日子里她展示给我们的仿佛张爱玲妆容的旗袍扮相，以及五年前那个下午她从公司出来一副担惊受怕吃多了的模样。如今坐在一起，不曾灭口，便是真的不惧过往，抬头向前了。我们告别之后，我坐在地铁上，一路读她给我的新书书稿，同时想抓

住一个词,来形容她的状态。那个词一直在脑袋里绕啊绕,临到打算放弃,终于一下子蹦出来——静影沉璧。我觉得它就是青菀现在的写照。

 我读这部书稿的时候,就像一直在读一个人。她把文字刻在水波上,熠熠生光,却并不重要。那些在生活里行走过的路,那个从生活深处走过来的人,才是这部书的可看之点,是人生坚实质地上的繁星点点。

<div style="text-align:right">

冷风

2017.07.19

</div>

目录

誓把宋词写成花

- 苏轼与朝云 …… 002
- 苏轼是否喜新厌旧 …… 006
- 李后主与大小周后 …… 010
- 陆游与唐琬 …… 016
- 刘兰芝的悲剧 …… 020
- 严蕊：不是爱风尘 …… 024
- 朱淑真：身体写作的先驱 …… 029
- 秦观：苏门最有故事的君子 …… 033
- 晏几道：把人看够了，才更爱酒与花 …… 037
- 《生查子·元夕》，我就爱他们这种坦荡荡又哀凄凄的样子 …… 041

《甄嬛传》

- 果郡王是你永远醒不来的梦 …… 046
- 千古第一伤心人甄嬛 …… 049
- 皇帝：用绝情表演痴情 …… 052

做人当如沈眉庄 055

安陵容为什么会变态 059

端妃：暗藏的杀手锏比明刀更锋利 063

我喜欢后期的敬妃，是活开了的节奏 070

宜修是最惨的一个，坏都要相形见绌 074

玉娆单纯，但从来不是傻白甜 077

叶澜依的生命寒冷太久，果郡王那一点光，足以慰平生 080

浣碧心里的刺

《琅琊榜》

靖王：知世故而不世故 084

琅琊识珠 092

我心中的琅琊坏人榜 098

我心中的琅琊高手榜 103

金庸

四海列国，千秋万载，就只一个阿朱 108

《红楼梦》

木婉清：你才不是没有故事的女同学	111
钟灵的少女感	114
慕容复的绝境	118
杨康不可惜	123
穆念慈的困局，与杨康无关	127
李莫愁的有始有终	132
殷素素的困境	135
纪晓芙：你可以消灭我的肉体，我的灵魂永远独立	138
狄云的灰色人生	142
宝玉情不情，黛玉情情	146
宝黛钗，吵嘴也精致	149
元春的笑中泪	153
探春虽是女子，可她生而有力	156
王夫人对黛玉的不喜欢，已经到了不愿掩饰的地步	160
整个贾府，所有人知道所有人	164

宝玉挨打事件袭人或成最大赢家 167

晴雯：又美丽又胡闹 170

平儿：一个完美忠仆 174

鸳鸯：鱼肉也有尊严 177

香菱的绝境 180

邢岫烟和尤二姐：且不知命运的礼物，早已标好价格 184

一恨鲥鱼多刺，二恨海棠无香，三恨红楼未完 188

惜春求仁得仁，青灯古佛又何妨 192

《伪装者》

于曼丽：把刀给仇人，把命给爱人 198

明楼像梅长苏，但比他更寂寞 202

明台是明楼年轻时的样子 206

张爱玲

娇蕊和振保：交际花和凤凰男的化学反应 212

薇龙的爱情，是一场笑饮砒霜 216

《金粉世家》

流苏到底是缺爱还是缺钱 219
你看看王佳芝,就知道老男人有毒 223
曼桢的绝望 226
宁愿天天下雨,以为你是因为下雨不来 229

《金粉世家》

冷清秋的人格高度,比金燕西高出三千丈 234
金燕西:狐狸精虽好,可不要贪杯哦 239
白秀珠:当初叫人家小甜甜,如今叫人家牛夫人 242

《京华烟云》

立夫和荪亚,是木兰的红玫瑰与白玫瑰 248
姚木兰:心有遗憾若干,可她依然完美 252
姚木兰的取名之乐 256
红玉的绝恋 259

《请回答1988》

- 阿泽：从此少年皆是他 264
- 有一种暗恋，叫金正焕 267
- 欣赏德善需要具备功力 270
- 宝拉：你说她怪，其实她很美 274
- 你总会爱过一款男孩，名叫善宇 278
- 正峰、娃娃鱼、余晖：被忽略却不妨碍快乐的三人组 281
- 成东日和李一花的婚姻，看了会不会绝望 285
- 穷不堕威富不炸毛的双门洞豹女士 289
- 阿泽爸和善宇妈：中年人的传奇与爱情无关 292

誓把宋词写成花

苏轼与朝云

苏轼在杭州当副市长时三十六,
认识了十几岁的小姑娘王朝云。
关于朝云身世,一说她是小歌妓,
一说她是路边乞儿,
现在通行的说法是歌妓,
乞儿说我认为是是为尊者讳,
毕竟在宋朝,官员狎妓是犯法的。

她被苏轼买回家时不识字,
但是很聪明,又用心,
不久就能写出漂亮的楷书。
苏轼喜欢喝功夫茶,名曰蜜云龙,
有十几道工序,朝云很快也学会了。
她身上有一种灵敏,悟性极高。
苏轼下朝回家和侍妾们宴饮,
拍拍自己肚子说,这里装的是什么?
有人说,一肚子锦绣文章嘛。
有人说,是治国安民的策略。
朝云一笑,是满肚子不合时宜吧!
子瞻大笑,知我者朝云。
又一回,朝云唱苏轼旧词,
花褪残红青杏小,未完而泣。
苏轼问她怎么了?

她说想到词里情绪觉得很伤感。
子瞻又笑:我正悲秋,你却在伤春。

我后来看《甄嬛传》,
觉得纯元就是王弗,
一个谁都替代不了的梦。
宜修是王闰之,
柴米夫妻有恩有龃龉。
而甄嬛,就是朝云,
虽后来,却有她独到之处。

可这也并不代表什么,
我们都知道苏轼很爱王弗。
少年夫妻,结发相伴,
那份感情别人取代不了。
"十年生死两茫茫"一篇,
全文感人至深,非深情不能为。
王闰之相伴苏轼快三十年,
照顾家庭抚养孩子,
随着苏轼仕途沉浮几经艰苦,
是个合格的妻子,一家女主。
她病逝后,子瞻情不能自已,
写了诸多悼文,也嘱咐家人,
在他百年之后要与王闰之合葬。

相比前两位,朝云要轻盈许多。
他们更像红袖添香夜读书,
是才子佳人的剧情,不尝世间辛苦。
可后来呢,苏轼被贬黄州,
这对他而言是十几年谪居生活的开始。

他由名满朝野的才子沦为囚徒,
很多学生开始声明划清界限,
很多侍妾自行散去,
这个时候朝云说,我跟你去。
我觉得朝云是粉丝心态,
我知道你爱谁,我也知道你理想,
你春风得意时我只是侍儿一枚,
你落难时我要做扶助你的双手。
至此,他们的感情,从轻盈走向稳重。

被贬黄州期间生活比较艰苦,
朝云用当地廉价的肥猪肉微火细炖,
做出东坡肉的雏形。
她手工很好,做了女红换钱,
买回羊脊骨给苏轼吃,
他觉得肉虽细但是很好吃,
我想了一下,也许那就是羊蝎子的鼻祖。

朝云与苏轼曾有过一个孩子,
乳名叫乾儿,对苏轼而言这是老来得子。
可惜这孩子没活多久就夭折了,
这件事对苏轼打击很大,
给友人的信里充满自责,
认为孩子受他带累才没能活。
又写道:我泪犹可拭,母哭不可闻。
他也很心疼朝云承受丧子之痛,
后来苏轼又被贬惠州,
此地多瘴雾,朝云染疾,不久去世。

朝云于苏轼,早年是锦上添花,

晚年时却称得上精神支柱。
朝云很美,被苏门才子们称作巫阳云雨仙。
子瞻多次写词,赞美朝云对他不离不弃。
朝云死后,苏轼也写了许多词怀念她,
其中有两句是这样的:

素面常嫌粉涴,
洗妆不退唇红。

可见宋朝的制粉技术并不发达,
擦粉反倒污了朝云的美貌。
真想送一瓶羽毛粉底给她,
如羽毛轻抚而过,
留匀净不留妆感。
这样子瞻也不会嫌弃粉污美人颜了吧。

苏轼是否喜新厌旧

苏轼朝云那篇有人看后骂街。
得了吧十年生死两茫茫算不上深情,
老婆死后娶一个又一个,苏渣男。
也有一个骂得有意思。
她说,直男癌和小三小四,
才会为苏轼朝云点赞。
这真是怎么说来着,
浑身都是破绽倒教我不知如何开口。

首先,一个事实。
苏轼和王弗是少年夫妻,
拜堂时她十六,他十九,
算得人之初,互为性启蒙。
本来年轻人的恋爱就很单纯,
没想到王弗还超出预期,
之前苏轼并不知道她的文化功底,
偶尔读书忘词了,王弗会轻声提点。
家里来了客人,王弗躲在屏风后面,
等客走,她会点评来客性情举止,
苏轼视她为贤内助。
很可惜,王弗只活到二十七岁就病逝了,
苏轼把她葬在距离父母坟墓不远处。
手植青松三万,

这也是后来明月夜短松岗的环境基础。
少年夫妻,午夜梦回,
一切如旧,你坐窗前梳妆,
相顾无言,惟有泪千行。
醒来后苏轼怅然无法自抑,
写下悼亡之作《江城子》。
我读了只为其中深情厚意感动。
你却因此读出了渣男气质,
服!
如果他对亡妻只字不提,
你是否又要攻击他喜新忘旧。

其次,在王弗过世三年后,
苏轼娶了第二任妻子,王弗的堂妹王闰之,
她比苏轼小十几岁,从小仰慕他,
她与苏轼共历婚姻二十余载,
育子二人,对王弗留下的孩子也极亲厚。
这二十多年,苏轼宦海沉浮,
尊荣时担任礼部尚书吏部尚书,
位极人臣独掌一阁。
落魄时锒铛入狱死生不知,
被流放黄州时不但地位全无,
物质、心理、社交都遭遇困境。
王闰之可能并没有那么懂苏轼,
但她有自己的担当,为家守护。
王闰之因病去世后,
苏轼很受打击,并嘱咐家人,
等他百年之后要与王闰之合葬。

中国古代婚姻制度,

严格意义来说并不是一夫多妻,
而是一夫一妻多妾制。
所以苏轼的正妻只有一个就是王弗,
续弦只有一个就是王闰之。
即便他后来与朝云再怎么患难与共,
再怎么情投意合互为知己,
也不曾给过她妻子之名。
这不算薄情,只能算时代局限性。

抛开时代谈他是不是渣男这未免太搞笑,
这样的思路总令人啼笑皆非。
看到有人批评岳飞抗金是破坏民族团结,
看到有人批评梅长苏被灭门之后,
竟然不造反简直太软弱太妥协。
我就很疑惑这种思路到底是装傻还是真傻。

还有人提到,悼词一首接一首写,
新人一个接一个纳,
这一点没什么好洗地,
每个人情感观不同。
《红楼梦》里几个姑苏买来的小戏子,
都是女孩,其中两个因剧情需要,
扮演一生一旦。
那生对旦平日里做小伏低极尽温柔,
有一天旦病死了,生哭得什么似的,
后来又补了新旦,他也一样体贴照顾。
就有人问她,是不是忘了旧人,
她说:比如男子娶妻,这是大节。
如果一味死守,倒叫泉下那位不安了。
只要别把死掉的忘了就不算无情。

这话宝玉听进去了,我也听进去了。
只是有些人连清代小戏子的见识都不如,
非把一夫一妻一生一世作准则。
你可以将此作为你的情感观,
但是,道德律己不律他。
最好不要拿你的标准衡量所有人甚至是古人,
然后占据道德高地对别人冷嘲热讽,
这就是传说中的道德婊了。

李后主与大小周后

周娥皇嫁给李煜之前已名满后唐。
她读过史书，精通音律，
尤其弹得一手好琵琶。
被李煜的爹爹很看好，
还赐她一把烧槽琵琶。
李氏父子做皇帝本领有限，
对艺术的感知力却很出众。

十九岁的周娥皇嫁给李煜，
不久李煜登基，娥皇封后，
两个文艺青年情投意合。
现如今，文艺青年需得玩单反，
穿马丁靴，抹吃了人的大红唇，
出没迷笛草莓各种音乐节才算有范儿。
当年文青也有自己的套路，
填词，唱曲，跳舞，制妆，
比这一届文青不知高到哪里去了。

大家都知道唐玄宗好音律，
创作了霓裳羽衣曲。
杨贵妃好舞蹈，
将该曲演练成舞，一时名动天下。
但经过唐末混战，

乐谱已失传，只留一些残曲，
李煜命宫里乐师还原，
没一个合他心意。
最后娥皇出手了，
是不是真还原了不太好说，
但很好听是真的。
李煜白天听完晚上听，
曲终人不散，循环播放。
以至荒废朝政，众臣不满，
有个大臣就站出来说：
皇上，你这样做不对。
李煜说：你说得很好。
赏了他很多礼物但是并不改。

娥皇与李煜生有两子，
后来她身染疾病，
李煜很忧心，衣不解带地照顾
次子又因为意外夭折了。
娥皇心情极为抑郁，
李煜请她娘家人进宫探视，
遇见了正青春的小姨子。
她比他小十四岁，容颜正好，
就像 Q 版、不经忧患的娥皇。
他俩一个看对眼就去幽会了，
还大咧咧写词留念。
划袜步香阶，手提金缕鞋。
奴为出来难，教君恣意怜。

这边是恋足癖与小姨子，
那边是躺着快死了的正房，

真难为死我这个天秤座了,
到底该不该骂?

想想还是别骂了,
反正他俩也没好下场。
史书为小周后洗白,
说她拜见病中娥皇,
娥皇问她,你什么时候来的?
她心直口快,"不小心"回答:
我来好几天啦。
啊?你来好几天了为什么不看我?
跑哪里和谁玩去了?
娥皇只是病了,又不傻,
立刻听出言外之意,
至死也不愿再看她一眼。
这事发生不久娥皇就死了,
李煜哭得要死,写了很多诗纪念,
但不影响他以最高仪仗,
在四年后迎娶小周后。

如果说大周后是艺术家,
那小周后就是生活家。
她不爱填词品曲这些烧脑爱好,
她爱的东西是能提高生活质量的。
比如制香,鹅梨帐中香。
比如打牌,创作了麻将的初级玩法。
比如拿一堆好东西放屋子里。
她远没有她姐有才,
但胜在年轻美貌,
李煜对她非常宠爱。

没几年,宋太祖把南唐灭了。
李煜作为亡国之君,
袒露上体出城投降。
自此,无能皇帝李煜告退,
一个千古词帝即将诞生。
在与后妃被押至汴梁时,
他写下《破阵子》痛陈亡国之伤:
最是仓皇辞庙日,
教坊犹奏别离歌,
垂泪对宫娥。
这时能与他相顾垂泪的也只有小周后了。

到大宋的首都汴梁后,
他被封带有侮辱性质的违命侯。
小周后被封郑国夫人。
这时李煜像被开了光似的,
随便写点什么都非常好。
但是这些亡国之怨,
只会为他带来更多灾难。
宋太祖在位时对他并没有很为难,
太祖暴毙,太宗赵光义上位,
这位仁兄的残忍和粗暴一样有名。
据传,太祖很喜欢花蕊夫人,
她是后蜀主孟昶的妃子,
赵光义也对她颇为垂涎,
趁太祖午睡时,伺机勾搭,
被太祖发现后斥责。
有一天一群人在花园比剑取乐,
赵光义假装射动物却把箭射向花蕊,

这位美女当场就死了。
赵光义跪下抱着他哥大腿哭,
不是我非要杀她,她实在是祸水,
太祖也没说什么,自己走掉了。

如此胆大妄为的一个人,
在太祖死后开始对小周后下手。
野史说,小周后随命妇入朝,
被宫内以交流女红为名留下。
数日后,方容颜憔悴回寓所,
一边痛哭,一边怒斥李煜不相救。
李煜这个时候自身难保,
又眼见心爱之人遭凌辱,
估计内心也很愤懑,无言对小周后。
有一幅春宫图叫《熙陵幸小周后图》,
内容是一场大型写真。
主角是赵光义、小周后以及五个侍女。
这有两个可能:
第一,赵光义真的当众强暴小周后,
并让画师画下,这是陈老师的先驱。
第二,赵光义并没有对小周后怎样,
只是让画师画下了脑补出的场景。
作为对李煜和小周后的侮辱。
无论是哪一种,都是妥妥的变态。

终于到了这年七夕,
李煜四十二岁生日。
他写下千古名词《虞美人》:
春花秋月何时了,往事知多少。

他,一个资深文青,
连春花秋月都不爱了,
基本也就灰心至极点了吧。
这首词将他对故国的思念写到骨头里去了,
探子报与赵光义,然后,毒酒来了。
饮下毒酒的李煜面目抽搐,
死在小周后怀里。
半年后,小周后殉情,
他们的故事,结束了。

大周后去世时二十九岁。
虽然生命弥留之际,
被妹子与夫君背叛,
但她在世时,享有专房之宠,
与李煜也算精神投契,
死后极享哀荣。
她没有经历国破被掳的耻辱,
也算是一种幸运了。
小周后与李煜,
也许最初只是小女子对帝王的向往,
对富贵的贪念,
亡国之后,她与李煜一起蒙辱,
也算患难夫妻。
她后来在汴梁的遭遇,
实在太过可怖。
亡国之君不保命,
亡国之女不保贞。
也是很薄命可怜的女孩子了。

陆游与唐琬

在中国文学史上,
因婆媳关系不和至少留下两个名篇。
第一个大家都很熟悉,
汉乐府叙事长诗《孔雀东南飞》。
每次读它都忍不住想哭。
叙事有节奏,细节很分明,
用很美的句子写很悲的事。
一句怅然遥相望,知是故人来。
平淡中有催人心肝的痛感,
不过也有可能是我太细腻,
李逵的外表下有一颗宝玉的心。

另一篇就是陆游的《钗头凤》了。
陆游二十岁与唐琬成亲,
婚后感情极好,如影相随。
这让陆母很不爽,
本来还指望他读书取仕光宗耀祖,
这么沉迷女人怎么可以!
她几次训斥唐琬,又规劝陆游看淡私情,
然而并没有什么用。

陆母就去尼姑庵为儿子儿媳算卦,
尼姑说,这届媳妇不行,

他俩在一起,你儿不会出人头地。
陆母一听顿时觉得自己非常有理,
强令陆游休妻。
还搬出了《礼记》为霸道背书。
其中一条:子甚宜其妻,父母不悦,出。
陆游没办法,南宋是礼教重朝,
这一点不是我非要为他洗地。
于道义,他妈有理论支持,
于仕途,虽然宋朝没有举孝廉。
但一个人一旦背上不孝的污名,
那就别想有出头之日了,
而陆游,终归是一个读书人,
他做不到放弃一切为红颜。

唐琬被遣,陆游悄悄准备宅院安置她,
想瞒着陆母暗度陈仓,但是被发现了,
自此,他们无路可走。
之后,陆游娶了母亲安排的王氏,
唐琬也由家人做主嫁与赵士程。
这对恩爱夫妻,
就这么渐行渐远渐无书了。
绍兴二十五年,陆游参加礼部考试失败,
心情抑郁,到城外沈园散心。
正巧唐琬与赵士程也在,
唐琬征询赵士程意见后,
和侍女同送酒食给陆游并聊了一会儿。

这事对陆游刺激很大,
像什么东西挑开心中暗涌,
也没有想这样做合不合适,

直接写下《钗头凤》,其中有几句是这样:
东风恶,欢情薄。一杯愁绪,几年离索。
错,错,错!
桃花落,闲池阁。山盟虽在,锦书难托。
莫,莫,莫!

非常咆哮体,情绪难以自持。
一年后唐琬无意看到这首词,瞬间崩溃了。
她也合诗一首,其中几句是这样:
晓风干,泪痕残。欲笺心事,独语斜阑。
难,难,难!
角声寒,夜阑珊。怕人寻问,咽泪装欢。
瞒,瞒,瞒!

简直了,字字血泪,使人不忍细读,
之后不久,唐琬便郁郁而终。
想到这里我总觉得很遗憾,
唐琬与陆游相爱,无故被离婚,
已经很不幸,还好遇到赵士程,
从他肯让她送酒食给陆游,
可以推断他对唐琬不错,
至少是尊重她的。
然而陆游一首《钗头凤》,
虽有抑不住的悲愤要发泄,
却也有几分不合时宜。
毕竟唐琬已另为人妻,毕竟人言可畏,
他的《钗头凤》同样也点燃了唐琬心中的火,
只是这火没有正经路子可烧,
只得独自枯萎了。

有人说世间最珍贵莫过于得不到和已失去，
唐琬之余于陆游，兼具这两种。
所以她成了他至死难忘的心结，
即便过去了几十年，
他已垂老，还会写下：
梦断香消四十年，沈园柳老不吹棉。
此身行作稽山土，犹吊遗踪一泫然。

可真的是念了一辈子。
另外，需说明两件事：
其一：相传陆游唐琬是表兄妹，结论：不是。
其二：相传唐琬《钗头凤》非本人作，结论：存疑。
看了他们的故事伤感之余也会有一丝庆幸，
今天如果遇到婆媳不合，
可以去知乎回答：
"有个恶婆婆是怎样一种体验？"
可以去天涯吐槽：
"才和婆婆撕过，有什么要问的吗？"
在宋朝，就只好被迫分离，郁郁而终。
所以啊，人生得意须尽欢，莫使金樽空对月。

月下看美人最有朦胧美，
神仙水，让你真的美。

刘兰芝的悲剧

《孔雀东南飞》,我初爱它文辞美,故事悲。读来口齿生香,心又凄凉。可它的好不单这样,比如刘兰芝,就是常看常新的人物。

开篇,她对焦仲卿说了一番话。几个意思:讲女工,我能织布裁衣;讲才华,我能演奏乐器;还读过诗书。但是宝宝心里苦,宝宝想对你说。

为什么苦?第一,你太忙,我独守空房。第二,我日夜织布太辛苦,三日断五匹也不算无能,但你妈还嫌我慢。综上,我撑不住了,也看不到改善的可能,你快去告诉你妈一声,把我休了吧。

说这番话的刘兰芝特别有主见。这主见是对自己才艺的自信,也有对老公淡淡的埋怨,更有对婆婆不满但是不出恶言的教养,还拿出了对婆媳不和这件事的解决方案,就是——休了我吧。(略冲动)

但我觉得这是反话和激将法。她真正想表达的是:"你今天再不搞定你妈,咱就离婚。"

接着焦仲卿去找他妈谈判,被连说带骂地赶回来了。男人都是幼稚的,这句话放在焦仲卿身上一点也不冤。他谈判失败后,并没有下一步方案,只是和稀泥,安慰刘兰芝:你先回娘家,我来想办法。

事已至此,刘兰芝知道没有挽回的余地。她说:你别空口安慰我了。我来你家之后,侍奉婆婆恭谨,哪里敢散漫自专?我觉得自己没什么罪过,今天被驱赶了,还回来做什么?我那群陪嫁,个个都是好宝贝,你看不上我,自然也看不上那些东西,随便你留着送人吧,只要你别忘了我就成。

从这段话能看出,刘兰芝还很硬气。估计她偷听母子俩谈话了,所以句句针对,你妈说我自由散漫,我哪有?你不在贵母上面前为我辩白,我还回来做什么?听说你妈要给你娶新人啊,呵呵,有我家底厚吗?那些陪嫁留给新娘子用好了。我挥一挥衣袖,只带走我的尊严。

说话间天就亮了，刘兰芝开始打扮自己，用了十二分心思，从头到脚，从腰带到耳钉，各个精挑细选，反复试了三四回。打扮好了，去拜别婆婆：我打小生长在山野，不懂礼数，配不上你家公子，受了你那些彩礼着实有愧，今天我去了，以后家里您受累照应。与小姑道别，却哭了一脸。"新妇初来时，小姑始扶床。今日还家去，小姑如我长。"

妈蛋，我也好想哭。你看我们兰芝，就是这么生性！婆婆你辱我骂我瞧不起我，我就穿得漂漂亮亮，句句带刺回敬你，我们文化人骂人不带脏字，不服你就憋着。为什么这么说？从刘兰芝会弹奏乐器又读过诗书来看，她算得上家境优越，她离婚后求亲的人也都有头有脸，可见绝非小门小户的女子。极有可能兰芝小时候，父亲做官，家境尚可，受过良好教育，后来家道中落，才嫁了小吏焦仲卿，这门亲事是焦仲卿高攀，而不是兰芝"打小长在山野里不懂礼数"。

可是，对待敌人用谋略，对待知己，就只能捧真心了。自古姑嫂难相处，兰芝与小姑感情却很好，也没有因为讨厌婆婆而迁怒小姑，临行前对她说：你照顾好公婆，照顾好自己，开心时别忘了我。

焦仲卿我真是不想说他，都把人送回娘家了，还指天誓日：我一定不辜负你，不久我一定来接你，我发誓不辜负你。焦先生，您可真是嘴炮党的先驱啊。但是，面对该老公，刘兰芝并没有像我这般讽刺，而是给他留足了面子：你这么说我很感动，你让我等，我就等。只是我哥性情暴躁，可能会逼我改嫁，这是一个风险报备。

刘兰芝，一个自信、傲娇，对敌人不圣母，对朋友很亲善，对恋人很体贴的女子。接下来是什么处境呢？非常惨！

首先，被休了很丢脸，进退无颜，她亲妈表示震惊，兰芝表示遗憾；其次，县令，也就是父母官，遣媒为他儿子求娶，兰芝不从；第三，太守，官更大了，也来为儿子求娶，兰芝再度不从。

母女同心还好说，刘兰芝的母亲即便对她被遣送表示了震惊，但是听了女儿的话，也知道她还爱着焦仲卿，所以尽力替她挡求亲。但是，那个性格暴躁的亲哥就不这样了。对他妹说：你是不是傻？焦仲卿，小吏而已。现在向你求婚的，哪个不比他官大？还不嫁想什么呢你？

刘兰芝抬头说：你说的也有道理，我和焦仲卿没缘分了，接下来到底嫁

给谁,你看着办吧。

有人说:哼,我看刘兰芝你自己变心了吧,你哥就问了两句,你立马答应改嫁,这算什么"蒲苇韧如丝",我看这叫借坡下驴。

说这话的兄台太不了解刘兰芝了。她,多么傲娇的一个女子,她和焦仲卿那么好,也不忍他妈,又怎么会忍哥哥的嘲讽?还有一层,焦仲卿之前信誓旦旦:你等着,我一定来接你。人呢请问?这边媒人都来了好几茬了,你人呢?

我觉得刘兰芝之所以答应,第一因为她生性高傲不受人冷话。第二因为对焦仲卿失望了。而且第二个才是主因。但是这答应,也只是一时意气,绝非真心。之后婚期定了,聘礼下了,刘兰芝还是在等焦仲卿。她妈问:就快出嫁了,你怎么还不做衣裳?

阿女默无声,手巾掩口啼。你感受一下,如果真想改嫁,何至于悲伤成这样?她一边裁新衣一边哭,如此三心二意到了晚上也把衣服做好了,可见果然能干。干完活了又开始哭。

焦仲卿听说刘兰芝要改嫁,终于肯请假来相见了。刘兰芝"蹑履相逢迎",一句:怅然遥相望,知是故人来。写尽伤感,分开时我们还是我们,再见已成故人。时空错乱,世事变迁,都在其中了。刘兰芝说:你我分开后,发生了很多事,这些你都不知道,我们没戏了。

焦仲卿终于罕见地说了一次硬话:恭喜你攀高枝啊!磐石是真石头,蒲苇是假柔韧,祝贺你,我自己一个人去死。看到这里我只有一句话:你说服不了你妈,你想不出办法,你只能说冷话,你悄悄去死不好吗?

事已至此,刘兰芝也彻底心灰意冷:同是被逼迫,君尔妾亦然。黄泉下相见,勿违今日言。她只能选择以死明志了,而且她还特意叮嘱了一声:我们说好一起死,你别又怂了。兰芝是太懂她丈夫了,女人为爱疯狂当属常见,又有几个男的肯为女人死?张爱玲她后妈早年和表哥恋爱,约好了私奔,表哥怂了。如花和十二少约好了吞鸦片自杀,十二少怂了。

焦仲卿回家向他妈告辞:最近天气不好,我也快死了,这是我自己的选择,你别怪他人,祝你比南山石活得还久。我觉得焦仲卿说这些话时,内心还抱有一丝希望:没准我妈看我寻死觅活,会许我接回刘兰芝呢?但他妈是真奇葩,都到这时候了,还哄他娶别的女人。

兰芝没有犹豫，揽裙脱丝履，举身赴清池。焦仲卿听说后，自知最后一丝希望也没了，徘徊许久，觉得不死不仗义，然后自挂东南枝。这场以婆媳矛盾开场，夫妇自杀为结局的悲剧，自此结束了。

细观全篇，你会发现刘兰芝是个非常丰富的形象。

她自负才艺，所以很自信。她有骨气，不占人便宜，不看重物质。对恶婆婆，她有理有据不服输。对丈夫，她处处宽容一再相信情深意切。同时，她也有幼稚的一面，被哥哥说了几句重话，就自动投降。做事只凭内心，不善筹谋，导致悲剧下场。焦仲卿多么像举棋不定的张无忌，只可惜，刘兰芝不是足智多谋的赵敏。

我年轻那会，喜欢看这几句：腰若流纨素，耳著明月珰。指如削葱根，口如含朱丹。纤纤作细步，精妙世无双。觉得好一位绝代佳人！后来再看，才觉得悲凉。好颜色遇不到好夫君，好才艺遇不到好欣赏，也只能独自枯萎了。

严蕊：不是爱风尘

南宋是一个先天有隐疾的国家。
从前的王朝死了就死了，
像宋之前的五代十国，
他们原本就是裂唐而分，
因为看上去很乱，
倒有一种今朝有酒今朝醉的气质，
就算亡国了，也难有太深沉的痛。
又比如刘秀建立东汉，
是在王莽篡汉又被推翻之际，
他奋勇而上取得政权。
他有一个明确的仇人，王莽。
他有一个正确的身份，宗室子弟。
他有一个正义的名头，夺回汉室。
所以他这个皇帝当得威武自信。

南宋不是。
南宋从建立之初就有一种耻辱，
靖康之变，宋徽宗宋钦宗被掳，
帝姬族姬被换算成钱送与金人。
昔日的金枝玉叶在金国与娼妓无异，
甚至有野史传宋高宗赵构之母韦太后，
在金国时嫁与他人并生育两子。
这事对南宋的男人们刺激太深了，

不敢当人面提,也不敢往深了想。
然后他们发明了一个说辞:
存天理,灭人欲。
这是程朱理学的关键词。

举个例子,
他们认为你吃一碗饭娶一个老婆这是天理,
如果你想吃十个菜娶五个老婆这就是人欲。
人欲在此特指非分的欲望,
它对女性的伤害尤其深。
一个女人,嫁人是你的天理,
如果老公死了,或者你失了贞洁,
甚至想寻找第二春,这就是人欲。
分分钟代表道德灭了你好吗!

但是灭别人的欲简单灭自己的欲就很难了,
给人扣帽子这招任何年代都很好使。
朱熹本人,就是此间高手。
有个太守叫唐仲有,
他反对朱熹的理念,
朱熹很不开心写奏折弹劾他。
其中有几条是这样的:
你身为朝廷官员,
竟然和营妓严蕊勾搭简直有伤风化。
他动不了太守唐仲有,
却暗示手下小弟逮捕严蕊,
数月之内几次鞭笞,几乎没打死。
严蕊也是个硬骨头,
坚决不承认与唐仲有有不正当男女关系,
她说,我一个做营妓的就算与太守有染,

也罪不至死啊,你们为什么要打死我?
就算你真的打死我,我也不能随便冤枉人。

这话不知怎么就传出去,
民间朝廷都很震动,
当时的孝宗皇帝也听说了,
把朱熹调走,另派了岳飞后人主理此案。
岳飞后人判她当庭释放,
并询问她以后怎么打算,
严蕊思考片刻,作诗一首:

不是爱风尘,
似被前缘误。
花开花落自有时,
总赖东君主。
去也终须去,
住也如何住。
若得山花插满头,
莫问奴归处。

初见此词,立刻就会背了,
因为短小精悍朗朗上口。
等长大一些再看,
简直想拍大腿点赞,
非常非常高明的辞令。
来来来,
让我们学习一下严蕊的说话之道。

不是爱风尘,似被前缘误。
两句话表明身份与心境。

不是我天生爱做妓女啊!
命不好我有什么办法呢?
花开花落自有时,总赖东君主。
花开花落总有它的时间,
但也得看看东君主怎么说。
这两句是自比。
我是清白的,但前路怎么走,
还得请大人你指条道。
把大人比作东君主,一顶高帽送上。
去也终须去,住也如何住。
我不想做营妓了这是肯定的,
留下来这日子简直没法过。
若得山花插满头,莫问奴归处。
如果能过上粗茶淡饭的小日子,
就让世人忘了我这无名小卒吧。

妙死了,特别妙!
一妙七步成诗,
二妙不卑不亢,
三妙不卑不亢里还能撒个娇,
四妙撒着娇还能表明心志,
五妙表明心志还能抒个情。

据说严蕊被释放后,
也并没有和带累她遭罪的唐太守有往来。
也许他俩之间本无情,
严蕊不肯指控他是正义使然,
也许他们本互相有心,
但闹了这么一出天下皆知反而要避嫌。
有人说,严蕊后来绝迹江湖,

也有人说,严蕊嫁于赵宗室为妾。
不管怎样,她没有继续当营妓了,
这个结局,多么像她期待的那样:
若得山花插满头,
莫问奴归处。

我也不想问。
只是你老是山花烂漫日晒最伤皮肤,
来一瓶收敛水,
就像你曾经勇敢做自己认为对的事。
你的皮肤也需要选择对的水,
橘子清香,彻骨冰凉,像脸在嚼薄荷。

朱淑真：身体写作的先驱

说起宋朝女词人，
你当然会想到李清照。
她的一生清晰明了，
就像你看着她长大又变老。
少女时期偶遇心上人，
和羞走，倚门回首，却把青梅嗅。
像不像电影慢镜头，
情绪与画面都有了。
婚后与丈夫感情甚笃，
偶尔小别，挥笔写出，
莫道不消魂，帘卷西风，人比黄花瘦。
跟你讲，女文人用文撒娇特要命。
靖康之变，举家南渡，
不复从前少女娇憨少妇慵懒，
词中有了梧桐更兼细雨的凄清。
就像风陵渡口的小郭襄，
变成峨眉开山之宗师了。
不过半本书，几阕词，红颜老去。
但她毕竟是完整的，
可以被品读和理解。

另一位与她齐名的女诗人朱淑真，
相形之下就要神秘很多，

主要因为资料太少。
我们只知道她是北宋的,
家人在浙江做官,
她在娘家受过良好教育,
诗词歌琴棋画什么都会,
其中以诗和画最为精通。
但是呢?
她由爹爹做主嫁给一个文吏,
该文吏识字没问题,
识情就非常不擅长。
这俩人虽然做了夫妻,
却没有精神共鸣。
那文吏怎么想的我们不知道,
但朱淑真非常不开心,
写词记录心情:
鸥鹭鸳鸯作一池,须知羽翼不相宜。
就不是一路人怎么做夫妻,
差不多等于单方面宣称感情破裂。

但是,她有没有和文吏离婚,
什么时候离的婚,
没有留下半分可靠资料。
她是离婚之后另谈恋爱,
还是婚内与人发生感情,
也无从可考了。
可是有一点很确定,
她后来又恋爱了,
而且行事作风非常大胆。
娇痴不怕人猜,和衣睡倒人怀。

对，就是你看到的字面意思。
李清照写和自己老公都被老夫子批评，
她这么前卫的行为当然也会令人侧目。
明朝的大学问家杨慎就直接说她不贞。

然而宋朝的吃瓜群众很喜欢呢。
一旦她有新诗，外边争相传颂。
为什么？我觉得这个心思很妙，
她做了别人想做不敢做的事，
那些怂人没有以身犯险的胆，
但默默给她点个赞还是 OK 的。

然而那些喜欢她的人也带不来真帮助，
毕竟感情问题和父母的亲子关系问题，
别人即便有心也无从插手啊。
她与情人分道扬镳，不久郁郁而终，
在她身故后，父母把她的诗稿全烧了。
估计这两位也忍得好苦，
女儿生前约会写诗，身体写作，
他们总不能直接就地掐死，
身故后还是可以稍微弥补一下。
把那些大胆不合规矩的诗烧掉，
但是这个行为也比较徒劳。
在南宋有个姓魏的男生，
把尚在流传的她的诗稿重新整理并出版，
就是我们现在看到的《肠词集》。

朱淑真可以的，
写愁绪就有：
十二阑干闲倚遍，愁来天不管。

写寂寞就有:
独行独坐,独唱独酬还独卧。

写相思就有:
相思欲寄无从寄,画个圈儿替。

写心志就有:
宁可抱香枝头老,不随黄叶舞秋风。

每一种心情,都可以引发共鸣。
她离婚后日子不好过,
但此人心智又很坚强,写过:
妇人虽软眼,泪不等闲流。

对,
不要流泪,眼霜很贵,会浪费。

秦观：苏门最有故事的君子

苏门有四学士六君子，
都是了不起的人物。
其中大家最喜爱秦少游，
至少冯梦龙很喜欢他。
让他和苏小妹谈恋爱，
做了苏轼的妹夫。
故事中的苏小妹，
机敏幽默，和她哥有一拼。
她与秦少游互闻才名，
彼此有心，经过几番周折，
终于可以洞房花烛夜。
然而才女心思叫人难猜，
得为难新郎一番才算准，
这一出就叫苏小妹三难秦少游。
被很多人津津乐道。

然而对不起我要煞风景了，
苏轼没有妹，只有姐。
苏小妹和秦少游没有恋爱过，
但是她有原型，而且是个悲剧。
苏洵生有三女，幼女小名八娘，
苏洵曾写过：女幼而好学。
慷慨有过人之节，

为文亦往往有可喜。
请注意,老苏是文章大家鉴赏力不会差,
又是讲自家女儿,难免自谦。
这话我们不管当真听还是当谦辞听,
都会得到一个信息:
八娘是有才华的。
还有一个有力证明:
司马光给苏轼母亲写墓志铭,
有句"幼女有夫人之风,能属文"。
可见八娘之才亲友皆知。

不过八娘没有苏小妹那么幸运,
她遇到的男人不是秦少游,
而是由老苏做主嫁给远房亲戚。
婚后的日子很不幸福,
和朱淑真情况比较类似。
生下一个小孩后,
她以养病为由回娘家长住。
不久,夫家抢走孩子,
三天后八娘就死掉了。
老苏对此事颇为自责,
他说,我碍不过情面,
最终害了自己的女儿啊。

八娘过世时秦少游才五岁,
他们之间怎么会谈恋爱呢?
但是为什么民间有如此流传,
我认为这是大家对秦观的喜爱。
苏门弟子中,秦观最像苏轼,
苏轼对他的才华非常认可,

认为他有"屈宋之才"。
苏轼甚至向政敌王安石力荐他,
说你稍微为这个人说道说道,
他将来一定会闻名于世的。
苏轼欣赏少游,甚至有点小嫉妒,
他问黄庭坚我和少游谁写得好,
黄庭坚也是个直言不佞真汉子。
说,你的词写得像诗,
少游的诗写得像词。
意思是你俩都有缺点还是别比了。

不过秦观确实是个多情人,
他年轻时曾爱恋一个歌妓,
离别之时写下著名的《满庭芳》。
我个人尤喜这几句:
斜阳外,寒鸦万点,流水绕孤村。
伤情处,高城望断,灯火已黄昏。
有一种大雾弥漫的忧伤。

与他们的恋爱绯闻相比,
我更喜欢看苏门弟子之间的故事。
从前我只知道他们很幽默,很损。
斗嘴取乐评古论今很风雅,
简直是精神上的大碗喝酒。
后来才知道这并非全部。
每一回苏轼被贬,
他们也跟着遭难。
秦观先后被贬郴州横州雷州,
徽宗即位后,召他回朝任职,
但是他死在路途中了。

他的儿子扶灵北上,
遇到正遭贬官的黄庭坚,
黄执意拿出自己为数不多的盘缠,
送与秦观后人,说我和你爹如兄弟,
本该亲自料理他的身后事。
现在不能了,你还和我推辞这点子钱?
君子和而不同,
君子本性相通。

健康水也是君子,
皮肤状态好时未见其好,
差到没救时它力挽狂澜,
就算无缘遇君子,也可以用它自救。

晏几道：把人看够了，才更爱酒与花

喜欢宋词的朋友一定知道晏殊。
他自五岁就有神童之名，
十四岁参加皇帝主持的殿试被赐进士出身，
之后又做过礼部刑部兵部尚书，
还做过几年宰相。
又与范仲淹一起倡导教育，
发起很有名也很有意义的庆历新学。
他自己写东西也很好，
就算你不爱读书也一定听过：
无可奈何花落去，似曾相识燕归来。
然而今天我并不是想写他，
我想写他儿子，晏几道。

在我心里，晏几道和宝玉有很多相似点。
家境方面，晏几道他爹是宰相，
宝玉他祖上有军功，被封侯。
境遇方面，晏几道在父亲过世后家道中落，
宝玉也经历由贵公子到寻常人的转变。
仕途方面，晏几道生性高傲只做过微末小官，
宝玉根本就掩不住对官场的厌恶。
不知是相似的境遇还是其他什么缘故，
这二位产生了最相似的特点：痴。

我们不妨引用第三方评价对比此二人：
傅秋芳家两个嬷嬷表示，
宝玉就是个看上去不错的傻瓜。
和燕子说话，和杏花对答，
爱惜起东西了针头线脑都很好，
糟蹋起东西来，金玉乱砸。
这话虽然是毫无见识的嬷嬷说，
但是很能体现宝玉的性格。
好不好只论心，管你什么贵还是便宜啊。
黄庭坚，苏门四学士之一，
他是这样评价晏几道的，
说他有四痴，之一是：
"人百负之而不恨，己信人，终不疑其欺己。"
在我看来，这是佛性，是痴得极致。

我总觉得文人啊，非常难。
不把真心捧给人看，字句动不了人。
拿给人看，等于自曝其短，
一旦被有心人拿去做文章，
以你之矛，攻你之盾，非常有杀伤力。
每一次你说真话，引来知己的同时，
也可能成为别人刺伤你的利箭。
好的子瞻我知道你感触颇深请先坐下听我讲，
但是那又如何？
千古只有一个苏东坡，
谁记得给他穿小鞋泼冷水的那群杂碎？

晏几道也是如此。
虽然，晏殊过世之后，他家道中落。
虽然，从前他们家的故旧门生，如今趾高气昂。

虽然，没有他爹庇佑了，他监狱都进过几回。
那又怎样？
权倾天下的奸相蔡京请晏几道写词，
他虽不能不写，但写的都是景。
半毛钱的马屁都不曾拍。
这就是贵气、硬气，以及软刀子磨你的孩子气。
你小子牛什么，想跟我充大爷。
当年我们家老爷子那场面你见过吗？
清贵人家的孩子，哪怕尝尽冷暖，
也始终有一种自持与自傲。
大概晏几道多了几重人生体验，
把人看够了，才更爱酒与花。
就像李煜没亡国之前，也就写写和小姨子幽会，
一朝亡国，《破阵子》也写了，《虞美人》也写了。
皇帝那么多，词帝就他一个。
当然我这就是站在局外瞎说，
当事人没准只想做个快乐的酒囊饭袋。

晏几道传世的作品集是《小山词》。
你没事可以翻一翻，
真的是相当浓烈。
他年轻时认识一个女孩，名为小苹。
为她写了很多词，
比如最著名的这首《临江仙》：

梦后楼台高锁，酒醒帘幕低垂。
去年春恨却来时，落花人独立，微雨燕双飞。
记得小苹初见，两重心字罗衣。
琵琶弦上说相思，当时明月在，曾照彩云归。

你看,去朋友家赴宴喝顿酒,
对歌女一见钟情,多年后仍念念不忘。
这种情不情的性格是不是有几分玉兄的意思呢?
在另一首《鹧鸪天》里,晏几道写下:
明朝万一西风劲,
争奈朱颜不耐秋。

西风虽劲,有大红罐面霜就不打紧。
细腻紧颜,线条重塑。
身处冷秋看《小山词》,
那才算风味绝佳。

《生查子·元夕》,我就爱他们这种坦荡荡又哀凄凄的样子

今天适合读《生查子元夕》。
去年元夜时,花市灯如昼。
月上柳梢头,人约黄昏后。
今年元夜时,月与灯依旧。
不见去年人,泪湿春衫袖。
同样是写今昔对比,
可以和唐人崔护的《题都城南庄》对照看。
去年今日此门中,人面桃花相映红。
人面不知何处去,桃花依旧笑春风。

两首笔法差不多,
个中情意却不大一样。
崔护写的显然是邂逅,
出去春游遇见小美人,
心里突然一动,像宝玉遇见二丫头。
今年故地重游,
想看看"此卿大有意趣"还能不能见。
发现,哦,不能了。
略略伤感,淡淡忧伤,
但是片刻之后,依旧可以笑春风。

但《生查子》就不同,
那是月上柳梢头,人约黄昏后啊!

是"约",显然两个人是认识而且有情的。
但这一年发生了什么,
被棒打鸳鸯啦?其中一个生病啦?
去年咱俩还一起看花看灯,
今年就不见你了,
想想还真痛苦,把袖子都哭潮了。

这首词短短的,艳艳的,
但是又很朴质,很美好。
哪个少年没有人约黄昏后的美妙,
哪个少年没有泪湿春衫袖的痛苦。
有人说这词是朱淑真写的,
就是我从前写过,
"十二阑干闲倚遍,愁来天不管"的那位女士,
理由是这像她的行事作风。
娇痴不怕人猜,和衣睡倒人怀。

毕竟她又娇憨,又大胆,啥都敢说。
但是抱歉,现在普遍认为作者是欧阳修,
写"环滁皆山也"那位。
此篇是我最喜欢的古文之一,
尤喜写山间四时那段,
读起来有一种莫名的爽酷。
欧阳修是宋仁宗时期的名人,
主业是当官,副业是文坛领袖,
他的主考老师是晏殊。
他后来又提拔了苏轼、苏辙、王安石、曾巩,
一个闪闪发光且心胸广阔的天才。

当时的官太苦了,

一边治理地方为政务吵吵吵,
没事就被贬到边远山区。
一边闲来写几笔把后世惊艳。
文学好魅力,
哪怕政敌之间也可以互相托付。
三苏在四川得到当地官员赏识,
那官立刻给欧阳修写信推荐人才。
但他和欧阳修是政敌,
还别说,他敢写,欧阳修就敢接。
还有我们都知道苏轼和王安石,
也经常互骂得不可开交,
但是下了朝,他们又互相佩服。
王安石被贬官时苏轼去看望他,
两个人大碗喝酒,谈笑风生。

这些大儒当官当得多好我就不说了,
大概你也不爱听。
单就文学成就来说也是非常了得,
欧阳修除了《醉翁亭记》千古名篇,
香艳词也写得很棒。
有一首闺怨是这样写的:
别后不知君远近,触目凄凉多少闷。
渐行渐远渐无书,水阔鱼沉何处问。
有一首伤春词是这样写的:
把酒祝东风,且共从容,垂杨紫陌洛城东。
总是当时携手处,游遍芳丛。
聚散苦匆匆,此恨无穷,今年花胜去年红。
可惜明年花更好,知与谁同。
写愁绪,那愁就铺天盖地,
写伤春,那伤就劈头盖脸。

唐人喜欢大开大合,
最不济也是笑而不语。
宋人喜欢走心,
没事把心翻出来给人看,
我就爱他们这种坦荡荡又哀凄凄的样子。

欧阳修还有一首词,开篇就问:
庭院深深深几许,好像很不耐烦。
也许是他家娘子写的,
嫌护肤品来得不够及时,
但是过了元宵节快递全面开工。
时效性是很棒的啊,可以放心买买买了。

《甄嬛传》

果郡王是你永远醒不来的梦

　　果郡王这种人设是略显单薄的，最符合广大妇女的想象：有个人他很好，很多人爱他爱得要死，但他只爱我爱得要死，不管我和谁在一起，他都爱我永不变。多么天真又盛大的想象。在《甄嬛传》这部人人苦似黄连的剧中，他凭什么单纯？

　　果郡王，在原作中是清河王，名为玄清。他爹是先帝，他娘是异族之女，这两个人，原本是征服者与被征服者的设定。不知怎么，产生了爱情，不是色情，不是欲望，是真的爱情。先帝爱舒贵妃到什么地步？先让她认汉人为父，洗白身世。又许她独住清凉台，宠冠后宫。还爱屋及乌，对她生的儿子玄清格外厚待，亲自教他骑射文章，甚至有立为储君的倾向。

　　果郡王和其他皇子不同，他是经历过父母恩爱的孩子。而不是君臣分明，一个高高在上，一个主动讨好。先帝去世，舒贵妃被迫出家，他自此被养在太后膝下。这是太后的高明之处，对外落得善待先帝爱子的好名声，其实是攥了个人质，舒贵妃红极一时，为保爱子也只得住荒郊野外。而果果不得不寄情山水书画，做人畜无害状。这母子俩真是互为软肋与铠甲。从事业的角度看，果果基本是废了。

　　那么他为什么爱甄嬛？我以为，多少有几分移情。他俩初次真人相见，是在清凉台，当时他微醉，想念母亲，或许还回忆了一下昔日父母相处的场景。但这些是禁忌，他不敢在太后和皇帝面前表露。甄嬛当时炙手可热，合宫流传着皇帝如何善待她。可在这僻静处，她也会伤感，随后又任着性子玩起水来。

　　果果在这种情境下偶遇甄嬛，会不会由此及彼，会不会触景生情，会不会想眼前这个宠妃，和我娘当年多么相似：一样受宠，一样被嫉妒，人前风光无限，实则步步小心，背过人了，又是一副天真烂漫。

之后，他经历了她夜探眉庄，这是她重情果敢的一面。又奉召给她筹备生日趴，见证她被宠上天的一面。又见识了她跳惊鸿舞，这是才艺外露的一面。又目睹她被华妃刁难，孩子也保不住，这是凄凉的一面。在她失去孩子的消沉时光里，他又以笛声劝慰。

综上，他俩虽然对话不多，但来往并不少。甄嬛没有言语轻佻不当之处，是果果自己心里那点小种子、小情愫，越长越丰茂。情不知所起，一往而深了。

这个解释可能听着也牵强，但我以为是符合逻辑的。不然你一个王爷，天天没事盯着皇帝的女人，叫我怎么给你洗白？

如果说之前是暧昧期，那甄嬛自请出宫后，横在他们之间最重要的障碍物已被清除。他们不再是大嫂和小叔子，最多算离了婚的前大嫂和前小叔子。

温实初对甄嬛好的方式是：你要美，我给你神仙玉女粉。你要病，我让你不伤身体地病。你要治谁我就治谁，你要毒谁我就毒谁。你身边没人了，我就趁机表白。多么实在的暖男啊，可是妹子不在乎。因为段位太低了。

你看果郡王就高阶多了。知道甄嬛放心不下被流放的哥哥和父母，就想方设法带来他们的音讯。这是烽火连三月，家书抵万金。知道甄嬛惦记着胧月和眉庄，就把她们的近态画下来。这是投其所好，急人所急。知道甄嬛被猫袭击后睡不安稳，他就彻夜守护，这是你若安好，就是天降暴雪我也不怕夜奔。

不是我说，天底下任何一个女子，但凡有人这样对她，还能怎样？况且，果果真的很暖啊，各方面都很赞，舒贵妃也是个极好的婆婆，少数民族民风彪悍，她不但对甄嬛的过去毫不在意，还祝福他们有情人终成眷属。天时地利人和，占全了。不爱一场怎么了结？

果郡王遇难，甄嬛有孕，父兄遭人陷害危在旦夕。她连哭的时间都不够用，几经筹谋，终于回宫。然后，果果回来了。

说好了要远走高飞的啊，说好了要执子之手的啊，合婚庚帖犹在，你怎么又成娘娘了？我觉得是个男人估计都想家暴。可是果果没有，他用了最大的克制，最诚的挽留，尽了最大的人事，然后听天命了。

我想象不出那些日日夜夜，他是怎么看甄嬛这个反复无常的女人的。我们只知道，他并没有恨她。她怀着双生子要生了，他府里给准备了所需物事。他送她珊瑚手串，替她躲过宁贵人的刺杀，还意外得到一个强外援。

果郡王在原作里更是痴心得人神共愤。只说两件。

第一件，皇帝把甄嬛送给摩格和亲，果果明知皇帝忌讳他，不肯让他带兵，也力主要战。被皇帝拒绝后，带着自己的府兵，夜袭八百里，强渡渭河，终于赶上部队，以人易人，用玉姚把甄嬛换回去了。

第二件，也是原作中的情节了，合宫宴会，胡蕴容的女儿和睦帝姬引得黑熊发狂，甄嬛要保护眉庄的遗腹子，千钧一发之时，果果不顾玉隐和他自己的孩子，扑身相救。那场面，太刺激了！经过此事，皇帝就算是个猪也会怀疑他俩有不正当关系。可是甄嬛和果果一番巧言，又给躲过去了。

相比女人们斗来斗去，《甄嬛传》里男人们的存在感太弱。像皇帝，就是个药引子，主要作用是推动剧情发展。像果果，就是一个吉祥物，一个图腾，为了证明女主角"我来过，我爱过，我失去过。"

但这不代表果郡王真的无趣。他受母亲拖累，一生只能韬光养晦，一腔男儿心志无处释放。他受父母影响，不看尊卑，只求真爱，却不幸爱上甄嬛，甄嬛想保全的人太多，她的野心难以被安放。

死在甄嬛怀里的果郡王后悔过么？她说：我心里的风一直吹向你。这样一句告白，赚他一条命，值吗？可他大概根本没想过这个字。他要去救甄嬛，玉隐说：她背叛过你。他回：我和嬛儿之间不说这些。

已信人，终不疑其欺己。此人间大痴。有皇帝那样利用捧杀玩弄制衡女人的男人，就有果郡王这样倾心相待，以爱为信仰，死生不言背叛的男人。

有句话说他人即地狱。那也得分人，像果郡王，遇见了就是天堂。不过你得保证自己不是浣碧、宁贵人和孟静娴。

千古第一伤心人甄嬛

我不喜欢甄嬛。唯一的理由是,她太惨了! 一想到她的遭遇,就忍不住想躲。

但我知道有人讨厌甄嬛,是因为她有心机,早期利用安陵容,后期化身复仇女神,算计皇帝。要我说这些人太难伺候了,争了被说恶毒,不争被指懦弱。总之都是他有理。

甄嬛并不是向来如此。你知道的,她才入宫就被吓破胆,装病避宠,只求能活得平安。后来和皇帝看对眼了,先赏花,再品箫,受妙音娘子刁难被解围。皇帝看上去蛮有趣,又表现得很在意她,小姑娘瞬间被征服太正常。此时,甄嬛全心沉迷在与皇帝两情相悦的快乐里,眼神清亮,齐刘海萌萌哒,口红也用得极淡,大约是迪奥透明唇膏。虽知道旁边一群女人虎视眈眈,也并不为前程担忧。被偏爱的总是有恃无恐。

经过眉庄被陷害假孕一事,兔死狐悲,她开始犯了嘀咕。皇帝以前也很喜欢眉庄呢,至少表面是,可说翻脸就翻脸,连个过渡都没有。甄嬛有意冷却和皇帝的关系,却被一双鞋子收买。蜀锦是好东西,蓝田玉也是好东西,最好的,是皇帝肯取悦她的心意。她怎么会不明白这个道理,所以顺势和好。只是心底,终究落下一丝阴影。

初次有孕,被华妃刁难,被皇后和陵容背地里使手段,她从来不是傻白甜,但也完全没料到人心险恶至此。她孩子没了,皇帝不肯替她报仇,反而纠结她对自己态度冷淡。她给皇帝摆脸色,心里想,快来哄我呀哄我呀,说好的要保护我,怎么不替我报仇? 不报仇算了但是道歉呀。可皇帝并没有来迁就她。丧子之痛,是她一个人的痛。这件事让她意识到,自己从前的痴想,果然很痴。她和眉庄一样,对皇帝有了失望。

但她和眉庄不同,她想要更多。眉庄自从假孕事件后,根本不在意皇

帝了,可她在意。眉庄也不在乎别人的眉高眼低,可她在乎。长街受辱之后,她设计复宠。从此黑化。这一时期她是矛盾的,一方面开始利用皇帝,另一方面又介意自己这样是不是不对。她对皇帝仍有情。但是显然,她很享受复宠之后的快意,把别的女人比下去,是女人独有的恶趣味和快乐之源。刘海没了,露出大脑门,口红的颜色也变深,看着像纪梵希小羊皮303,或迪奥蓝金766,把一个宠妃略显张扬又有一丝内敛的心理刻画得很好。

人在什么时候最能与另一人心意相通?要么是热恋期,要么是面对共同的敌人时。皇帝想搞死年羹尧,甄嬛想搞死华妃,他俩联手,简直是同志般的情感。经过此事,甄嬛说服自己原谅皇帝,她把自己对他的感情,从五分加至九分。她以为经过此事,他们情比金坚。

现实狠狠甩了她一耳光。纯元故衣事件,皇后一手策划,虽然疑点很多,但皇帝还是一秒翻脸,把她禁足了。这时她发现自己怀了胧月。怀孕期间,她缺衣少食,受尽苦楚。闲下来想一想,皇帝从来不是良人。她对眉庄无情,对华妃算计,利用端妃搞华妃,又对华妃折磨端妃坐视不理,用敬妃牵制华妃,使她同受欢宜香之害。所有女人,在皇帝眼中,是任意摆布随时可弃的棋子。她甄嬛又凭什么认为自己和别人不同?

但是压垮骆驼的最后一根稻草,是她家人被琪嫔父兄诬告,父母和两个妹妹流放宁古塔,哥哥流放岭南,嫂嫂和侄子关在狱中,被安陵容派人放得了瘟疫的老鼠咬死。(这是原作的情节)甄嬛即将临盆,向皇帝求情,他不听、不看、不理,最重要的是,她看到了那句"莞莞类卿"。这一节,孙俪演得太好了,哭到扭曲,那句"终究是错付了",每观之都有锥心之痛。

自此,在甄嬛心底,不会对皇帝再有一丝情意。他拿她当另一个人的影子,是为无心;利用她父兄消灭对手,后又迫害他们,是为无义;坐视她的痛苦,而丝毫没有同情心,是为无情。这么一个无心、无义、无情的人。凭什么,凭什么,要放过他?

生完胧月,甄嬛出宫。太后派身边的姑姑去照应,她问安太后,问询眉庄胧月,却只字不提皇帝。姑姑问她难道不好奇,她说:如有国丧,天下皆知。心冷到什么程度,才能说出这么怨毒的话?

在宫外她与果郡王相遇,几经周折在一起。我从来没觉得甄嬛这样做有什么问题。凭什么要为一个恶心恶毒的皇帝守贞?又凭什么要因为自

己嫁过人生过女就自认下贱,不再追求幸福?甄嬛求了一辈子的一心人,果郡王深情如斯,她又为什么应该错过?如果之前甄嬛是一个被形势推着走的小可怜,此刻,至少此刻,她为自己而活,这是非常值得敬佩的举措。

只是,果郡王出事,她怀了他的孩子,父兄在流放地又受追击。她没路可走,要么一家人一起死在各地,做了无主冤魂。要么绝地反击,以牙还牙。比起组建一支起义军而言,主动回宫设计复宠似乎更简单些。别骂甄嬛心机婊了,能活得坦荡谁不愿意?是不是听到果郡王死、父兄蒙难,就直接哭死了殉情了才算好女人?

回宫后的甄嬛就像开挂了一样。私交端妃,拉拢敬妃,步步为营。甄嬛之前屡屡为皇帝伤心,只因对他有情。没有心之后,自然喜怒恰到好处,言语处处动听,也不避讳做纯元的影子了,甚至主动说自己儿子也许像纯元的儿子,引皇帝更多垂怜。这时甄嬛浓妆华服,眼线画得很挑,眼影涂得很浓,口红也是正红,像肌肤之钥311或小羊皮305。

摩格来朝,果郡王与甄嬛的私情随时有可能被揭穿。皇帝也起了疑心,原作里写皇帝把甄嬛送给摩格和亲,果郡王带府兵去救,两人计划私奔,但是甄嬛主动回宫,这一次,她又怀了果郡王的孩子,生下一个很美很美的女儿,叫雪魄。(很可惜,剧中没提。)

皇帝派她毒死果郡王,她不走这步路,她和整个家族死,她走了这步,果郡王死。她说,我心里的风,一直吹向你,和你在一起的日子,是我生平最快乐的时光。这是真的。

她斗倒皇后和安陵容,斗死胡蕴蓉,斗到整个皇宫掌握在自己与盟友手中,甚至把皇帝也斗死了。从职业晋升角度,她赢了,坐上一个女人所能有的最高位置。

皇帝说,我这一生,想要的东西,有时候会得到,但最终都会失去。我和菀菀,和嬛嬛,回不去了。

甄嬛,又何尝不是。

皇帝：用绝情表演痴情

皇帝在原作中有几个突出的特点：第一，非常帅；第二，对纯元很痴情；第三，爱过甄嬛；第四，对女人的审美多元化，雅的俗的浓的淡的瘦的统统都喜欢（不含胖的）；第五，智商经常捉急。我个人觉得电视剧里的皇帝，虽然长得差了点意思，但性格更饱满。所以此篇，就以剧为基础来写。

要分析黄桑的心路，得先分析一下他的生长背景。黄桑打小养在别的妃子膝下，与亲妈并不亲近，亲妈生了二胎，对二胎比对他好，黄桑内心有点小忧伤。他成年之后，与亲妈暗自结成夺嫡二人组，母子俩因为这共同的目标，一荣俱荣，一损俱损，别的矛盾都可以靠后。这是他们母子的黄金岁月。

登位后，母子之间的嫌隙有时间被翻出来了。黄桑介意亲娘和隆科多暧昧过，虽然他夺嫡时也利用过那暧昧，团结母亲的老情人为自己出力。但他接受不了自己这么无耻，也接受不了母亲竟然双重背叛。他对母亲有敬有孝，但缺少温情。他把隐藏的对母亲不满，投射在自己的女人身上，要求她们对自己，从身到心绝对服从。这是一个熟悉背叛的人的自我防御。

那么他和亲爹的感情怎么样？也不怎么好。他爹的儿子太多，优秀的也多，老八老十四，从前是劲敌，他一把年纪了才当上皇帝，在多年夺嫡中锻炼出来的敏锐、冷血，这才是他性格的基础色。

这样一个没有受过爱的教育的人，为什么会戏剧化地酷爱纯元？纯元对他而言，不仅仅是挚爱，还是一个符号。首先，不管是什么人，他都是有情感需求的。其次，也许他自己并没有情感需求，但为了力证自己不是变态，也会对某人一往情深。他对纯元的感情，兼具这二者。

纯元是什么样子呢？黄桑觉得她很完美，她的衣服好看，用的玉石也很好，吃的东西也很清雅，惊鸿舞名动天下，琵琶也是一绝，任何与纯元相

关的事，都会第一时间勾起他的柔情。可黄桑之所以如此，不过是纯元死得早，所以成了仙，他还没机会挑出她的毛病。

他维持纯元的形象，还暗含一个逻辑：纯元是完美的，她爱我，所以我也是完美的。我这一生对别的女人越薄情，越显得我对纯元重情。我利用玩弄摆布其他女人，那也不打紧，只有我知道我是个好 boy。她是他的屏障，是他原谅自己对别的女人冷酷无情的理由。

而冷酷无情，才是他的本来面目。

华妃是真爱黄桑的，她跋扈浅薄，四处树敌，那是得志者的猖狂，也是皇帝默许的结果。皇帝对年羹尧兄妹，动用了一样的逻辑：我要用你时，就忍耐，不但忍耐，还要啥给啥，纵容你的跋扈，做出仁至义尽脸。只有这样，一旦我想收拾你，别人才不能说我无情，而且还会有一堆你得罪过的人，成为我的帮手。

这是很高的政治智慧，作为一个政治人物，他也不算特别没人性。只是可怜了华妃娘娘，一腔思慕喂了狗。

在他利用华妃时，有两个炮灰。一个是端妃，借她的手，堕华妃的胎。然后给她一个妃位，做封口费。同时，坐视华妃对她各种打击报复而不理。端妃这个女人完全是无辜的，他对她的所有愧疚，也不过是一个妃位，几句好话。

敬妃也很惨，大家都说眉庄像才入宫的敬妃，她当初应该也很受宠，与华妃同住，同被欢宜香绝育，还要受华妃的种种折磨。她是皇帝牵制华妃的棋子，她能不能生，以后靠谁，痛不痛苦，完全不在黄桑的考虑范围内。说到底，只是棋子罢了。

我常怀疑皇帝是双子座，因为他太精分了。比如对甄嬛和眉庄，最初也挺用心，相处的温情也不全是假，可一旦翻脸，立刻就是另一副面孔。我恰恰觉得这是由于他内心太敏感孤傲，他只能容忍一种关系，就是臣服。他害怕失控，一旦察觉到失控，会立刻收回感情，用冷冰冰的面孔告诉你：和我谈感情？你想多了。

甄嬛被华妃罚跪，第一次小产，因黄桑不惩治华妃而甩脸子，皇帝立刻就生气了，迅速冷落她。眉庄在假孕事件后，心烧成灰，对皇帝冷淡，他明知对不起她，也仍然拿出冷漠脸。黄桑的逻辑是：我要你是小甜甜，你

就必须是小甜甜；我要你是棋子，你就应该立刻摆出棋子的造型。不然我就——不——高——兴。

以上，全部是女性视角。那么是不是代表皇帝这样做就错了呢？我认为也没错。政治人物的评判标准本来就与普通人不一样。能干大事的君主，都有黑历史，有的为了上位诛杀手足，有的为了保位杀功臣，杯酒释兵权，给生了疮的功臣送蒸鹅吃。哪件都不是普通人能干出来的事。

《甄嬛传》里的黄桑也并不比他们更好或更坏。他只是更精分，当他爱上一个女人时，也会感到甜蜜，乐在其中。但他忘不了自己是皇帝，一旦产生矛盾，他的惯性思维是：逃避以及压制。而这两种，只会让爱越来越远。

黄桑，看似永远追忆纯元，坐拥天下美女，可他本质上，却是个爱无能。而这是他主动选择的，虽然他也痛苦，但是活该啊。

做人当如沈眉庄

我觉得眉庄很酷。
起初她把自己端着,
是一个有天分的闺秀应有的样子,
端庄,秀美,内敛。
没有甄嬛锋芒外露,
不似陵容过分小心,
八分女孩,平均水准之上,
婆婆们最喜欢的儿媳款。

她娘家背景不差,自小习礼仪。
虽是个清静女儿,
也明白在宫里不得不争,
以及如何争,如何忍。
一批进宫的秀女她最先承宠,
皇帝又许她学习六宫事,
一副你办事我放心的造型。
这时的眉庄大概也有,
"好风凭借力,送我上青云"的企盼。
她积极备孕,忍华妃刁难,
为的就是日后有一席之地。
虽俗也动人。
况且,即便皇帝宠甄嬛,
她也还是信他对自己有真心。

假孕事件之后,她差点送命。
从此把一颗心烧成了灰,彻底了断念想。
被华妃刁难不是第一次了,
仇人置我于死地,必以恨报之,
良人疑我罪我弃我,唯有双倍恨,才可宣泄一二。
但是眉庄不恨,她更高阶了,
给出的三个字是:不值得。
从此,她沈眉庄名义上是皇帝的女人,
在内心却把自己当死了男人的寡妇看,
一个苍凉而果断的姿势。

可惜她爱上温太医。
作为甄嬛万年备胎的温太医,
是一个热水袋一样的暖男。
暖完甄嬛暖眉庄,暖完眉庄暖端妃,
但他的暖,主要服务对象是甄嬛。
对其他人,不过是甄嬛余温,
连那暖,也带着几分施舍。
眉庄懂,所以她即便有心也忍着,
她才不要别人同情,
她是宁可枝头抱香死,
何曾吹落北风中的君子啊,谁配同情她?

可未免太苦了,
甄嬛出宫,她主动要求住碎玉轩,
这样皇帝就不会骚扰。
和敬妃一起照看胧月,
借着太后的好感为自己谋安身之地。
眉庄是个很聪明的人,

她内心比谁都骄傲有棱角,
但会用圆融的手段自我保护。
甄嬛不喜欢温太医诺诺,
也不喜欢温太医喜欢的铁锈红,
认为不够有性格。
而眉庄却把衣服都做成铁锈红,
人前说年纪大了这样庄重,
其实不过是小女儿心思,令人泪下。

后来眉庄勾搭温太医,
这一举动突破了自我。
她做贤人太久,终于想做一次真人。
纪晓芙给女儿取名杨不悔,
那是最惊心动魄的爱的宣言。
眉庄给儿子取名予润,
也是希望他有温太医的温润。
我有点理解温太医,
他爱甄嬛太久,已成习惯,
自己也以为不会对别人动心。
其实他是爱眉庄的,
爱得怯懦,没有出路。

眉庄活了三十岁不到,
死的时候倒是真安心。
每次看到那一节,我都会泪崩。
甄嬛想起年少时,
她去眉庄外祖母家找她玩,
乌黑色头发放置在雪白的膀子上,
连睡姿也安分动人。
一个原本只是规则内的好姑娘,

最后把自己活成了一支元曲,
百转千回,荡气回肠。

做人当做沈眉庄,
爱得真切恨得彻骨,
却也有本事护得自己周全。
可以选一款祛斑精华,
你的人生不该有遗憾。

安陵容为什么会变态

安陵容做了哪些恶？
只说几个狠的，以原作为准。

用香料激发皇后养的猫的野性，
使猫抓伤甄嬛；
又用下了麝香的舒痕胶，
杀死甄嬛的第一个孩子；
这是她彻底黑化的第一件事，
一出手就下死手。

暗恋甄嬛的哥哥甄珩，
初入宫主动避宠，
得知她哥已接受甄嬛指婚，
才死了那份痴想。
从此隐约恨上甄嬛，
因为她破坏她的爱情，
也果断恨上甄珩那毫不知情无辜的老婆，
因为她客观上横刀夺爱。
后来甄珩被皇帝流放，
她指使人放得了瘟疫的老鼠，
把他狱中的老婆儿子全咬死了，
还主动把这消息说给即将临盆生胧月、
与皇帝几乎决裂的甄嬛，导致她激愤早产。

她一边在皇帝面前装慈悲,
说甄珩夫人好惨啊!
一边小声对甄嬛说:可救不活了呢。
那份恶毒,令人毛骨悚然。

甄嬛出宫时,皇帝有个新宠叫傅如吟。
长得像甄嬛,当然也像纯元,
满宫里不待见她,连太后也十分厌恶。
安陵容撺掇她只要抓住皇帝即可,
又给她五石散,这是一种化学制剂,
有使人迷情之效,俗称春药。
皇帝用多了自然伤身体,
事发之后太后怒而赐死傅如吟。
她没事人一般该干吗干吗,
借刀杀人,一石二鸟。

眉庄之死是安陵容的又一个杰作,
也是甄嬛恨毒了她的一个原因。
甄嬛被合宫质疑,
她故意让丫鬟告诉眉庄。
眉庄又正好看到温太医自宫,
气血上涌,难产而死。
她说,知道你们姐妹情深啊。
沈眉庄死你会痛,那我就想办法教她死咯。
变态到这种地步,立白洗洁精也没辙了。

那么为什么?
其实理由是很充分的。
首先,她爹娘是个悲剧。
娘用手艺为爹捐前程,

爹发达后视她如敝屣,
不但不珍惜,反与新欢一同糟践她们母女。
她的童年和少年,眼睛里看到太多丑恶。
表面上看,她胆小怕事,
但是对华妃叫她唱歌的事又异常愤怒。
似乎逻辑不通,但仔细想想就知道,
胆小怕事是自保的手段,
受屈辱之后的愤怒与报复心,才是真的她。
遇到甄珩,
这个唯一对她好过的男子,
立刻就芳心暗许也很正常。
就像两千块的砂锅粥,
只骗得到穷人家的女儿,
却不会被富养的孩子看在眼里。
可就连这唯一美好的、与爱情有关的痴想,
也被甄嬛一刀切断。
这时她心里有怨言也很正常,

后来她又亲眼看到,
皇帝如何宠爱甄嬛。
那可能是她父亲对姨娘的宠爱,
是她想要却从来没得到的东西。
她把对自己父亲无情的怨,
对姨娘恃宠而骄的恨,
全都投射到甄嬛身上了。
这很好理解啊,
就像很多感情不顺的人,
看到人家夫妻恩爱情侣和顺,
总是酸溜溜地说秀恩爱分得快。
其实你以为的秀,也只是别人的日常。
甄嬛因皇帝的爱而发光,

却灼伤了这只从不知爱是何物的安小鸟。
她有的只是嫉妒心与报复心，
她熟悉这两样，而关于做人，
她只会仰望比她强大的，
同时凌辱比她弱小的，
她缺乏与人正常相处的能力。

安小鸟不爱皇帝却献媚他，
讨厌甄嬛眉庄却巴结她们。
后期有了力量视别人为尘，
信手害死几个人玩得很溜，
跟个变态似的。
事实呢，她确实是个心路历程符合逻辑的变态。

安小鸟这样的人，永远不会死绝，
她们善于将自己所受的苦，
化为一把刺向别人的利剑。
你感情不顺值得同情，
但你诅咒别的情侣就是变态。
你家庭不和值得同情，
但不要因此就觉得世人都欠你。

安小鸟的痛苦也很普遍，
她就是一个消化不了痛苦，
而活生生憋成变态的例子。
她以亲身经历告诉我们，
做人要心宽，不妨发展点其他爱好，
这世界有纪梵希资生堂海蓝之谜迪奥，
雪花秀圣罗兰雅诗兰黛也很好。

端妃:暗藏的杀手锏比明刀更锋利

自诩千古第一伤心人的甄嬛;
心恋温实初而自苦煎熬的眉庄;
从来没有爱情又主动放弃友情的陵容;
爱皇帝入骨却被利用的华妃;
算计了一辈子最终成弃妇的皇后;
叶澜依之孤介耿直以身饲虎;
徐燕宜之默默守候尝尽委屈;
胡蕴蓉之机关算尽败落身死;
这些人斗来斗去即便想要真心,
在刀刀见血的利益背后也很难,
但是从职场角度去看,是有赢家的。

比如端妃,她是将门之女,
很早就进了王府,与纯元交好。
一手琵琶经她点拨,
性格最是恬淡,不与人争。
皇帝喜欢张扬有趣有才情的女子,
端妃显然不是这一路。
所得恩宠向来不多,
华妃才对她没有那么大的忌惮。
堕胎药事件之后,
以端妃的心智很容易就能想明白。

她面对华妃种种刁难虽恨却隐忍,
因为知道那药是谁的主意。
皇帝上位后封她妃位,
这既是补偿也是警告。
端妃的痛苦在于没有一个可靠的夫君,
没有能生育后代安身立命的可能,
却有一个强劲对手。
活着对她来说,只能是一种煎熬了。
直到她看见甄嬛,
甄嬛长了张纯元脸,
而且更年轻,富有才情,
是皇帝心水的那一款。
她知道纯元在皇帝心中的地位,
她也知道皇帝对华妃的忌惮,
她要报仇,甄嬛是天赐人选。

要拉帮结派也得拿出点诚意啊,
温仪木薯粉中毒事件,
端妃作证替甄嬛洗去嫌疑。
在皇后苑内赏花遇到珍珠和猫,
端妃第二次示好,
甄嬛虽然不知道她的目的,
但能感受到她的善意。
她对端妃产生了信任,
甄嬛也懂得报之以李。
恳请温太医为端妃医治,
为她够苦的人生减一分忧。
但是端妃的目的很单纯,
甄嬛几次起落,她不会为她说话。
一来明哲保身是她一贯立场,

二来她与甄嬛不过利益结合,
第三暗藏的杀手锏比明处刀更锋利。
槿汐与苏培盛对食事件,
甄嬛不好开口,皇帝也要避嫌。
皇后又持有整肃宫规的正义,
端妃几句批评朱熹的话解开迷局。
虽然宽释他俩未必不是皇帝的心思,
但由端妃说出来显得有台阶可下。

在原作中,陵容将死。
对甄嬛说:皇后,杀了皇后。
这句话成为甄嬛集团扳倒皇后的开端,
此局端妃和胡蕴蓉唱主角,甄嬛围观。
先由胡蕴蓉拿纯元爱吃的点心做由头,
引申出芭蕉叶性凉,久食会小产。
再由端妃说出纯元爱喝的杏仁茶,
其实是被换成有滑胎效果的桃仁。
胡蕴蓉是皇帝的表妹,深受宠爱,
端妃又与纯元交好,熟悉旧事,
这一出丝丝入扣,处处缜密,
就是端妃这位女诸葛的手笔了。
自此,端妃生平两个最大的仇人,
都被她与甄嬛联手一一铲除。
甄嬛为了回报她,先杀曹琴默夺温仪送给她,
又恳请皇帝以她为尊升至皇贵妃。
反正她一个没有子嗣的女人,
就算地位再尊也翻不出花来。
这一对事业上的好基友,默契联手,大获全胜。

我很欣赏端妃不动声色却清醒克制,

她懂筹谋,会保身,能隐忍,一招制敌。
她的人生没有快意恩仇,
陡遭无妄之灾,却可以依靠智慧翻盘。
剧中端妃表现得很爱皇帝,
在甄嬛成为太后安享尊荣时,端妃又病了,
这是因皇帝逝世伤心的病,
还是对甄嬛的疑心病,我们就猜不到了。

端妃用心智对敌,
柔情都给了温仪。
给她取名良玉,教她沉着冷静。
这一出令人伤感,为人母原是本能,
于她却得经过一番厮杀才如愿。
好颜色也是每个姑娘的本颜,
让面膜帮你:
祛黄提亮,滋润保湿。

我喜欢后期的敬妃，是活开了的节奏

敬妃本名冯若昭，住昭阳殿。
该殿最大的特点是阳光充足，
多晒太阳可以使身体温暖，
但是补不了内心冰寒如铁。
太后说眉庄像初入宫的敬妃，
不知是指相貌还是心性。
或许都有，她俩都端庄稳重，
共同取得婆婆的信任与欢心，
在男人那里，倒可有可无了。

敬妃家世应该比华妃低，
但只是略低，不然凭什么牵制她。
我们看到敬妃小心谨慎不多话，
本能反应认为她很老实，
但老实人和华妃住一块还不被搞死吗？
解释只有一个，敬妃也不好惹。
她的宠物是乌龟，特点是长寿笨拙。
福寿双全有晚景，这也是敬妃的结局。

甄嬛出宫为什么把胧月给敬妃，
这真是非常聪明有智慧的选择。
皇后陵容祺嫔是敌人，
端妃已有温宜公主。

眉庄可靠，又与甄嬛情同姐妹，
但她已对皇帝死心，有意避宠，
如果胧月给她也会被皇帝边缘化，
敬妃是最佳人选。
位份不低，有太后赏识，
皇帝对她也算相敬如宾。
胧月给她，安全可靠有前景，
眉庄时不时再帮衬点，
等于胧月有双重保障。

甄嬛的心思从利益角度毫无纰漏，
从情义角度也算得上解敬妃无子困局，
这是一个双赢局面。
可惜，谁也算不到甄嬛会回宫。
当娘的人自然想亲近女儿，
但女儿不是电子狗，喂点吃的就点头。
对她来说敬妃是亲妈，
什么甄嬛才是外四路。
以甄嬛彼时心计，未必算不出敬妃的顾忌，
但她爱女心切，只想亲近女儿，
却忽略了敬妃的小算盘，
才会生出苏培盛槿汐事件。

书里写甄嬛找敬妃摊牌，
敬妃面色宁静，说你随便吧，
又回忆了她与胧月相依为命。
月儿生病，奴才们慢待她，
敬妃生平第一次动怒斥责。
爱护心肝似的守护着胧月，
我去写到这里我竟然哭了！

因为我太能体会当妈的心情。
爱是用日子和时间堆起来的啊,
哪能说你生了他你们就一定有爱。
甄嬛也感动了,请敬妃帮她带胧月,
半是真情半是交易,
还抖出了华妃欢宜香的秘密,
并且把皇帝摘得干净把祸嫁给皇后了。
这么一来,甄嬛与敬妃彻底绑死。
论情,有胧月这个共同女儿,
论恨,有皇后这个共同仇人。

敬妃知道真相后大哭一场,
哭到心肝肺都要稀碎,
从此她冯若昭不再是逆来顺受的人了。
哭过这一场之后,
破茧重生的敬妃缓缓站起来。
重新匀了脸面拿出一贯微笑,
迈着多年习学的淑女步,
步调不乱地回昭阳殿了。
我喜欢后期的敬妃,
妆容艳丽,神情自若。
抛开男人,和胧月过自己的小日子,
这才是活开了的节奏。
有多少爱,可以重来?
有多少人,值得等待?

没有!
把口红抹得迷人才是正经事!
谁用谁像女王!

宜修是最惨的一个,坏都要相形见绌

宜修是整个《甄嬛传》里最惨的一个,
和她的惨比起来坏都要相形见绌。
她是庶出女儿,很会察言观色,
最早是她嫁给皇帝做正妻,
怀孕期间她姐纯元来看望,
和皇帝一见钟情。
我要是宜修当场就能气成眉庄,
可宜修硬是忍了,
不但忍还主动让位。
她老公一看给点赞,
她姐一看就算心里略抱歉,
转眼就秀恩爱去了。
若说宜修根本不爱皇帝那也罢了,
可她分明爱啊,特别爱!
怀着孕被亲姐夺位,
这事对她打击有多大你想想。
又加上儿子生病死,
她诠释了一本名著,《钢铁是怎样炼成的》。

于是化身复仇女神,
把纯元吃的杏仁掺上桃仁,
蒸食物的叶子换成芭蕉叶,
今天来一碗,明天来一碗,

一碗加一碗，地府不远。
又撺掇俩没脑子的妃子，
在纯元即将临盆前闹事，
几面夹击，纯元死了，
俩妃子也被皇帝杀了。
一枪打三个，牛逼！

因为太后与纯元的关系，
又因为皇帝对她的旧情与歉意，
宜修顺利当上皇后，
也算取得阶段性胜利。
然而半路杀出来一个华妃，
长得好，娘家好，动不动当面就敢给她甩脸子。
宜修这暴脾气（并不）怎么忍？
可她也没办法，世兰又美又娇，
性子浅又对皇帝一往情深，
哪个男人能不喜欢她才怪了。

当甄嬛出现时宜修笑了，
世兰啊你也该吃吃亏了。
她太知道纯元在皇帝心里的分量，
哪怕来个纯元型布偶，
他也能移情三分。
皇后拉拢甄嬛，两人形成默契，
华妃指桑骂槐，甄嬛替她挡一挡，
华妃争风吃醋，甄嬛借来用一用。
天真的甄嬛以为敌人只是华妃，
却看不穿皇后笑容后面的刀。
直到纯元故衣事件，
她才惊觉被摆了一道。

这是宜修的好手段，
也是她一贯的手段。

宫中发时疫，
她让太监提醒华妃杀眉庄。
富察贵人有孕，
暗示安陵容借猫杀人，
又指使安陵容在舒痕胶里做手脚。
皇帝给华妃限量版绝育欢宜香，
她让当时颇得宠的敬妃同住。
宜修身体里住着十个计生队，
随时算计如何杀多余的孩子。

可是她快乐吗，一点也不。
皇帝对她礼遇有加，
是看纯元的面子上，
这才是她身上最悲剧的点。
她恨纯元却不得不借她争恩宠，
她爱皇帝可皇帝对她早已无心。
即便名义上她是皇后，
可得不到丈夫爱的女人，
在别人眼里有什么荣光，
又如何把自己的深情安放。

甄嬛和端妃敬妃一起设局，
揭开旧事，宜修走到尽头。
那一场戏太动人。
这个一直躲在微笑背后的人，
终于让眼泪和情绪自然流淌。
世兰气性大，被心上人耍了就把自己撞死，

甄嬛丢了心,才能如鱼得水在宫里活下去。
而宜修却像在和面团,
水多了加点面,面多了加点水。
爱与权都想要,不择手段,
夜路走多了,终会遇到鬼。

爱很美,欲念太多就成恐怖。
初见,愿如此玉环,日日相见,
最终,朕与你,死生不复相见。
这是命运与性格共同的选择,
也不知道宜修爱不爱吃苹果。

玉娆单纯，但从来不是傻白甜，而是懂取舍，知进退

剧中的玉娆像吉祥物，
除了美得耀眼，还任性像小孩，
逮谁刺谁，但是竟然没被杖毙。
有她姐护着，有皇帝宠着，
最后还逃开皇帝魔爪嫁给心上人，
简直开了挂似的。
但是你会忍不住想，
人人都活得如此艰辛，
怎的就她这般好命。

原作里的玉娆更有逻辑。
她年幼时遭遇家庭变故，
大姐甄嬛被废出宫，
大哥甄珩被流放。
二姐被政敌利用，
使自家遭遇灭顶之灾，
虽然二姐没自尽，也总是哭哭啼啼。
这种家庭环境你指望玉娆温柔和顺？
那也太难了吧。

所以玉娆爱恨分明，
她一直很讨厌皇帝，
甄家的灾难每一桩都少不了他。

她也讨厌负心薄幸的男人，
因为亲眼目睹二姐爱错人，
不但连累家人自己也一生伤心。
大人只道小孩不懂事，
这是自大又想当然的看法，
年幼时发生的事足以影响人一生。

但玉娆只是有爱憎并不是缺心眼，
进宫不久就发现皇帝对她的好感，
平日一个接一个地软钉子给碰，
到了关键时刻也懂得好好说话。
剧中的瓜尔佳氏，那个嘴唇嘟嘟的祺嫔，
就是当年害她们一家人的妹妹。
甄嬛想搞死她还差一个合理由头，
玉娆说，放下，我来。
她对皇帝讲述在流放路上吃的苦，
一番长谈，一个好脸色，
就能搞死一个敌人，值不值吧你就说。

这也不怪皇帝糊涂，
玉娆长得像纯元，性格像华妃，
皇帝哪里能逃得开她的魔力。
你回忆一下当初深爱后来失去的那个人，
假如她就在你眼前，
是不是命都愿意给她？
何况只是杀一个发胖的妾。
甄嬛和玉娆的赢，是沾了长相的光，
这一家子像俄罗斯套娃，
从妈到女儿各个像纯元，
所以她们赢得偶然，更觉得世事无常，人生太苦。

那么玉娆为什么喜欢允禧?
因为她没有拿婚姻换前程的心。
求的不过是夫妻和顺,
在心理上谁也不要压倒谁,
我不仰望你,你也别敷衍我。
大家关起门来做夫妻,图的只是个平等。
允禧生母出身低,玉娆自己也吃过苦,
两个苦孩子正好抱团取暖,
过那深宫大院里的冷暖人生。

人人都说命运偏爱玉娆,
其实那是她自己选择的。
她能撂开至尊者的诱惑,
放下人人都在争的东西,这很不容易。
人的痛苦常常来自欲求不满,
比如眉庄就比敬妃苦。
因为她从恩宠里要真心,
而敬妃只想体面地活着。
甄嬛最苦,她想保全的人太多,
只好豁出自己去周旋,
把心丢掉,靠一张假面活下去。

玉娆坚定,她只要爱与尊重,
心思单纯更容易坚定目标,
坚定目标更容易如愿以偿。
单纯从来不是傻白甜,而是懂取舍,知进退。
就像一瓶精华,因单纯而卓越,
冬天人容易成干鱼,它像一座水库。
即便你是沙漠脸,它也能给你救活了。

叶澜依的生命寒冷太久，果郡王那一点光，足以慰平生

宁贵人又名叶澜依，
在被皇帝看上之前，
是与虎狼为伍的驯兽女。
她身世凄凉无亲无故，
有一回病了没人惦记她死活，
是果郡王遇见了，
起了悲悯心，请医生救治。
无忌忘不了汉水之滨的喂饭之恩，
成年后亦因此事感念芷若。
这并非他格外多情，
只因雪中送炭原本就是大恩。
叶澜依的生命寒冷太久，
那一点光，足以慰平生。

叶澜依对甄嬛而言是福将，
她之所以能顺利回宫，小叶功不可没。
当时的背景是：酷似甄嬛与纯元的傅如吟，
因用五石散勾引皇帝被太后赐死。
皇帝突然看上了驯兽女叶澜依，
太后濒临崩溃。
没有对比就没有伤害，
太后一琢磨，皇后是杀婴组织头领，
眉庄又不肯与皇帝亲近，

她能看上眼的敬妃皇帝不大看得上，
她看不上的安陵容倒是万年长青。
和这众位相比甄嬛还算可以，
小叶一言不发就成了强外援。

在太后和其他女人眼里，
叶澜依不过是第二个妙音娘子，
应该喜极而泣努力怀孕才对。
而对小叶来说，皇宫是牢笼，皇帝是狱长，
有的不过是忍耐。
人在厌世时是不会爱惜自己的，
小叶明知齐妃要绝她的育，
也能眼睛不眨喝下红花。
她没魄力一脖子抹死，
只能通过不对皇帝笑，非暴力不合作，
她并没有像自己表现出来的那么冷。

她留心果郡王的行踪，
勘破他与甄嬛的秘密，
路见不平拿着刀就出手了。
这是一种什么心理？
"你让我的心上人痛苦，我就让你死。"
待看清楚她戴的珊瑚手串，
又明白他是真心对她，
所以也爱屋及乌起来。
这又是一种什么心理？
"我不知道该怎样对你好，但你对她好，我也对她好。"
这就是传说中的脑残粉了。

剧中皇帝对双生子起了疑心，

叶澜依无意撞破,
替甄嬛保护两个孩子,
甄嬛直接给跪,说这是果果的孩子。
她眼睛一亮说了句:
"看好你的孩子,你的福气在后头呢。"
我相信是从那一刻起,
她下定决心要搞死皇帝。
由她出手,即便暴露也不会牵连甄嬛,
反正果果已死,她也没什么念想。
剧中暗示她色诱病中的皇帝,
再由甄嬛引皇帝大怒。
分工明确,很有默契。
事成之后甄嬛尊荣无上,叶澜依独赴黄泉。
原作中玄清死了之后,
叶澜依在合宫宴会上,
指挥豹子刺杀皇帝,
最后被乱箭射死又挫骨扬灰,
无论哪种死法,都挺惨的。

果郡王所有的暖都给了甄嬛,
偶有余温给小叶,不料引来旷古单相思。
人都道:爱是占有,是排他,是独享。
还有一种爱叫叶澜依,
和你有关的一切我都视为珍宝,
痴到极致,爱如潮水绵延不绝。

她看果果时,眼里有光。
她看皇帝时,只有冰冷。
所谓冷若冰霜,只是不肯艳给你看罢了。
选一只好口红,
你想艳给谁看,瞬间就艳了。

浣碧心里的刺

你还记得那个浣碧吗?
就是嘴角一直下垂的那位,
她在原作中性格更复杂。
原作是架空小说,并不是发生在雍正年间,
但为了叙述方便,统一使用电视剧里的人物名字了。

浣碧母亲和果郡王母亲是闺蜜,
她们是少数民族的大家闺秀。
母族被清朝灭了,两个人都沦为罪臣之女,
浣碧的母亲因故认识甄嬛她爹甄远道,
两个人相爱,她改了一个汉名叫绵绵。
因为古诗里有"绵绵思远道"之句,
他们在外生下浣碧,
一年中偶有时间相聚。
后来绵绵因病去世,甄远道带浣碧回家,
对家里人说她是他捡回来的,
做了甄嬛的贴身丫鬟。

她知道自己身世,所以耿耿于怀,
觉得同是爹爹的女儿,
凭什么甄嬛是尊贵的大小姐,她只是婢女。
进宫后她想勾引皇帝,皇帝没搭理,
又勾结曹贵人,被甄嬛识破了。

甄嬛说我知道你是我亲妹妹，
我会想办法让你认祖归宗，
为你找个好归宿。
从此姐妹一心了很长一段时间。

后来，浣碧爱上果郡王了。
他的母亲和自己娘是闺蜜，
他和自己一样留着同族之血，
他只爱甄嬛她也知道，
她有嫉妒但是会努力按压。
甄嬛出宫之后生活艰辛，
浣碧与她患难与共，并没有任何对不起她。
甄嬛怀着果郡王的孩子回宫，
果郡王大难不死归来，
两人已无在一起的可能，浣碧又动了心思。
她把果郡王放甄嬛小像的香囊故意弄掉，
在夜宴上被众人看到，
皇帝怀疑果郡王与甄嬛有鬼，
浣碧站出来说：是我。
一个无法挽回的局面，浣碧嫁得如意郎。

同时嫁给果郡王的还有孟静娴。
虽然说好的两人都是侧妃，
但是甄嬛对果郡王说：
浣碧是我亲妹妹你要照顾她，
所以王府里是浣碧主事，
后来孟静娴瞧出果郡王不爱浣碧，
就疑心到甄嬛身上，
打扮成甄嬛的样子主动勾搭，一举怀孕。
之后浣碧在府里地位就一天不如一天。

华妃的妹妹为姐姐复仇,
在合宫宴会上下毒害甄嬛。
孟静娴却被误伤到了,她生下孩子,
原本毒量不大死不了,
但浣碧保留了华妃她妹的毒指甲,
又给她二次下毒,这回死透了。

她杀母夺子,安心做唯一的果郡王王妃。
甄嬛被派给摩格和亲,果郡王去救,
被皇帝下令驻守边关。
三年后述职回京,
然后就被皇帝派甄嬛下毒,给毒死了。
皇帝不许发丧,也不许果郡王府有哭声,
浣碧一头撞在棺材上,
又挣扎着躺在果郡王旁边,
终于咬舌自尽,死而同穴。

浣碧是一个有命无运,
被爹娘累及的人。
她娘是她心里的刺,
她不被认可的身份也是刺,
她空有外表的爱情更是刺。
刺多了人就变态了,
她原本也可以是个好女儿的。

《琅琊榜》

我心中的琅琊高手榜

《琅琊榜》是我非常喜欢的好剧。它所呈现的精神世界，与我长久以来的一些思考和坚持，有相投之处。这部剧里的每个人物，于我而言，像旧时相识。无论什么时候提起，总有话想说。

所以就写下来了。文字可以传递内心，在人山人海又孤影独行的互联网的世界，倘若能引发一二共鸣，也算有了隔空知音。我始终坚持，人与人的区别，不在地位财富，更不在家世学识，而在于，你如何看待外界，如何看待自己，如何在不确定中，寻找一条相对确定的路。

共同的审美，可以帮你找到同路人。这也是书写的价值之一。

但是不敢写梅长苏，我可以用很多词语形容他，比如：忍辱负重、费心筹谋，有情有义，诡谲奇才。但这些词背后的那个人，仍坐在那里敛眉浅笑，说：那不是我。

是敬畏心，按住了我的笔。我想，既然没力量写他，那就先不写好了。我写别的，比如，梅长苏集团之超豪华阵容。

1 情报网

梅长苏手下，有十三先生和宫羽经营的妙音坊，相当于信息中转站，一边耳听八方，一边把需要扩散的扩出去。最妙的一点，妙音坊是金陵城内高级娱乐场所，来往结交非富即贵，有纪王爷这样的皇亲，有小豫津，景睿，何敬中之子这样的官二代。有利于掌握朝臣动向，必要时，也可以把他们算计进来当成棋子。

卫铮一案，纪王爷这位被安排的目击者，成为揭开困局的关键。何敬中之子与人争风吃醋，成为扳倒吏部尚书和刑部尚书的开端，而对此，宫羽功不可没。

妙音坊内分工明确，宫羽是高级外联，十三先生坐镇统筹，童路负责联络。有他们在，金陵城内动向尽在掌握，秦般若的红袖招也被盯得死死的。只因宫羽在暗，秦般若在明，反而处处抢占先机。

这三人的身份也很有趣。十三先生称呼梅长苏为小主人，言语中又提及他母亲晋阳公主，他应该是林府从前的乐师，又莫名觉得他暗恋晋阳，所以对梅长苏忠心不二。

宫羽本是滑族女子，被十三先生收编，极有可能充当双面间谍，但咱们家先生风华绝代，宫羽陷入爱情，从此不用担心。童路就简单了，粗人一个，他妹子被楼之敬奸杀，先生答应替报仇，又善待他母亲，无产阶级的感情就是这么朴素，看恩人的眼神忠字尽显。

妙音坊务实，比它更高阶的是琅琊阁。琅琊阁有点像李铁他们做的盖得排行，把天下人尖按不同维度做排行。其实做排行不难，难的是你如何令天下人信服？若想榜单权威，背后必有大量信息收集、甄选、评测、去伪存真的工作。所以琅琊阁表面看是做排行榜，实际上，是大数据的先驱。

有蔺晨在，景睿的身世之谜才可以成为击败谢玉的开端。是他在南楚奔走联络，搞定念念和她那个讨厌的堂哥以及白头发高手岳秀泽。你就想想这得多难，既要找到人，说服他们，又要赶着时间，不能踏错节点。有蔺少阁主这样的神队友，咱们家先生才能发挥自如啊。

少阁主一专多能，不但能同时胜任外联、说客、情报工作，还可以插花、看病、调戏女生，头也洗得很好，发型飘逸，一袭白衣。怎么办，我已经不站靖梅了，我站梅晨。有没有人与我同站？

2 保安队

飞流、甄平、黎纲，铁三角最稳固。

飞流年纪最小，心智不全，除了吃就是玩，他是蔺晨救回来的小可怜，不知怎么的，被先生俘获芳心。除蒙大统领，就没有飞流打不过的人。天泉山庄卓鼎风，琅琊高手榜第四，一时也拿他不下。

在大理寺前，飞流跳起来给了夏江一脚，踢得他自由落体，我仿佛听到腰断的声音。悬镜司地牢，夏春死到临头也不忘师父嘱托，要杀先生，又是飞流及时出现，这一场架出手最狠。我想飞流有自己的认知体系，知道哪

些人可以打着玩,哪些人需要下死手。

飞流作为吃货,也相当有成绩。小豫津拿的橘子,他闻出气味不对,怒而扔掉,引起先生注意,成为勾搭言侯的契机。静妃私家小厨房做的点心,全进了他的肚子,吃出新天地。吉婶的饺子,更是飞流大爱。这样一个热爱插花、美食、心无旁骛,只爱苏哥哥的小飞流,想不想人手一只?

甄平很有魅力,九安山猎宫门前,叛军在砸门,场面极为凶险。蒙大统领派兵倒火油,众兵皆败,是甄平跳上去完成任务。我当时心揪成一团,怕他会死。城门外救卫铮,甄平为首,力战未遂,眼看对方埋伏了弓箭手,他立刻喝退兄弟,自己也因此受伤。

他出场时,以无名剑客身份,连败卓鼎风笼络的高手,举重若轻。完了还不忘小调侃一把:早知道就取个名字了,败笔。而且他心还细,看出童路不对劲,是一个能文能武的好帮手。

黎纲长得五大三粗,但感情丰富,动不动就流泪。抢答题:黎纲,拢共哭过几次? 答对有奖。

3 战略合作伙伴

3.1 誉王:没你不行

首推誉王,我想大家应该无异议吧? 在靖宝低调行事期,是誉王,这位有地位、有计谋、有能力、有人手的强助攻,帮咱家先生铲除谢玉、户部尚书楼之敬、吏部尚书何敬中、刑部尚书齐敏。一枪打掉四五个,非誉王,不能为也。

3.2 传奇是谁,无非言阙

再推言侯,侯爷虽然戏份不多,但地位超凡。有些人强大到如果他想搞你,你就成不了事。如果他袖手旁观,你就少了掣肘。他肯帮你,一个顶一万个。

他停止年终尾祭的引爆计划,留下梁帝,才有后来冤案昭雪的可能。当时如果梁帝死掉,皇位只能在太子和誉王之中产生,就没我们靖宝什么事了。他拯救了半部《琅琊榜》。

又是他,肯配合先生的计划,把夏江引到城外,才使卫铮一案可以完美反转。首尊设计不成,反被设计。这一出玩的就是杀人不见血,所以言侯的两杯茶,胜过刀斧无数。

在这里,请允许我脑补一下言侯的人生轨迹。

言家出过两个帝师,其中一个就是他爹,在梁帝还是皇子时,言太师教他们读书。梁帝、林燮、言侯,是同学、发小、好基友。说过多少誓言,富贵与共,患难共担什么的,他们之间,真的爱过。

他与林燮扶助梁帝上位,林燮和他的赤焰军指哪儿打哪儿,言侯也并没有闲着,他的出身、见识、口才,决定了他即便打不死蚂蚁,也有千钧之力。

二十岁独身前往敌营游说,刀斧挟身而面不改,谈笑间,对方就土崩瓦解了。兵不血刃而散退强敌,这是蔺相如的节奏啊,不是人生巅峰是什么。

然而,成人的世界背后总有残缺,你就算怀念当初单纯美好的小幸福也没用。梁帝翻脸比翻书还快,上位之后,就只有君臣二字了。

君:我看瑶妹很好。

臣:我当然知道她很好,请陛下成……

君:成婚啊,马上就成婚,我明天就娶她。

臣:可是,她是我的。

君:什么你的我的,天下都是我的。

言侯被抢了心爱的女人,但迫于君臣之道也并不敢太愤懑,照样接受分封,娶妻生子。年轻人经常会有傻念头,觉得只要旧爱过得好,自己的牺牲就值得。

但是,皇宫从来就没有温情脉脉。因为祁王贤名在外,威望太高,因为林燮屡立战功,风光无限。梁帝的安全感受到挑战了,夜深人静,孤枕难眠,一寻思:我还活得好好的呢,这大儿子就对朝政指手画脚,他舅林燮手里有七万兵,他俩万一想造反,我拿不出预案啊。

莫须有,杀得死岳飞,莫须有,也杀得死儿子和兄弟。

现实给了言侯一个耳光,就你天真,就你幼稚,就你以为放手即成全。

看见祁王宸妃惨死,林家灭门,他估计恨得也想死吧。相貌是一天天老的,血也是一天天凉的。

言侯,变成了不知道为什么而活,也没有理由去死的人了。简称:活死人。

林殊地狱归来,靖王蓦然崛起,言侯又看到了希望,前路漫漫前途凶险你可愿意?愿意!我们没有必赢的把握也许会输?还是愿意!

看上去很蠢,但是别无他路,还逝者公道,慰生者枯心,这是唯一的路径,就算艰险,也比无路可走要强。

言侯的人生太饱满。

论胆略,作为使臣他堪称完美。

论怯懦,他迫于君威不敢为爱力争。

论逃避,他只能寄情道家无为。

论缺点,他对豫津母子算不上有情。

论眼力,他虽不理世事也依然洞若观火。

论魄力,与靖王林殊生死一诺不相负。

传奇是谁,无非言阙。

3.3 高湛:一个沉默有力的强助攻

第三,我若说高湛,你信是不信?高公公的智慧,已经到了无招胜有招的地步了。若论眼力见儿,整个《琅琊榜》也没谁能比得上他。蒙大统领按照先生指示,在梁帝面前说话,把主审庆国公的案子落到靖王头上,高湛在旁略顿了顿。我想,他从那时起就察觉到,事情起了变化。但他不说。

太子殿外,梁帝发现太子行为不端,急怒攻心,大统领追着梁帝要封闭太子宫的文件,高湛几次打断,是在稳定局面,也是在救大统领。誉王和夏江在大殿状告靖王劫走卫峥,皇后在后宫以私祭宸妃为名,揭发静妃。梁帝说这事不能这么巧合啊,高湛回答:是说静妃母子最近水逆吗?夏江指出梅长苏就是林殊,太子力保,梁帝疑惑,高湛说:如果他是,太子不会让夏江带他去悬镜司。

这些或浓或淡,或四两拨千斤,或确定的话,哪一句都是在帮忙。那么

高公公的动机是什么？扶立新君以求权势？他又不是魏忠贤，没有插手朝局的意愿。还是心中那隐藏很深但是存在的正义？我就不妄言了。

4 亲友团

4.1 蒙挚：最值得信赖的兄长

首当其冲，蒙大统领。

我真是太心疼他了。明明就是个粗人，非要让他绣花。每次看到他拙劣的掩饰，我都替他费劲儿。他只在赤焰待过一年，后来就调到禁军，靠着武功超凡、治军严谨、人又单纯，取得梁帝信任，把宫城防卫全权交付。

这是一个非常有力量的人，论个人能力，排名琅琊高手榜第二。论地位，手握禁军。论与皇帝的关系，可谓非常亲近，每天在一起。论人品，忠勇赤诚，不忘初心。论情义，对我们先生真是全心爱护，恨不能替受罪。

得知夏江给先生吃了乌金丸，他崩溃发飙，暴打夏江。得知火寒毒的变态疗法，他气得顿时骂人。听到靖王怀疑先生，他立刻挺身维护。他不是最聪明的伙伴，但他是最可信忠诚的兄长。

刘备有张飞，宋江有李逵，先生有蒙挚。行走人间，刀光剑影，有你在，我不必回头，只需朝前走。羡慕。

4.2 静妃：温柔而坚定

第二个是静妃。

先生的爸爸是静妃的初恋加暗恋，先生的姑姑是静妃的亲闺蜜，先生的挚爱是静妃的儿子。她可以柔情似水，那水就是水库。她可以绵里藏针，那针也可以有毒。静妃的力量，不是通过力的表现形式。

如果排一个琅琊智商榜，我看静妃至少能冲前五。

先说心细如发，她仅凭《翔地记》里的批注，就能识别林殊真实身份，通过和靖王聊天，判断林殊对身份有所隐藏，并配合他保持缄默。誉王设计离间靖王与梅长苏，她先是斥责婢女，见斥不住，开始怀疑、取证，将计就计引诱她露出马脚，既找出了幕后黑手，又使真相当事人讲出而更添可信，这份冷静与心计，实在高明。

她还很会说话,梁帝问她,你看誉王怎样,这话极不好答,说他好,显得对朝局颇为关注,说他不好,又犯了背后论人的忌讳。静妃在极短时间内,决定……夸他长得好,相貌堂堂什么的,一个表面上看起来毫无见识,其实完美的答案。既表明对炙手可热的皇子的不关注,又没有得罪人的风险。

还有一次,梁帝问她怎么看赤焰逆案,静妃果断跪下了,说,我怎么说都不合适。说你杀得好,我就是不顾姐妹情分的小人,说你杀得不好,又辜负了你治国的苦心。这话你听听,梁帝就是个石头人也给暖化了,就俩字:完美。

静妃的说话之道,为她重新赢得梁帝好感,一步步渐成心腹。静妃对靖王的了解,对故人的情义,使她愿意竭尽所能,支持靖王夺嫡。她在后宫忍皇后刁难,是为这个目的。她当上贵妃,掌握后宫,对越妃的防备,对潜伏的滑族宫女的处置,也是为了这个目的。

静妃,是一个完美母亲的形象,不与人争,甘于寂寞,惦记孩子的衣食住行,厨房里永远温着一碗汤。但如果仅用这些定义她,那也小觑了她心胸。她除了女性特有的生活智慧,还很有政治格局。

多年前的赤焰旧案,她出身林府,与宸妃情同姐妹,但是可以保自己不受大的牵连。宫里日子难过,她懂得韬光养晦,即便对旧人心里有情,也会抓紧一切机会,顺应梁帝,为自己挣得安身之地。

她知道儿子的心意,靖王说,我要开始参与夺嫡了。静妃说,你去,别担心我,她是在说:当娘的盼望孩子平安,但这世上亦有正义,你选了你认为对的,我选择与你站在一起。

温柔而坚定,是静妃最大的魅力。

静妃的演员选得很好,不算美,装扮像从唐朝仕女图里走出来的。没有满头珠翠,说话不徐不疾,该她温柔奉承时,能把话说得滴水不漏,该她果决勇敢时,也从不退缩。她不似宸妃性子烈,被冤枉了就去死。也不像莅阳为求自保,一句话也不敢说。

最让我亲切的是,她做给梅长苏的点心,那是长辈对晚辈的宠爱,最让我爱上这个女人的,是她在围场认出林殊后的痛哭,那是她唯一的失态。她说,你父母知道你这样该有多痛,一句话,两代情,说尽了。

岁月长出故事,故事会有情仇,但因为有静妃这样的母亲,人生就是暖的。

5 纯臣团

户部尚书沈追，出身世家，有政治理想，却也通晓人情世故。他和静妃有些相似，心里有是非，也懂明哲保身。一旦有机会，便可尽最大的努力去伪存真。他的办事能力、心智、才智，都很赞。

刑部尚书蔡荃，出身寒门，刚正不阿，熟知律法，守身持正。感觉是按照包青天为蓝本打造的。这两个演员也选得好，沈追圆圆的，就像他的圆融。蔡荃扁扁的，方方正正，就像他内在的棱角。

除了以上这些位，最最重要的就是靖王，有他，梅长苏集团才有共同的目标。再说一遍，靖宝只是出淤泥而不染，绝不是愣头青。剧中有许多事可以佐证这一点，我将在后文一一展开，这里就不多说了。

还有霓凰，除了九安山救驾是她自发行动，先生几乎没给她安排过任务。但是我依然认为她很重要，她是先生对少年时最美的回忆，是他最想保全的人。有霓凰在，先生午夜梦回，除了噩梦，还会有一丝甜蜜吧。不过也说不准，毕竟他快死时嘴里说的是：景琰，别怕。而不是：霓凰，别怕。

至于非常规的强外援周玄清啦，纪王爷啦，景睿，小豫津，夏冬，那就不提了。

最后特别得感谢两个人，其一，晏大夫，没有他每天气鼓鼓地监督先生喝药，没准先生撑不到金殿喊冤就死了。其二，吉婶，没她天天包饺子做饭，咱家苏先生，不病死也饿死了。

最最后，求教大家，粉子蛋到底是何方小吃？为何连蔺少阁主这么见过世面的人都对它念念不忘？此谜团不解，人生还有什么趣。

我心中的琅琊坏人榜

《琅琊榜》之优秀,不仅在于好人们各个思路清晰,或帅或萌,或忠或勇。连坏人也坏得逻辑自洽,智商爆棚,款款各不同。

1 太子党

1.1 为什么太子是萧景宣

相信你在看剧之初,一定有此疑惑:以梁帝之精,何以眼光如此差,选了草包当太子。但是看着看着你就懂了,正因为梁帝太精,所以太子只能是萧景宣。

祁王很优秀吧,朝堂论政,群臣上奏必言祁王,府里也养了一群能人异士。人常说,瓜田李下。可不就是这个道理?即便你一心为公,但你所言所为,在梁帝看来,已经是居心叵测了。

梁帝未必肯信祁王真想谋逆,但只要祁王具备谋逆实力,他就寝食难安。尤其祁王几次顶撞,这让正值盛年的梁帝怎么想?也不止梁帝啦,你参考一下康熙和废太子,就明白这事搁谁都忍不了。封建王朝的规矩,原本就是"家天下"。咱家先生说"天下是天下人的天下",虽好听,但细究起来,梁帝生气也是有道理的。

所以做个排除法就知道啦,祁王已死,惠妃的儿子有残疾,九皇子年幼,六皇子胸无大志,誉王他娘是滑族公主,靖王性格执拗,心系赤焰中人,天下皆知。梁帝看着一堆儿子,真正能立的,也就萧景宣了。他虽不及誉王,更比不上祁王,但是他听话啊,胆小啊,懂示弱啊。

一个强势的爹,会对强势的孩子有欣赏,有忌惮,但对稍弱一些的孩子会格外宽容。因为他弱,才显得自己更有力量。照顾弱势群体,是强者独

有的趣味。所以萧景宣能上位，全仰仗了他无能。

可太子的悲剧就在于，他爹心眼太多了。梁帝知道太子无能，故意放誉王和你斗。一为制衡，避免出现第二个祁王，危及自己权威。再为有强敌环伺，你也好上心学习有所进益。

可这一逼，就苦了太子了。剧中的太子永远是苦瓜脸，喜怒形于色。和他妈一样直心肠。就拿霓凰事件来说，这绝对是脑子进水才能想出的计谋。霓凰是谁？十七岁上阵杀敌，独守云南，号令十万雄兵。她岂是失了身就会委屈下嫁的人？太子带了司马雷一个大活人，大大方方走进皇宫，真当蒙大统领的兵是死的啊？莅阳会为谢玉生子，出演神仙眷侣，可霓凰是谁？你事先都不调研吗？

1.2 三省六部，谢玉独尊

论朝中势力，三省六部，太子手上能用的人，第一个，户部尚书楼之敬，管钱的，专业技能应该不弱，私炮坊洗钱大法好。但此人好色，行事也像他主子一样无脑，随便什么人开的暗娼馆都敢去，那人也是个直脾气，死了姑娘就给枯井一推，还真是省事了。被咱家先生翻出旧案，分分钟挂。

另一个礼部尚书陈元直，是被谢玉抓到把柄，临时策反的。本就是利益勾结，又没有什么根基。朝堂论礼，先生请出周玄清。元直兄，你的政治生涯也差不多到头了。

可是不急，还有我们谢侯爷呢。我有点想忏悔，虽然知道谢玉是咱家先生的一号仇敌，可一度，我竟真的，有点喜欢他。谢侯爷看着深沉，其实也是个直性子，他从年轻时就拎得清，知道自己要什么。

当年他喜欢莅阳，明知莅阳和南楚质子有私情，也不改初衷。我推测太后有点知道莅阳和质子不清白，又担心事情败露，莅阳处境尴尬，所以找来谢玉接盘。一国太后，竟亲自给女儿下情丝绕，成全尚是低阶军官的谢玉。侯爷就算是猪也能想明白其中必有蹊跷吧。可是他愿意。

莅阳不是霓凰，没那么大气性，醒来后就委委屈屈地嫁了。情丝绕事件，是谢玉对不起莅阳。景睿身世之谜，算是莅阳对不起谢玉吧。此二人各有心事，各自隐忍，竟能和和气气做了几十年夫妻。我也是服了。

那么谢玉为什么急着选太子？因为他热衷名利的心，从来不曾减过。

与夏江、璇玑公主联手，搞死祁王林燮赤焰军，三方获利，位列一品军侯。可要长久保住这份荣耀，还得看新君。他选了太子，因为太子是国之储君，这条路最名正言顺。

谢侯爷自忖手里有天泉山庄这把利剑，背后有夏江这位隐秘而强大的盟友。从夏江在狱中和谢玉的对话来看，谢玉在投靠太子之前，请教过夏江。首尊的回答是：缓一缓，缓一缓，等局势更明朗，你再站队不迟。可谢侯爷没听，谢侯爷有自己的人生哲学，富贵险中求。

所以，谢侯爷是自信的。即便抢不到江左梅郎，他也依然自信。只是他万万没想到，就是这个他不怎么看在眼里的江左梅郎，在一场生日宴上，将他苦心经营数十载的侯府，一招致命，再无回旋之地。时也，命也，还有什么可说的呢。

但我们不能因为谢侯爷败了，就觉得他智商低。并不是。蒙大统领掌管皇宫安全，谢侯爷在除夕夜刺杀内监，意在对付大统领。又指示宫人放火，意在困住皇后。后来又意欲制造更多暴力流血事件，只是被咱家先生洞察先机，放甄平去料理了。但是该思路完全正确，不能怪谢侯爷无能，只能叹咱家先生更牛逼。

侯爷倒台，太子党没戏。朝堂与军方势力一并终结，再无翻身之地。

2 誉王党

2.1 誉王：一个姿势分子的落败

誉王和太子站在一起，我就不信你能客观。一个，是狼猿闲爬，一个，是美玉无瑕。稍微有点审美的人，都会立刻爱上誉王。即便他脸比从前微肿，眼睛越发吊梢，嘴唇也嫌薄。但瘦死的骆驼比马大，老去的孔立夫还是比残损版尔豪要好看许多。

誉王不但长得漂亮，凹造型也很足，一代贤王的范儿全天候摆着，久假成真。人情世故也很懂，看到皇帝身边的大小人立刻发红包。连身边谋士都是美人，逼格略高。而且对我们先生也非常礼贤下士啊，动不动袖子一抡行大礼。求贤若瞌睡。导致很长一段时间，群众都被誉王迷惑了，觉得他应该心想事成。

但是，看着看着就不对劲儿了。你平时和太子争，我能理解。大家都是一样的人，你还不如我，凭什么以后你当皇帝我当亲王没准还被你干掉。自古庸太子与贤亲王，不是你死，就是我活。可是，一个尴尬的事实是……你只是装贤。

私炮坊案件，秦般若一手策划，誉王首肯。他还面色沉郁地忏悔了一下。一百多条人命，在他看来，只是搞死政敌的筹码。先生叫他毒蛇，言侯爷说誉王只是装样，他们好聪明呀。

皇帝老说誉王像他，他也忒自恋。不就看誉王长得帅，故意给自己脸上贴金。誉王才不像他爹，他做人做事，姿态大于内涵。看似聪明，其实挺糊涂。

比如，霓凰被越贵妃和太子设圈套那回，霓凰真正感激的人，是拼死救她的靖王，是背后筹谋的梅长苏，但不会是捡现成便宜的誉王。可你瞧着，他不过被皇帝夸了几句，赏了明珠，就骄傲得快疯了。智商呢？逻辑呢？

据说原著里，誉王的戏份只到被降成双珠亲王。是黄维德自己觉得不过瘾，写了五十多页论文求加戏。加戏之后的誉王，逻辑上略显生硬，结局却更悲剧，使人物性格丰满。像我这样圣母心泛滥的人，彻底不能讨厌他了。

梁帝之所以上位，是一个偶然事件，发生过兵变。他有林燮和言侯相帮，有玲珑公主和她的滑族助攻，天时地利。但，名不正则言不顺。他上位后内心也是惶恐的，杀林燮，平滑族，言侯装作求仙问道才躲过一劫。背叛者对背叛最敏感，梁帝对儿子，对大臣，都存着忌讳。

而誉王他妈是滑族公主，这就是他的原罪。他爹明面上安慰自己：是这个女人太贪心。内心却对她的儿子，也就是誉王，格外亲厚。只是这亲厚里还夹杂着防备。在爱你和烦你之间，还有一种状态叫，一会爱你，一会烦你。誉王是不懂的，所以他一会觉得自己有机会当皇帝，一会又觉得被老爹打压得莫名其妙。

最后的造反，更像是一种宣泄，一种被骗之后的反弹。他说，我做得最痛快的一件事就是发兵九安山了。举兵失败，誉王被关在笼子里。他对皇帝说，我是大棋子生下来的小棋子吗？誉王一边痛哭，一边嘶吼，困兽之状，一生心血成空。命运悲剧，性格悲剧，在此碰撞。

本来他是破罐子破摔，但得知王妃怀孕，他为人夫为人父的责任心猛然崛起。以自杀的方式，取得皇帝最后的怜悯，保全她母子。这一举动，又

挽回了至少90分印象分。

2.2 夏首尊：轻视情义的人必将被情义所败

好了，知道你们都在期待夏江。首尊大人老谋深算，洞察人心，心狠手辣，杀人诛心，全挂子武艺。对权势的向往，是首尊这一生不变的追求，万变不离其宗。

为保权势，他与璇玑、谢玉联合。为达目标，利用自己从小养大的徒儿夏冬，又对她的夫婿下毒手，之后的十三年，他是如何做心理建设的？他看到夏冬时，不会有一丝愧疚吗？应该是没有，首尊最大的特点之一，是坚信自己不会错。即便他为了璇玑公主，逼走妻儿，多年后提及，唯一在意的也仅仅是独子，而不是发妻。

为了巩固自己的地位，害皇子，杀忠臣，屠尽七万赤焰军，简直了，你会忍不住想，首尊这个位置有那么重要吗？即便祁王裁撤了悬镜司，你也是人才啊。可能对你不重要，对首尊就很重要。

首尊是个自尊心旺盛的人，他没有王的命，却有王的心。即便为人臣子，他也要做最重要的那一个。这种人，在灵堂里哭败亲儿郎，在婚礼上出轨新嫁娘，有一颗死都要当主角的心。

卫峥事件，首尊真的牛到极点了。他当年如何谋划赤焰事件，我们只是耳闻，但卫峥事件，夏江亲身上演，一幕幕摆在眼前。先诱捕卫峥，又城门埋伏弓箭手，又故意放夏冬做内应，又答应言侯外出，使先生放松警惕。这些只是具体操作，最牛的，是他设局的心思。

因为洞察人心，所以他坚信，即便卫峥只是赤羽营副将，靖王也一定会来救。因为洞察人心，他知道赤焰一案是横在梁帝和靖王之间最深的刺，要挑拨父子成仇，只需动一动这根刺。最高级的计谋从来不是计谋本身，而是对人心、对形势的判断。

首尊为什么会输，是输在他过分小心，想有双重保障这一点。如果他把卫峥死死关在悬镜司地牢，先生就算孔明在世，也奈何不了他。可他偏偏留着一座空地牢做诱饵，把人犯转移到大理寺。这么一来，设计不成反被设计，加上专业目击者纪王爷的指正，首尊构陷靖王的罪名跑不了了。

我前几天觉得，夏江和璇玑只是战略盟友，不见得是什么红颜知己。

可这几天我又推翻我自己,他们既是战略同盟,也是红颜知己。首尊一生心硬脸硬,百无禁忌,但他对璇玑公主,有难得的柔情。即便她死后多年,他也愿意相助秦般若。

在这里夹叙一下夏夫人,她虽然出场不多,但形象鲜明。一时心善,救回璇玑,却被璇玑与丈夫携手背叛,她并没有哭天抢地,也没有报仇杀人,而是携子远去。母子俩飘零在外,又要躲悬镜司遍布的耳目,又要谋生存,想来很不容易。可她把儿子教育得很好,恩怨分明,在夏江临死前,带着儿子给他收尸。实在是女中丈夫。

2.3 秦般若:美人如蝎,天资不够

最后,我们来聊聊般若。

你知道她有多努力吗?知道,但有的事天资不够努力凑,有的事就完全不行,比如像复国这种大事,仅仅靠努力哪能够?慕容复够努力的了,结果怎么样?般若也很努力,却输了个底朝天。

原因就是,天资不够。她撺掇誉王引爆私炮坊,应该算事业生涯的巅峰了。惊天一爆,太子倒台,誉王也于一年后被牵连,大梁内乱,可她也并没有从中渔利。反而让靖王和先生捡了个现成。

但是我依然佩服般若,什么叫明知不可为而为之,什么叫出师未捷身先死。她对滑族灭国的痛楚,对师父意愿的继承,多年来夙兴夜寐,不可谓不尽心。还是那句话,谁叫敌人太狡猾。她有红袖招,先生就有妙音坊。她有小女子做内应,先生就关门放藺少阁主,还请来强外援夏夫人。输在江左梅郎手下,不算丢人。

我常常开脑洞,如果誉王被降双珠亲王之后,般若知道他的身世,两人因同根同源产生爱情,自请去封地,从此和誉王妃三个人快乐地生活在一起。那该多好啊。王妃软糯,般若英气,可以红尘作伴活得潇潇洒洒,也可以策马奔腾共享人世繁华。不过,那可能就是另一本宫斗文了。我啥时候有兴趣亲自写一写。

写到这里,我已丧失是非观。觉得这些大坏蛋也有过人之处,智商高,有人味,各有各的傲娇。《琅琊榜》,实在好看。

琅琊识珠

1 小豫津的通透

有一种鸟飞到死才肯停,有一种人活着不管境遇怎样,决不肯放弃治疗。人称言豫津,又名小浴巾。

《琅琊榜》一剧人人有性格,像豫津这样生性开阔只此一家,他妈生下他不久就过世,他爹成天跟道士丹药混。他生在侯府,却是孤儿待遇。但,百样米养千种人,孤儿可以是黛玉多愁善感,也可以是湘云豪爽会找乐。还可以是小豫津,一个人也能活出狂欢节奏。

有他的画风很欢脱,在太皇太后面前也耍宝,和景睿斗嘴是人生大事,听曲、观舞、品酒、泡温泉、吃橘子、打马球、保护宫羽。这些排列组合怎么看都是纨绔风,在他身上却是霁月清风相得益彰。

因为这些原本就是贵公子的消遣,算不上什么污名堕落。而小豫津的家学和素养,决定了他与一般纨绔有本质区别。他爱玩,但是不仗势作恶,他爱色,但是充当护花人。言府清淡如此,他在家也很孤寂,养成了爱热闹好交谈的性情,大约也是一种自我保护体系。

苏兄说七夕出生的孩子重情义,小豫津确实如此。从小并没有得到多少父爱,但他对父亲的感情却很深。他劝父亲不要吃丹药,景睿生日宴言侯上门找他,他因为感觉到父爱而激动。

梅长苏阻止言侯的点爆计划后,豫津以重礼对之,他说:我才不管你真实目的是什么,救我言氏一门只感你这情义。言侯决定扶助靖王,说儿子啊以后可能会连累你。豫津脱口而出,一家人谈什么连累。这孩子心里没那么多弯弯道道,他凭直觉做的选择更暴露天性,而这天性,就是重情义。

他对景睿也是如此,无论他是谢府公子,还是南楚人的孩子,他只认识

他是发小，是朋友，是互相陪伴的小伙伴。也因为和景睿的友情，他对谢弼、长公主也愿意照顾。

猎宫被困，豫津走向战场，他是在保护父亲与君上，也是在保护自己心爱的姑娘。世事巨变，一夕忽改，但是有永远不变的言豫津，你就相信有永远不变的事。

我喜欢小豫津，因为他原本有一百个理由怨命，却仿佛没受过伤似的心思澄明。一个人的性格底色，决定了他待人处事的方法。我们欣赏黛玉对万物敏感，也会喜欢豫津对世事豁达。毕竟前者只是满足了你的审美，而后者才算做了自己的主人。我偏要勉强，才是强者的任性与美好。

2 景睿不常有

落花有意，流水无情，颂的是落花，贬的是流水。我对你这么好，你竟然不爱我，标榜的是我好，控诉的是你不领情。

但，大梁与南楚的混血儿萧景睿，给出了标准答案，那就是：我对你好，是我自己想这么做，如果你回应同样的好，我会很开心，如果你不能给予同等回报，我也接受。因为我不是宇宙中心五道口，不能强求人人爱我，如果真这么要求了，是我自己不懂事，与你何干？

怎么样，有没有想打印一百份，送给身边那谁谁谁的冲动？

蒙大统领说过忠义在心不在形，苏兄也说过唯有坚持此心。那么心是什么？就是我喜欢你就要对你好，你是阿紫，我就敢做庄聚贤，你是乔峰，阿朱愿意为你去死，确实是很笨的想法，但他们追随了自己的心。不管你爽不爽，反正他们是爽翻了。

景睿一个年纪轻轻的男孩子，能有这么智慧的感悟，你以为仅仅是他聪明吗？不！还因为他天性温厚，所以能体察别人的苦处。这世上多的是一言不合就天下都对不起他的巨婴，少的是肯体谅每一个人的萧公子。

梅长苏才住进谢府，皇后就替誉王来招揽了，景睿平时对谢弼也很好，但是他这回生气了。他是这么说的，苏兄是我请来养病的客人，你如何要将他推到是非之地，皇后的话莅他怎么接，无故陷朋友于两难，是人干的事？

霓凰选亲，半路杀出个北燕丑士百里奇，也没景睿什么事，他却在金殿主动挑战，为的是消耗其精力，好提高霓凰的胜算，他当然不知道梅长苏的

节奏,但他用自己能想到的办法帮霓凰。在河外小树林帮夏冬也是如此,这个温润如玉的男孩,有一颗古道热肠的心。

他对待朋友如此长情,对待家人更极尽温柔,剧中凡他与母亲一同出现,要么搀扶手臂,要么拱手侍立,和谢弼亲厚,对谢琦也很体谅,对卓家父母有戏彩娱亲的心意。即便生日宴之后,真相大白,他身份处境顿时尴尬,也不怪长公主隐瞒,也不怪念念突然来访,更不怪梅长苏一手设计,这得有一颗多么强大又柔韧的心才能做到啊。

从梅长苏的角度,一切人可以分为:有用或无用。景睿就属于有点用,但没有太多用的人,他是由头,是引子,终将要面临一场巨变。可惜归可惜,但能不能做朋友,不在苏兄心底,从头到尾在意这场友谊的,唯景睿一人。

景睿去南楚时,虽然说了那番我又不是五道口的话,但是个人就有气性的,他对梅长苏的称呼,由苏兄改成苏先生。南楚一年,归来时,仿佛又有所成长,看过谢玉手书,他执意要告发,母亲不愿意,他也完全能理解。

他甚至猜出苏兄辅佐别人都只是幌子,真正的目的是洗雪冤案,你可以认为是他直觉很灵敏,而我觉得这只是他自始至终信赖他的朋友。景睿诠释了什么叫赤子之心,他很难得。

3 莅阳:无情的魅力

我觉得莅阳长公主是个狠角色,当年与南楚质子有私情,先是努力抗争了。她妈不答应,被迫分手时也并不抱怨。一句"情出自愿,事过无悔",简直不要太酷,特别有现代女性的范儿。干吗一发生关系就哭着喊着要负责,男人多得是,孩子是自己的。如果并不觉得爱情是必备品,把男人当生育工具就好了。

她与谢玉在一起肯定是不开心的,谁会爱上一个给自己下春药的男人呢?但命运把他推到眼前,那就是他好了。谢玉知道景睿不是自己的,长公主更知道。谢玉想干掉这孩子,长公主也知道。但他们不说破,用各自的方式去处理这件事。

景睿生日宴,一切真相大白。她对卓家有愧但是并不哀求,她对誉王以势相逼保全卓家,她要保护景睿所以对付谢玉,待谢玉放弃抵抗后,她是怎么说的?你自尽我保全谢家名声,安顿好孩子们我来陪你。

人心就是这样，当初深爱的人后来想起恍然如梦，当初抗拒的人可以患难共真情，人心不是黑，也非白，而是流转于情与理之间。

莅阳长公主气度芳华，做任何事都不卑不亢，脸也有一种独特美，而且没有皱纹。试试百优面霜，殿堂级抗皱产品，岁月用刻刀相追，但是，你可以躲。

4《琅琊榜》里的异性恋

《琅琊榜》是传奇，传奇里的男女，大智大勇，大仁大义，唯独没有烟火气，爱恨皆倾城。

在一个男人爱来爱去的故事里，夏冬、誉王妃、晋阳公主，守住了我们异性恋的尊严。霓凰开过单篇，这次且不提。

先说夏冬，虽然她长得像魏晨，行事果敢雌雄莫辨，但内心始终刻着三个字：聂夫人。她厌恶靖王，因为他是林燮之子林殊的好基友，而林燮，是钦定杀她老公的人。她能放过谢玉，不追究他伏击自己的恶行，也只因他曾带回亡夫半副骸骨。

夏冬的几次流泪非常动人，正月初五孤山祭亡夫。梅长苏突然出现，她正奉命调查内监被杀一案，对江左盟和其宗主都有怀疑。可听到梅长苏言辞恳切的祭词，她瞬间眼泪涌到眼眶。卫峥被关在悬镜司地牢，她来探望，听到一句"嫂夫人"，眼泪又一次涌上来。

聂锋已去世十二年，可她从没有忘记。任何人，任何事，只要与聂锋相关，会立刻勾起她的痛苦。这痛苦是本能，是血液，从来不曾想起，因为永远也不会忘记。

她在苏宅与聂锋相见，眼前这个长满白毛的怪物，是春闺十二载的梦中人。岁月流转，容颜突变，那又有什么关系？她果断选了能活长久的解毒疗法。她说：就当多陪我几年，你忍一忍好不好？聂锋活着，她就很满足，我很开心夏冬有这样的圆满。

誉王妃是一个容易被忽略的人，无才无智，无勇无谋，她深爱自己的丈

夫,爱得辛苦又卑微。誉王有时得意,有时失意,所有这些,都与王妃无关。她照顾誉王衣食住行,却从来走不进他的心,她应该很嫉妒秦般若,那个又美又有办法的女人,陪伴誉王的时间远比她多。

誉王妃没有是非观,甚至没有判断力,誉王被降双珠亲王,王妃跪地道歉,为自己弟弟办事不力。可她难道不想,始作俑者又是谁。后来我明白了,誉王妃蠢不到这份上。她以丈夫为天,他开心,她就容得下秦般若,他失意,她愿意让弟弟做替罪羊。一个没有自我的她,只坚定地爱一个人。

最后在天牢,誉王说:我连累你,对不起。王妃说:夫妻原该患难与共,和你一起死,我很开心。那一刻我想到浣碧,她们的追求多么相似,你不爱我也没办法,但死而同穴是我的愿望。誉王妃连想死都实现不了,被梅长苏送往外地,如果《琅琊榜》拍第二部,王妃和她的孩子会有怎样的命运?黑化?复仇?还是消解仇恨?

晋阳公主,梁帝的妹妹,林燮的妻子,林殊的母亲,一个金枝玉叶最骄傲的女人,她本有一百种办法可以活命,却决然选择自尽,一把长剑,一身紫衣,一个义无反顾的姿势。她在全剧只有一个自尽的身影,却是我永远的泪点,因为细想就能知道,当活着对她而言很容易时,毅然选择死,那背后的悲愤与深情,无须多言,可昭苍天。

爱是一条河,有时断枯,有时水涨,但从来不会停歇。

靖王：知世故而不世故

从前，我问过同学们一个问题：以靖王之性格耿直孤介，我们家苏先生强行扶他上位，是不是害他？我给出的答案：不是。至今仍坚持此看法。

靖王出场，是武将装扮，在太子的肥糯和誉王的清癯之间，他像一颗表情坚毅的嘎嘣豆，怎么看都不太对劲。如果不是我特别机智，从他很帅的脸察觉出一丝可疑，根本看不出他就是男主角。

他和战英的对话虽短，却透露出处境堪忧，他虽是皇子，但明显人嫌爹不理。就连驻防回京到底是先进府整理仪容，还是直接风尘仆仆去拜，都能被找出麻烦来。在掖幽庭，连奴才都知道这位靖王爷在贵人里排不上号，他想照应小罪奴也是有心无力。

有皇子身份，又有军功在身，何以如此被边缘化？几个得势的皇子都在争"得之可得天下"的麒麟才子，才子独向他示好，他为何表现得像被狗咬了似的？不但没有好书和金腰牌赠送，还动不动一副"你个小人别碰我"的表情？

霓凰说：靖王自有他的风骨。他所有的不合时宜，可不就是这两个字：风骨。

因为有风骨，他才会凭本能，站大哥和基友，在一片屠杀的恐怖与刺眼的血红中，坚持相信林氏无罪，长兄蒙冤，即便为此被为君又为父的梁帝打压排斥十几年。他一边非暴力不合作，用刻意的疏远抵抗君父。一边又征战驻防，用所学为国家御敌出力。恩与怨，正义与道义，他一个也没亏欠。

因为有风骨，他才会查得庭生身世之谜，以自己不多的能力，去护佑兄长遗孤。卫铮不过是赤羽营副将，他明知是夏江设的圈套，也丝毫没有动摇过。难道我死了去见基友，能对他说，你的副将我不能救，因为我变聪明了吗？他的逻辑自有道理，你只能无言以对。对这种又蠢又大胆的举动，

言侯评得好:很久没见过如此牛逼的人了。

因为有风骨,他才会对救济灾民这件事如此上心。天下是天下人的天下,天下人都饿死了,你站在权力之巅不冷吗?不怕塌方吗?霓凰是独守一方的大将,他对她施以援手,并没有想着拉拢利用,而是一种与子同袍的本能。善就是善,恶就是恶,在靖王的世界里,没有相对论。

人和人的区别,有时候并不在于智力,而在于:情怀(不要笑啊)。有的人,为了保住自己的位置,不惜制造泼天冤案,陷害一代贤王,比如夏江。有的人,为了自己能上位,屠杀忠良,顺便抢人家军功,摇身一变晋升国之柱石,比如谢玉。而有的人,不屑同流合污,不信就是不信,持本心善念,没有在黑与白之间,把自己染成灰,而是出落成我们都爱的靖王宝宝。

人和人的差别有多大?天与地,人与猴,靖王与他们。

可是有风骨是不是意味着傻?当然不是啦。靖王虽被边缘化了十年,但是没被杀,这除了证明他爹尚有几分人性之外,多少也能证明他有韧性。这一点多亏了静妃,他们母子都能静下来。静,为他们赢得容身之地,也是静,为他们等来了机会。静妃心系林府,更与宸妃如姐妹,可在林家与宸妃被冤杀后,她也有本事保全自己。靖王所作所为,与他娘同出一脉。

先生为翻案,苦心经营十年,归来时,虽凶险,但人力资源丰富。之前写过苏氏集团超豪华阵容,这里就不展开了。只说一点,他扶持靖王特别正确,不存在任何问题,更不是赶鸭子上架。因为靖王,并不像很多人以为,那么愣头青。

以性格论,靖王只是耿直,但是不蠢。他在朝廷被边缘化,唯一的理由是:不屑同流合污。他认为对朝廷现有风气的妥协,就是对曾有理想的背叛。梅长苏说过:我从来没想过要背叛。靖王亦如是。

以军事论,靖王多年军旅生涯,他对军队之了解、战事之纯熟,在皇子中无人能敌。无论你有怎样的抱负,稳定压倒一切。而稳定,不是割地赔款,也不是送公主和亲,而是枪杆子里出政权。你要战,便来战,打疼了,知道哭了,也就不敢挑事了。

以政绩论,除了他擅长的军事,在治国方面,靖王也并不差。主审庆国公侵地案,平息私炮坊民怨,负责地方赈灾。你以为他仅凭长得帅就能做好吗,还是仅仅因为梅长苏相助?他能做好这些事的唯一原因是,他有能

力。上马能战,下马能治,这不是一句空话。

以识人论,他起初是厌恶梅长苏的,直言最烦你们这些谋士,颠倒黑白,算计人心,你如果认我当主君,最好别玩这一套。私炮坊一案,他又怀疑制造爆炸是梅长苏给誉王出的主意。静妃被皇后刁难,他又怀疑梅长苏借静妃打击誉王。但随着大家越来越熟,交往加深,他最终是完全信任梅长苏的。对沈追、蔡荃这些有才干的纯臣,也是青眼有加。

最重要的来了,以情怀论,他受教于祁王。对朝政,治国,有一个美好的愿望。有什么样的君,就有什么样的臣。太子和誉王把玩弄人心,把平衡人事当成治国的宝典,这只是他们爹给的恶品味示范。而靖王的理想是,整肃朝纲,各司其职,选贤与能。这本来就是治国的大道啊。

这样一个角色,你说他是愣头青,说他不适合当皇帝,在下万不赞同。他上位后是有很多问题,周边邻居不安宁,蔡荃与沈追之间的寒门士子与世家子弟的矛盾,庭生与亲生儿子的矛盾。但是,解决问题最好的办法,是分析它,直面它,而不是回避。作为皇帝,他要解决这些。作为王爷,他还要解决军饷被克扣呢。是人,就会遇到麻烦,和他是不是皇帝无关。

梅长苏了解他,选择全力辅佐,这是他们共同的理想,并没有挖坑。最重要的是,只有他上位,祁王与林家的冤屈才能翻案,这是唯一的道路,这是先生与靖宝理想的重合,而不是谁对谁的利用。

当上太子之后的靖王,已具备王者之气,他对莅阳说,既然准备翻案,我就会做好万全准备,很多事我学祁王哥哥,但我不会做第二个祁王。这时他已经很懂了,情怀和手段,一个都不能少。靖宝,就是改良版、内敛版、沉静版的祁王。

靖王在剧中全程绷着脸,看着性冷淡,但我一直觉得他是个热情似火的boy,内心依赖感很重。静妃身份低微,是充话费送的,他这个皇七子,没可能贵到哪里去。祁王是长子,梁帝心爱的宸妃所生,有才干,对小孩子温和,性格也张扬,他从小受教于祁王,内心应该很有安全感。

林家的天才小殊,整个金陵城中最明媚的少年,家世显赫,爹娘宠爱,连皇祖母也最偏爱他。以靖王的内敛,他大概非常羡慕小殊。祁王和小殊,是他理想的两面,他对他们的热爱,是对自己的全部期许。所以当祁王和小殊蒙难,他恨自己不能一同承担,十年放逐,未必不是自愿。从此不

笑，只是内心伤痛一瞥。

梁帝说：不管景琰现在是什么样，他上位后也会变成我。到底会不会呢？我持观望态度。一方面，我相信眼睛已经看到的景琰，另一方面，我对人性的恶也很理解。在最后几集，景琰的孤独、霸气，已尽显。而孤独易生猜忌，霸气衍生独断，也不是没可能的事。梅长苏出征未归，无论是油尽灯枯，还是退隐江湖，都是最好的结局。林燮与言侯当年相助梁帝，一腔血也是热的吧，后来怎样呢……

王凯演的靖王真是棒呆了，从眉毛到下巴，从表情到语言，没有一个不妥帖。他个子太高，身材偏硬朗，能很好地表现军人气质，不过每次穿朝服下拜，我都好担心他会摔跤。原因不明。

至此，《琅琊榜》中，所有动我心肠的人和事都写过了。我喜欢它，因为它讲了一个关于情义，而且情义最终赢了的故事。这符合我的审美。即便可以从十万个角度理解杨过，我仍然最爱郭靖。即便夏江之恶毒，谢玉之贪婪有部分逻辑与合理性，我依然欣赏靖王的耿直重情与咱家先生的九死不改的初心。

因为，他们是这世间的定海神针，有他在，你就相信那些美好的东西，偶尔被浮云暂遮，但永不会消散。只是世事易转，当初有情的，或变无情，当初重义的，或见利忘义。可是有什么关系？会有新的正义，打败他们，取代他们，直到下一个轮回。

金庸

四海列国，千秋万载，就只一个阿朱

阮星竹如何遗弃两个女儿已无可考，
阿朱出现时，身份是慕容复的婢女。
做人家侍女当然算不上有地位，
但阿朱的出场并没有小家子气。
她装老夫人戏弄鸠摩智，对寻仇者不卑不亢。
和专门怼人四十载的包不同斗嘴，
有独家别院居住，也有厨役差遣。
一来说明慕容复对待家人确实宽厚，
也因为他并不当她是寻常婢女。

阿朱初遇乔峰是在杏子林。
事发突然，乔峰毫无心理准备，被部下反叛。
丐帮先指认慕容复杀了马大元，
乔峰通过讲故事告诉他们，
连风波恶，排名第四的慕容家臣，
对待不会武功的农夫都可以忍辱，
这样的好汉的主人，又会差到哪里去，
这叫见微知著。
说话间，又从众人神色看出为首的是全冠清，
控制全冠清，点他哑穴，使他不能瞎比比，
这叫擒贼擒王。
又对其他长老打温情牌，细数对方功绩，
不惜以自己血，宽恕众长老犯上之罪，

这叫以德服人。
三步棋,谈笑间化解一场叛乱。

随后,马夫人到来,直指乔峰身世。
又带出雁门关一节,乔峰面对众口一词无话可说,
当时武林中人提起乔峰,谁不敬他是条汉子,
杏子林中兄弟故旧密密麻麻,
但面对民族大义,他们智慧地选择了沉默,
只有阿朱出言为乔峰辩解。
聚贤庄,乔峰孤身一人,面对天下群雄的生死相搏,
是阿朱站出来表明态度:生死与共。
乔峰重伤初愈,只身前往雁门关探寻身世之谜,
他看到的,是一座山,一块巨石,和一个阿朱。
"山坡旁一株花树之下,一个少女倚树而立,
身着淡红衫子,嘴角边正带着微笑。"
直到此刻,乔峰也并没有拿她当回事。
他几次救她,只是机缘巧合逞强好胜。
后来阿朱一路相伴,陪着他找带头大哥和大恶人,
眼睁睁看着他的仇人们一个个离奇死去,
她一如既往地追随、宽慰、崇拜、照顾,不离不弃。

经过这一番患难与共,阿朱说:
"便跟着你杀人放火,打家劫舍,也永不后悔。
跟着你吃尽千般苦楚,万众熬煎,也是欢欢喜喜。"
乔峰的反应是:萧某得有今日,叫我做皇帝我也不干。
"有一个人敬重你、钦佩你、感激你,愿意永永远远、生生世世、陪在你身边,和你一同抵受患难屈辱、艰险困苦。"
这是阿朱的表白,这是我听过最动人的表白。
聚贤庄之后的乔峰,已被仇恨蒙蔽双眼。
是小阿朱的出现,让他重又活回人间。

对他而言，她是这世间的盐，太阳的光。
当乔峰亲手打死阿朱时，我觉得，天黑了。

人们在谈论阿朱时经常引用一句话"恶紫夺朱"，
但我以为，阿朱的正从来没人夺得去。
阿紫无数次质问乔峰：是不是活阿紫比不上死阿朱？
乔峰每一次回答都是：你如何能和阿朱比。
马夫人说：原来你迷上一个小丫头了，她很美吗？
乔峰的回答是：阿朱就是阿朱，管她美还是丑。
辽国皇帝见乔峰终日闷闷不乐，问他什么情况。
皇帝说：原来你喜欢汉人女子，给你一万个也不打紧。
乔峰心说：四海列国，千秋万载，就只一个阿朱。

在世人眼里，他是契丹胡种，卑贱子民。
在世人眼里，她没有倾城色，身份低微。
那又怎样啊，向来痴，从来醉，
乔峰最后的死，
是理想破灭之后的荒芜，
也是迟来的殉情与自我解脱。
阿朱是风尘闺秀，心里的坚定与深情无人可匹敌，
乔峰回她以永恒的爱与无人可取代的思念，
他们的爱，如烈酒，似荒山，荡气回肠，无言可对，唯有独自饮醉。

那年那日，小阿朱身着淡红衫子，倚立花树下，
谁也不曾想，她那么娇小的身躯下，有那么坚定的心。
世间事皆如此，因单纯而卓越，因卓越而常青，
唯愿塞上牛羊并非空许约，从此萧郎也不再是路人。
塞外风霜如刀，阿朱应拿精华应对，
它是干燥的终极解，救皮肤于干渴。
就像你送情于危难，都是君子所为。

木婉清：你才不是没有故事的女同学

木婉清是《天龙八部》中我最喜欢的女孩儿。
冷硬倔，痴情不悔，又蛮横，
像个缺乏社会化教育的小野猫。
遇见段誉之前，她和秦红棉隐居幽谷，
所受教育是：天下男人没一个好东西。
师傅的话总是对的，
师傅让她一身黑衣遮盖容颜她也愿意，
因为不知道外面有什么。

直到她遇见段誉，
这小子不会武功却爱逞强，命悬一线也替人挡刀。
动不动掉书袋，一堆做人的道理。
姑娘烦也烦死他了，打耳光，抽鞭子，用马拖，
段誉无数次的心理活动是：这女孩真蛮横。
这是第一个错位，在面纱阶段。
他对木婉清的出手相救和百般忍耐，只是出于教养和侠义。
在木婉清心里，这些却成了情意。

木婉清取下面纱，向段誉袒露容貌。
她的誓言是：第一个见她容貌的男子，要么她嫁，要么他死。
她打不过岳老三，更不想嫁他。
对段誉有几分好感，她取下面纱，这相当于求婚。
段誉看到了什么？

"如新月清晖,如花树堆雪。"
金庸真是太会写了,新月,清晖,花树,堆雪。
这些普通的词语连接在一起,
竟有一种一加一等于一个亿的感受。
得美到什么程度才配用这句话形容,
黄蓉是肤光胜雪,敏敏是手似玉扇。
但是你告诉我,花树堆雪是怎么个美法。
我只能懵,显然段誉也和我一样,只看一眼。
"只觉得她处处可怜,忍不住怜意大生,想搂怀里,细加抚慰,保护她。"
资深看脸党,沉溺皮相之美的男人,不会停止对皮相美的搜寻。
这是第二个错位,蛮妹子以情付情郎,情郎只看脸。

段誉被求婚之后,只挣扎不到一秒就认命了。
一来他生性达观,二来毕竟她美。
美到段誉看她一眼就忍不住亲嘴,这是本能。
下一秒又背孔夫子语录"男女授受不亲"请她原谅。
木婉清比他天然多了,说:你亲我,我很喜欢。
段誉带她回家,刀白凤拉儿子手,她会吃醋,
和大理皇帝说话也直来直去。
这种天真无邪,真情流露,非常可爱。
但这也是第三个错位。
段誉在礼法内纵容自己多情,
木婉清不懂规则不懂情,只随心。

以上三个错位造成一个结果。
当木婉清知道段正淳是她爹,她不想活了。
为什么?她的世界太小,不懂大道理,做不到自己安慰自己。
师傅说男人坏,哦,那就坏。
师傅说,看过你容貌的男人,你就嫁他,哦,那就嫁。
但师傅没告诉她,想嫁的人是亲哥该怎么办?
她没处理过这么复杂的情况,只好死机。

相比之下，段誉这个读书人就正常多了，
他也挺失落的，但绝不至于失落得想死。
究其内心没准还有一丝窃喜，
"当初是你要嫁我，嫁我就嫁我，如今我爹成你爹，那就分开咯，反正我是有点嫌你太蛮。"
情人变兄妹已经够尴尬，
金庸还嫌不够，又来了那场著名的石屋全裸戏，
这二位从此该如何直视对方。

金庸用了一本书写段誉与木婉清，
又用了三本书写他如何苦恋王语嫣。
得不到的永远在骚动，被偏爱的有恃无恐。
木婉清的一段情，虽是金庸写命运捉弄人的例证，
可她的心态却又很真。
她简单又复杂，简单是因为真的简单，复杂也恰恰因为她的简单。
一出场黑纱诱惑，女王傲娇，虐你不手软。
谈恋爱时又娇羞，又性感，时而豹，时而猫。
被命运捉弄后仍痴心无悔，并没有乱杀人泄愤。

我如果是段誉才不会喜欢别人，
钟灵是有瓜子一起吃有刀剑一起挨，
但是性别模糊的女同学。
王语嫣是石洞玉像之限量款真人，
步步高点读机，资深表哥粉。
而我们木婉清是会哭会笑会亲会抱的真人，
是新月清晖，花树堆雪的美人。
是身上"似兰非兰，似麝非麝，幽幽沉沉，甜甜腻腻"的香女孩儿。
美靠命，香可以自己选定。
宝红精灵，甜蜜中略带性感。
进可化身小野猫，退能细思一段情。
你才不是没有故事的女同学。

钟灵的少女感

我读中学时有个女同学名叫甜甜,
她皮肤像牛奶一样白,扎俩小辫,
穿天蓝色上衣,成绩不好不坏,
长相游移于美人和邻家小妹之间。
她爱男生时,总显得格外安静,比平时美,
她眼睛不聚焦对你笑,你又觉得她很天真。
即便看黄色漫画被发现,脸上也有一种无辜,
这是打娘胎里带来的天赋,谓之"我见犹怜"。
有许多男孩喜欢她,
她有时也喜欢他们中的谁,
但非常短暂,从热的秋天开始,
一场秋雨未完,他们就完了。
甜甜不哀愁,即便哀愁,也是因为失恋应该哀愁。
她人畜无害的皮囊下,有一颗冷漠的心。
这话毫无贬义,我以为,少男少女的多情,
有时候是一种表演,只为了证明自己合群。

我看钟灵,经常忍不住想到甜甜。
她也是少女感很足的女孩,
明朗,调皮,没有棱角,不出众,
装作天不怕地不怕,想搞点事刷存在感。
其实只是很正常的姑娘,一见情形不对,
也知道害怕,知道示弱,但如果事已定局,

比如被埋在土里只露一个头，也不格外急吼吼，
她的无畏和有畏，只是因为天真。

段誉第一眼见她，她坐在房梁上，
双脚晃来晃去，穿着一双葱绿绣黄花的鞋，
我觉得这一幕真美，这鞋的颜色也好，
绿色生机勃勃，黄色恬淡自然，
等段誉经历过性感又凛冽的木婉清，
又经历过始终不看他一眼的王语嫣，
重见钟灵，他第一个想起的，就是她的鞋。
他们的相处从来不别扭，就像很好的玩伴，
遇见时，我们一起快乐玩耍，
分开了，我不会特别想见你，
重逢后，也并没有陌生和距离，
可这些只是对段誉而言，钟灵并不是这样。

她身边没有正常人，
他名义上的父亲，因丑而自卑，因自卑而狂躁，
时刻处在害怕失去娇妻的恐惧中，
在他心里，头等大事是如何确保老婆不变心。
她亲妈是甘宝宝，段正淳的情妇之一，
和段正淳恋爱过，相当于十八岁用上爱马仕，
可一夜梦醒，爱马仕没了，
眼前只有一只马脸钟万仇。
是个人都会气苦，甘宝宝也是人，所以她气，
她生气的表现是，一边对老公撒娇，迷惑他，
一边暗自思念情郎，别人的日与夜，是真的日与夜，
甘宝宝无论白天黑夜，都只是一个演员。
有这样的父母，钟灵所受的重视有限。
她很早就知道，自己不是最重要的那位，

所以没有主角心,也没有太强的自我意识。

她好心给大理几个臣子带路救段誉,
却被人将计就计脱掉衣服放在段誉怀里。
一个女孩被败坏名誉已经很过分,
段正淳又装模作样说"已成犬子爱姬"。
钟万仇害人不成,迁怒钟灵,当众打她耳光。
钟灵要是木婉清,毒箭早就射空了。
可她没有,她对自己身上发生的事,
有一种奇怪的漠然,与理所应当的置身事外。

段誉死皮赖脸围着王语嫣跑天下,
钟灵听到段正淳的话,
以段誉未过门的小媳妇自居,
在江湖上四处寻找他的踪迹。
初见,她是明朗少女,
重逢,眉眼沾染风霜,
最尴尬的是段誉"移情别恋"。
一听到王姑娘有难命都可以不要,
钟灵对此是什么反应呢?
她说"别起身,小心伤口破裂,又会流血。"
听木婉清告诉她,她也是段誉的亲妹妹,
钟灵没有波澜,下一秒就接受这个事实。
她的豁达和随遇而安,
感觉已经到了缺心眼的地步。

然而我还是喜欢钟灵,
主角的人生大恩大仇,大起大落,太刺激,
小女孩的人生,兵来你挡,苦来交给老天。
和她在一起你难有刻骨铭心,

有的只是低语家常，嗑瓜子谈笑，
可这已经足够好了啊。
传奇里的人过得太痛苦，
钟灵才是大多数人应有的模样。
就像一只洗面奶，
它不像精华矜贵，不像粉底遮瑕。
只是平平淡淡的帮你把脸洗干净，
铅华洗尽才安心，平淡而有魅力。

慕容复的绝境

我以为,《天龙八部》的真正主角,并不是乔峰、虚竹、段誉,而是乔峰和慕容复。性格悲剧和命运悲剧,在这两个人身上,得到最有层次的体现。他俩一正一邪,拥有当世武林最强声誉、最牛武功,看似强大到炸裂,其实只是被命运裹挟的提线木偶。

区别在于,乔峰逃出命运强加给他的轨迹,重塑一个结局。只因他心有苍生而轻立场,跳开屁股决定脑袋,不因自己是契丹人而打大宋,也不因大宋诸雄救了自己而背契丹。即便他拒绝耶律洪基的攻宋战略,但不曾忘记结义之情,更深知自己是实打实地犯上。再加上"四海列国,千秋万载,就只一个的阿朱"已被他一掌打死。他有生路,但生而无乐,他可以不死,但死可安心。

师太说过,理想主义与虚无主义往往只有一步之遥,这是对乔峰结局最好的注解。慕容复不是,他被命运裹挟得更彻底、更迫切、更无处可逃。纵观慕容复一生,只有四个字可略加形容:强弩之末。

历史上的慕容氏,对复国这件事有着非同寻常的执念,被灭国—逃亡—建立新政权,他们也就玩过五六次吧,成功概率较高。也许正是这一点,导致慕容博和慕容复的谜之自信,组织复国者联盟,即便斗转星移,距离上次被灭已足足七百年。

但慕容博可能是个弱智。

复国需要什么?武装、路线、战略、经费、根据地。这位老兄辛苦一辈子,除了把自己从武林第一梯队和少林方丈、丐帮帮主平起平坐的世家之主,作成不得不假死的残疾老年,可有一点建树?答案是:还真没有。

打仗需要军队(炮灰),你可有得力人手?有的。慕容博给儿子留下家臣了,足足四个。邓百川和公冶乾还挺正常,包不同见人就怼,风波恶逢人

就打。这是什么行为？往小了说，这是人格有毛病。往大了说，这是复兴路上的猪队友。包不同和风波恶，这种专门破坏慕容家族形象的东西，为何不就地打死？只有一个可能：没人可用。

　　路线也错得一塌糊涂，你在武林争那一席之地有毛用？草莽汉子不服管，单打独斗还可以，两军对垒他就是个渣。况且你在大宋的地盘上，拉拢大宋的英雄，为你大燕出力复国，真想采访你两句：咋想的？就连拉拢人心这一点，慕容博也完全失败。他装死之后，没事到处杀人，并成功嫁祸亲儿子。我猜他的用意是让天下群雄害怕，一听慕容复就颤抖。可人类虽多，游坦之就一个，你能杀人我就听你的啊？

　　战略更是令人无语，一看就没读过书。雁门关外假传信息，让玄慈他们伏击乔峰他爹，意图挑起宋辽两国战争，他好渔翁得利，打得一手好算盘。不过，你哪来的自信？一小撮社会边缘分子，和另一波不知来路的普通百姓，他们互砍就能惊动高层？就能导致两国干架？如果事情真这么简单，又怎么会产生两国边境的传统项目：打草谷？这脑回路真是，韩红听了都想打人。

　　但是，慕容老先生有两件事做得还可以。第一件，和姑苏王家联姻，王家不但有私人武学图书馆，目测也很有钱。娶了他家姑娘，不但能生儿子当炮灰，还有钱花，有武功学，有地方占，可谓一石七八鸟。第二件，给妻儿洗脑成功。老先生装死时，慕容复只有十几岁，夫人也比较年轻。他完全不怕自己死后弦就断了。因为夫人会代替他，持续给慕容复洗脑。

　　人的满足感，不来自他拥有什么，而来自他失去过什么。这句话在慕容复身上全然体现。他才二十八九岁，长得帅，武功高，家里有钱，还有神仙姐姐死心塌地痴缠明恋。在外人看来，可算人生赢家了。货真价实小王子段誉，不止一次出现内心独白：慕容公子是天仙一样的人物，这些人眼里心里都只有他，和他相比，我只是泥猪烂狗。

　　可慕容复不会快乐，他从小所受教育，并不是和乔峰比，和少林方丈比，和丐帮帮主比，而是和自己的列位祖先比。那诸位，或开疆辟土，或称孤道寡，牛大发了。你说，慕容公子，你好有名气呢。他说，还差得远。你说，神仙姐姐好爱你。他说，呵呵我家祖先三宫六院。你说：包不同对你太忠心啦。他一脑门问号：这也叫个事？无论慕容复此刻拥有什么，只要他

没当上皇帝,就不会满足。

可他当不上皇帝,因为他和他爹一样笨,做的都是无用功。

慕容复第一次出场,是以西夏一品堂武士李延宗的身份。这是不是金庸暗示他没有独立人格我不知道,但这次出场完全是个孤立事件,我只能推测:慕容复潜入西夏一品堂,是想打探什么或建立关系。但从文中看,他只是中级将领,不怎么成功。从后文看,向西夏公主求亲时,也没什么可用人脉。我只能认为磨坊一幕,是为他后来抛弃王语嫣做伏笔。他太自负了,无法原谅王语嫣对他说:你武功一般,你黔驴技穷。哪怕是在匿名状态下。

他正式出场是在珍珑棋局上,我完全想不明白,他来这个棋局凑什么热闹?复国那么大的事你不操心,你跑来下棋?当时并没有一个人知道,赢了棋局就能得到无崖子70年的功力。而且慕容复的小心眼在这里暴露了,明明已经来了,先躲起来,思路是:你们先下,我围观,争取思考时间。这当然是非常谨慎的做法,只是有段誉做对比,他输就输了,立马认输而且毫无讪讪之意,显得慕容复像个心机婊。在棋局上星宿老怪作祟,慕容复差点横剑自刎。这个出场实在很不美。

他来珍珑棋局想得到什么我不知道,但我知道,他什么都没得到。星宿老怪被虚竹赶跑,慕容复单独去找他打架。这简直是花样作死。当时,他的几个家臣都受了重伤,他没有儿子,他打不过星宿老怪,但他非要去报仇,为的是星宿老怪差点逼死自己。能做出这种孤身犯险、不计后果的行为,哪里是干大事应有的素养?

那些个岛主洞主,不过是一群受了伤,有今天没明天的乌合之众,他倒肯费大心思去笼络,答应替他们与天山童姥为敌。这更是拍脑门想出来的昏招,天山童姥,是人是鬼,本事多大,来历身家,他一概不知。童姥能一举伤到这好几百人,你们一主四仆,就断定自己能拿得下她?哪来的自信?况且并没有收服,这些人后来跟了能为他们疗伤治痛的虚竹。

如果上述事件算慕容复运气不好,那少林寺一战,就是慕容复变疯的开端。

第一步,他想收买人心,站出来与乔峰为敌。但并不使全力,想等乔峰和游坦之打个你死我活,他好坐收渔利。但是,段誉出现了。第二步,他不爽段誉很久了,从前一直顾及形象,也因为他对王语嫣并没有感情,所以眼

一只眼闭一只眼。这回发现段誉的六脉神剑如此牛逼，顿时他就崩溃了，形象风度全不顾，被打败之后，段誉饶他，他却趁机偷袭。

乔峰抓着他抛向远处，说出：乔峰大好男儿，竟和你这种人齐名。我觉得慕容复已经疯了。他，一个自我感觉良好，少年成名，在江湖上被人恨和怕的英雄。不但被段誉乔峰接连打败，还在天下群雄面前出丑，慕容复又不想活了。

但他连死都没资格。他爹出现了，第一句话是：你有儿子吗？言外之意：你连儿子都没有，也配死？如果你有儿子，爱死不死，我才懒得管。人靠一口气，佛争一炷香。慕容复，在此经历了他人生中最惨痛的失败。没等他有片刻缓神，又受到来自亲爹的奋力暴击。

之后他抛弃王语嫣，向西夏公主求婚，面对公主三问，他心里独白是：我半世奔走，哪有片刻停息，我不知道什么是快乐。不知道什么是快乐，也不知道希望在哪里，但只要活着，就不得不继续奔走下去。这就是他慕容复的命。

他与王夫人油嘴滑舌时，看上去已有几分疯逼气质。认段延庆做干爹，扶持他当大理皇帝，自己继承王位，然后把大理臣子杀了，改国号为燕。这个主意倒是轻巧，可你的心思连包不同都能瞬间看破，段延庆又怎会不明白？他杀段正淳和他的女人们，不是战略，不是技巧，是泄愤，是疯狂，是困兽挣扎。

王语嫣说，表哥不喜欢读汉人的书，所以我读了说给他听。但王语嫣只知道死读武学，却不懂历史。唐太祖李渊造反之前，是隋朝驻太原大使。赵匡胤当皇帝之前，是后周大官，掌管殿前禁军。慕容父子不看书，不做竞品分析，家臣们也不看吗？

复国的捷径分明是好好学习，金殿题名，被当朝大员抢了当女婿。一边夹着尾巴做人，讨好岳父，力求仕途进步。一边私纳妾侍，播种生娃，绵延子孙，力改人丁单薄的现状。一边暗练武功，完善自我，等时机接受外派。最好能争取外派到山东或内蒙古一带，此二地乃慕容氏聚集地，群众基础好。

到任之后，没事就亲民，各种亲，亲得要死要活，完了自己制造恐怖事件，自己平息，等群众基础好到炸裂，挑个时段，使全辖区进入备战期。再

叫人连夜发传单：我们都是慕容氏遗民，是血性儿郎，就给我上，打下汴京城，一人一个女娇娥。或有三分概率成功。只可惜这父子二人，空有志，而才疏。看似东奔西走，是用战术上的勤奋，来掩盖战略上的无能。

慕容复以一己之身，反衬三大男主角，但金庸并不因为他格外忙，就对他慈悲一点。慕容复，集英俊潇洒、武功高强、善妒冷血、志大才疏、痴人说梦于一身。命运偏爱虚竹段誉这等傻白甜，却对处心积虑的人无好感。

慕容复如果真的丧尽天良，不择手段，更狠毒一些，他不会疯。如果他更有悟性，勘破我执，放下复国之念，他也不会疯。可惜他两边都做不到，最终只能面朝大海，接受孩童跪拜，在阿碧的照顾下了此残生。可是他笑了。他变成疯子之后，才开始有了属于自己的人生。

杨康不可惜

在聊杨康之前,我们先来聊聊包惜弱。

包惜弱是个小资,猫狗兔猴党,内心细腻,人畜无害,对杨铁心爱得深沉,但具备软弱性和妥协性。当时,郭啸天为掩护他们撤退,被敌方杀死。杨铁心要去救李萍,保义兄遗腹子,包惜弱说你别走。她这话说得符合性格,这是一个妇女的本能:知丈夫有难,希望他躲一躲,江湖大义,与我何干?就像她明知柴房里受伤的男子是坏蛋,也非要救他。此女分不清善恶,更看不穿伪善。

与杨铁心走失后,她家破人亡,仇人不知,身怀有孕,没有谋生能力。如果是李萍,以她的坚毅,大着肚子和仇人周旋,雪地产子,割马肉果腹,怎么都能活下来。可包惜弱不是李萍,她是教书先生的女儿,家务能力弱,性格更弱,不是绝境也会被她脑补成绝境。

这时身边出现以礼相待的完颜洪烈,他贴心,不逾规,又对自己表达思慕之情,那就改嫁了吧。包惜弱有没有怀疑过他?一切怎会如此巧合,老公前脚走散,他后脚就来?应该是没有,即便有也不敢深想。包惜弱改嫁,也许和流苏是一样的心理:再嫁从身。

她用住破屋子,抱着铁枪夜夜哀哭这种方式悼念亡夫,实在算不得无情,她只是无用。这么一个心思细腻的女人,想必也会在意儿子的心理健康。完颜洪烈钟情包惜弱,有她之后不纳姬妾,对杨康视如己出。完颜洪烈当然是个坏逼,但客观来讲,他对杨康母子实在用情颇深。

这种情况下,假如你是包惜弱,你会对儿子说:这个爹不是你亲爹,你亲爹被人害死了,仇人是谁我也不知道吗?包惜弱因为爱杨铁心,对杨康只会加倍疼爱。完颜洪烈因为爱包惜弱,对杨康爱屋及乌。所以杨康饱受宠爱,一直以为自己是金国小王爷,身份高贵,优越感爆棚,就应该比世人

都好,这是烙在他骨头里的东西,很难改变。

你会问了,杨康还拜丘处机为师,怎么没学到他的为人?因为杨康拜师有三个背景。

首先,丘处机用了十年才找到杨康,十岁的孩子,母亲溺爱,父亲纵容,他已养成唯我独尊的性格,这时有人约束他,只会激发他的逆反心理。用我们村的话来说,就是根不正。

其次,丘处机不像江南七怪,做24小时家庭教师,一门心思教杨康,他时来时走,和杨康的相处时间可能连王府射箭师傅都比不上。

最后,丘处机嫉恶如仇,痛恨金人。他虽然知道杨铁心是好人,但包惜弱变节,杨康此时的身份是金国小王爷,丘处机性格暴躁不善伪装,他在教杨康时,可能一脸不耐烦,心说"要不是老子想胜过江南七怪,谁理你这小金狗?"杨康又不蠢,虽猜不透他的心,看脸色总是会的。

综上,丘处机对杨康的教育,充其量就是教武功,还教得挺马虎。感情谈不上亲近,杨康对他,怕多过敬。师徒俩面和心不和,丘处机再怎么好,也影响不到杨康。

以上是背景信息。接下来我们分析一下,杨康是如何一步一步黑化的。

杨康正面出场,是在比武招亲,是一个纨绔子弟的形象。又要轻薄人家姑娘,又不想负责,这是贵公子的消遣。什么?打赢你就得娶你?抱歉,这是你的规矩,不是我的。谁料想,半路冲出来一个郭靖,武功不如自己,还学人家抱打不平。此时,杨康眼前虽然站着穆念慈、郭靖,却不曾真的看他们。因为身份之差,云泥之别。

结果,风云突变。他妈突然跟一个陌生男人跑了,还对他说:这个人才是你爹。说完他们俩卿卿我我去了,留下杨康一脸懵比。什么?什么?什么?还没等他回过神来,他妈又和那男人双双毙命。而完颜洪烈此刻也并没有恼羞成怒,对杨康一如从前。

如果你是杨康,被父亲宠爱了十几年,要星星不给月亮,你会怎么办?凭你妈一句话,就能一刀砍断过去?况且你们也不把话说清楚,不给问询的机会就死了,叫我怎么办?最重要的是,完颜洪烈能给他的,除了父爱,还有富贵。而那个江湖草莽,即便真是我爹,除了赠送祖传染色体之外,又有什么情分可言?做人啊,由奢入俭难,这哪里是没人性,这才是真实的人性。

但是，怀疑的种子已埋在心下。杨康第二次与郭靖相逢，是在太湖归云庄。这一趟出差，他发现了三件事，有好有坏，但不管怎样，他的前半生，结束了。

首先，他收获了一个妹子。如果说从前他看穆念慈，不过是图新鲜。那么这回妹子一路跟随，遇险相救，患难见真情，他对穆念慈也动真心了。

其次，他收获了一个真相。段天德意外出场，带出当年真相，杨康亲耳听到完颜洪烈如何布阵，设计杀杨铁心，夺包惜弱，又如何让郭啸天一家躺枪。杨康喜怒无常，对别人没多少真心，但他是真爱他娘包惜弱的。一想到母亲所受的苦，他大哭一场，受情绪驱动，决定找完颜洪烈报仇。

最后，他收获了一个义兄。但这未必是什么好事，从前瞧不上的人，突然成了你哥。你看不上的傻瓜，突然人见人爱，武功也高出你许多。这份巧遇，只怕是有惊而无喜了。

郭靖与杨康相约北上，刺杀完颜洪烈，这一路杨康内心很感慨。来时还是人马簇拥光鲜亮丽的小王爷，归时一人一马一布衣，什么都没有了。他想：他杀了我父母。他又想：但他养了我十八年。他想：母亲受的苦你忘了吗？他又想：母亲平时对他也不错啊。他想：毕竟那个人是我亲爹。他又想：可他给过我什么？

如果我是杨康，我当场就精分。但杨康没有，他在精分中前进，直到遇见完颜洪烈。他发现自己无法坐视他被杀，又亲耳听他对自己许诺：我不管你怎么想，我当你是亲儿子，以后我做李渊，你做李世民。

听了这句话，杨康顿时释然了。妈，你受过苦，但已经过去了。爸，你虽然死了，但我还要活下去。他立刻决定向完颜洪烈投诚，上演父慈子孝。这一番，才是杨康黑化的开端。

但是，知道真相的杨康，没办法与完颜洪烈回到从前了。他一门心思拜欧阳锋为师，这突然迸发的上进心，就是杨康的小心机。首先，本领学强了，就可以闯出一席之地，他日万一与养父翻脸，也能自立。其次，也可以给郭靖那小子瞧瞧，我不比他差。

只可惜，人算不如天算。

金国在前线节节败退，完颜洪烈剑走偏锋，寻找武穆遗书。虽有欧阳锋为首的群雄相助，依旧徒劳无功。杨康刺郭靖那一刀，斩断了他最后的

善念。从前为着我们结拜的恩义，我还顾及半分。既然这一刀彻底得罪你了，不搞死你我怎么睡得着？

杨康对郭靖的恨意非常耐人寻味。一个你瞧不上的人，比如你同桌，经常考试不及格，笨头笨脑，有一天你猛然发现，他变学霸了，老师都夸他，小学妹看他带着星星眼，他还走过来对你慈祥地笑：别来无恙啊，兄弟。你体会一下，即便不想杀人，也会很不爽吧。

杨康与欧阳锋联手，在桃花岛杀死江南五怪。自此，杨康彻底变态。他对人类有一种狭隘的理解，我是强者时，凌驾你之上。我是弱者时，就要不择手段。他这一生，除了对母亲是真爱，对穆念慈偶尔动真情之外，把别人都当成傻子和棋子。这是一种反社会人格。在他身上，善与恶可以随时转换，你永远不懂下一秒他会做出什么事。单就这一点而言，堪称杨过 1.0 版。

郭靖一生好运，是自我完善与外界成全的典范。年幼时，有李萍教他做人的道理。少年时，有江南七怪教基本功，树立正确价值观，又有淳朴守信的蒙古人熏陶。该增进本领时，遇见蓉儿，从此开挂，遇洪七公周伯通后，晋升武林第一序列。

反观杨康，被母亲溺爱，丘处机只教武功不教做人。他身边不是梅超风这种毒妇，就是沙通天、彭连虎这种武林败类，最后傍上了欧阳锋，更是师傅有毒。但这些都是外因，杨康前十八年养成的优越感，对富贵的贪念，想要永远凌驾他人之上的本心，才是他悲剧下场的主因。

无论你有什么来路，经历怎样的心路，你表现出来的，就是你原本的模样。杨康并不可惜。

穆念慈的困局，与杨康无关

穆念慈一生都在寻求安稳，可惜她遇见的人是杨康。

杨铁心收养穆念慈时，她还很小。父女俩浪迹江湖，四海为家。对豪侠而言，这几个字是气概和浪漫。对武功微末，又对金人怀有刻骨仇恨却无力对抗的杨氏父女来说，这一点都不美好。杨铁心一生最快活的日子，莫过在牛家村，家有娇妻，邻有兄弟，闲了还能喝口热酒骂贪官。但丘处机这个老道，好死不死路过，有没有改变历史走向我不知道，但他真切地改变了郭杨两家的命运。

郭啸天为救自己当场死了，嫂子被仇人掳去，死生不知，他想救，也真去救了，但能力不足以支撑仗义，把人追丢了，回来一看，老婆也不见了。一夕之间，家破人亡两不知，从此铁心成穆易。这样一个苦大仇深的男子，怎么能带出活泼可爱的女儿？他带不出，这不怪他。

穆念慈，双亲亡故，受教于杨铁心。养父自顾不暇又身世悲苦，但他不因武功微末而明哲自保，见了不平事还是要出手，同时，又对金人和官府充满仇视。也许他并没有向穆念慈透露过心事，但她冷眼旁观，全学去了。

比武招亲是一个信号，穆易的官方说辞是：女儿大了，我也老了，要为她觅得靠谱夫婿。真实内心是：没准能用这个饵钓出来当年义兄的小孩呢？可穆念慈并不知，她以为义父真要给她安稳。蓉儿不缺安稳，她有一个随时能回去的桃花岛。郭靖也不缺安稳，他北上能回草原，有母亲、拖雷和华筝。南去嘉兴，有大师傅、二师父……七师父。而穆念慈没有家。

那是一个冬天的下午，阴云密布，眼看就要下雪。父女俩走南闯北，打起这比武招亲的旗号已有半年。擂台上只有几个不成器的角色，一个和尚，一个胖老头，一群出言无状的看客。你能体会到穆念慈的尴尬吗？这般人品，被这等货色取笑，对自尊心得是多么大的摧残？她着一身红衣，算

得上光鲜。老父却粗布棉袄，衣裤打了补丁，神色甚是愁苦。这场景怎么想怎么透着凄凉，又透着倔强。

杨康出场了，穆念慈怎么看他金庸没写。郭靖是这样看的："郭靖见这公子容貌极美，一身锦袍，服饰极是华贵，心想，这公子和这姑娘倒是一对儿，幸亏刚才那和尚和胖老头武功不济……"至少从外形，这两位非常登对。郭靖的眼光应该挺准，不然以杨康那股子傲娇劲儿，丑姑娘他才没心思去调戏。

接下来，穆易和杨康来了一段扯皮。穆易说，我们不跟你比。杨康说，我偏要和你比。穆念慈全程围观然后说了句：比武过招，胜负自须公平。这是说：来啊，比啊，别和我爹废话了。态度中的倾向性，你玩味一下。

这一架打得煞是好看，有来有往，有娇有嗔，还有小脚丫和绣花鞋。长达半年的心灰意冷和聚众招亲之后，穆念慈遇见了这么一个长得好看，武功高强，看上去挺幽默机智的公子。芳心还没怦怦怦怦完，鞋子又被人揣怀里带走。穆念慈完全不会了。

杨康只是闹着玩，赢了就走，穆易和郭靖轮番上去叨叨叨，穆念慈什么反应？"那少女玉容惨淡，向那公子注目凝视，突然从怀里抽出一把匕首，一剑往自己胸口插去。穆易大惊，顾不得自己受伤，举手格挡，那少女收势不及，这一剑竟刺入了父亲手掌。"从这一段太能看出穆念慈的性格了，那就是：宁死不受辱。杨康打败她，又不要她，这是莫大的侮辱，她什么都不想说，她只想死。金庸用"刺入了父亲手掌"这句话告诉我们：她不是装腔作势。

王处一插手，杨康怕自己"顽皮"被追责，把穆易父女软禁在王府，当着父女俩的面说：我要娶你家姑娘，但我怕家长不同意，这事咱们从长计议。老江湖穆易看出此人目光闪烁，或有阴谋，穆念慈哪里懂？她看到的，只是眼前这个公子，从前不要她，现在肯要了。欢喜还来不及，动心还来不及，回味那场比武还来不及，又怎么会想到其他？这不是穆念慈被富贵蒙住了眼，而是人之初，在劫难逃。

杨康身世之谜解开，杨铁心包惜弱双双自尽。杨康一夜之间，人生观、价值观风中凌乱。穆念慈亲眼看到他失去双亲，联想一下自己的遭遇，同病相怜啊，怜悯值猛增。又亲眼看到他对娘亲那么有爱，再追加90好感

分。他亲爹竟是自己养父,也是把自己养大的恩人,那他岂不是恩人之子?加来加去,好,就他了。丘处机要求郭靖和穆念慈就地谈恋爱,最好明年就结婚,他俩同时拒绝。郭靖为谁她才不管,穆念慈是为了杨康,她心说:爱就一个字,我只说一次。

但她这番决心杨康知道吗?完全不知。穆易死了,穆念慈第二次变孤儿。毕竟是洪七公传授过武功的人,寻一口饭吃还是没问题。物质上的贫瘠好忍,精神上的空虚怎么办?穆念慈眼下唯一的希望就是:杨康。

杨康出使大宋,在太湖被陆冠英拿获,绑在小黑屋受苦。穆念慈夜闯归云庄,得黄蓉指路找到杨康。杨康是什么反应?又惊又喜。从前,她只是他在街上看到的新鲜事儿,是他妈名义上的义女,是他名义上的爹的情感上的闺女。有渊源,但是距离略远。这一刻,他明白眼前这个姑娘,就是单纯朴素地爱着自己。不为身份,不为别的,就只为了他这个人。如果说杨康爱穆念慈,那也是从这一刻开始。

可小王爷有多反复无常你也知道吧,他求穆念慈找来梅超风,又骗她以后不做大金国小王爷。傻姑娘别无选择,只好相信。直到她被欧阳克掳去,放在棺材里,亲耳听到杨康与完颜洪烈如何你来我往,如何父慈子孝,如何出卖郭靖。她泪如雨下,心中一片茫然。原来自己倾心所爱之人,竟是一个小人吗?穆念慈被点了穴动弹不得,如若她能动,估计会自己挖个坟跳进去。

这件事,让穆念慈第一次感受到杨康结结实实的无耻。可是命运这老不死,从来都只肯做两件事。第一:锦上添花。第二:痛打落水狗。(抱歉这个词语用得不对劲但是意思你能领会就好)接下来,穆念慈又被命运暴击,她受到来自杨康的诛心和羞辱。

郭靖从棺材里救出她,她正在哭,杨康心虚了,知道她为什么哭,但是当着靖蓉,他如何敢承认自己首鼠两端?穆念慈还没想好要不要戳穿他,他倒打一耙,污蔑穆念慈:这位姑娘啊,欧阳克风流倜傥武功高,你又被他掳走了这些天,早就不干净了,那我祝你们幸福好了,拜拜。渣得如此骨骼清癯,你服不服?反正我是服了。穆念慈果然吐了一大口血,又要寻死。是义父母要回牛家村这个遗命,救了她一命。

郭靖虽然是公认的嘴笨,但关键时刻,还懂得分辨"蓉儿不是小妖女"。

穆念慈会吗？不会。她才是真正没嘴的葫芦，心事多，言语少，心思重，脸皮薄。她空有江湖女子的外表，却没有一颗强大的心。女之耽兮，不可脱也。

接下来我要讲两个版本的穆念慈结局。

金庸最早写连载版时，杨过不是穆念慈生的，他的生母是秦南琴，而秦南琴是被杨康强暴的。事发当天，穆念慈在窗外看着杨康对秦南琴动手动脚，她呵斥了几句就真的痛苦地把头扭到一边，一个人哭去了。

秦南琴暗恋郭靖，她和郭靖黄蓉相遇后，说起那夜的事，说她放毒蛇咬杨康，又想当着他面把武穆遗书撕碎。穆念慈的反应是：打她，骂她，质问她为何如此对杨康。看似神经不正常，却又合情合理。爱是什么？你伤我万遍，我依然迷恋。在这个版本里，穆念慈的结局是在铁枪庙殉情，用义父留下的杨家枪，和杨康死在一起。屡次为他自杀，终于成功一次。生不是他的人，死真是他的魂。

但这版成书时，被金庸改了。我个人以为改得好。杨康，你能接受他摇摆不定，毕竟完颜洪烈养了他十八年。你能接受他一心想认欧阳锋，毕竟他也有上进心。可你怎么原谅他强暴一个弱女子？就算你原谅，我看苗侨伟和袁弘也不原谅。就算他们原谅，我也不原谅。

一个人，一个男人，一个武侠世界里的男人。可以断手，比如杨过。可以通奸，比如欧阳锋。可以和朋友老婆婚外恋，比如周伯通。但不能强暴女孩子啊，此事一出，立刻和梁子翁归类了，还有什么前途？还怎么赚取群众叹息？杨过还怎么能变成神雕侠？你一强奸犯的儿子，也好意思当万人迷？你以为武侠世界就不看血统啊，幼稚。

另一个版本就是现在通行的了，穆念慈在铁掌帮被杨康打动，未拜堂，先洞房，生了杨过，在江南隐居。她不去找郭靖黄蓉，是自尊心。她不快乐，是痛失所爱。早早就死了，果然情深不寿。

穆念慈爱上杨康，这是一个注定的悲剧。她受穆易教导，拥有最朴素的爱国主义情怀，而杨康却是敌国小王爷。即便知道身世之后，也因贪图富贵不肯认祖归宗。这是人生观和人生观的对抗，是"我要江山"和"我要归隐"的冲突。杨康爱穆念慈吗？爱，但爱她只是他人生中的一部分。穆念慈对杨康的爱，显然面积更宽广，可她无力改变。恨得纠结，爱得惶恐，没过一天安生日子。

穆念慈人生中最值得回忆的事，是那年冬天那场雪，但如何敢忆？那天之后，噩梦连连。杨康之死，对她而言反倒另有一种安心。她不用担惊受怕，不用承受他做更多的错事带来的羞辱和自愧。最重要的是，她只知道杨康是欧阳锋杀的，具体细节却不知。在她的思路里：欧阳克调戏自己—杨康杀欧阳克—欧阳锋杀杨康。他即便错过，最终印象，却是阳光，正面，值得爱与被爱的。

有朋友说，穆念慈一片空白，做事让人看不透。其实她自有逻辑，这种走内心戏的人，爱上谁只需一瞬间，爱情路却可以走一光年。你以为她爱上的是杨康，但极有可能，她爱的只是对自己从一而终的设定。

爱怎么做、怎么错、怎么看、怎么难、怎么教人死生相随，爱是一种不能说、只能尝的滋味，试过以后不醉不归。等待红颜憔悴，你有的，只是一地心碎。穆念慈的困局，与杨康无关。

李莫愁的有始有终

有人替李莫愁不值,
说别人失恋是一场重感冒,
最多俩星期痊愈,
她失恋就恶化成癌一生逃不开,
是个傻姑娘惹人怜爱。

怎么讲,
李莫愁作为一个艺术形象,
你可以欣赏她执着,
可怜她情入迷途,
但相信作为一个稍有理智的人,
别说和李莫愁恋爱,
连路过她估计都不情愿。
谁知道她会不会一个不开心就杀一条街?
我是路人甲,
我也有我的人生啊,
真不想给你的悲剧当背景。

我们经常有一种误解,
失恋后看起来更抓狂的那位,
似乎爱得最深,所以伤得更重,
所以值得同情,
但是你有没有想过,

极有可能他只是表演型人格,
或者自尊心过于强烈。

我二十岁时喜欢一个男生,
他在和我恋爱的同时又劈腿了,
这件事让我很受打击,
整个寒假都不想出门。
在空间里写下,
宁愿你死,也不要你背叛。
后来回看真是惊出一身冷汗,
原来我竟如此变态?

我们来分析一下这件事,
就发现其实非常简单,
对方只是不爱我。
只是起初对我有好感,
中途发现了更合适的,
怎么就该去死?
这事说顶天了也只是道德有亏,
而我恶意诅咒别人,
也没见得有多良善。

幸好我没有冰魄银针,
也不会五毒神掌,
更没有拂尘,
才不至于酿出大祸,
才有回头路。
我觉得李莫愁最初的恨是真的,
想报复也是真的,
但时间久了可能恨已变淡,

但是杀人太多,只得杀下去,
好给自己一个有始有终。
能够一辈子坚定不移恨别人,
是需要极大毅力与天赋的事,
我们常人做不到,
更没有必要去做。

我不喜欢万事找借口的人,
我口不择言,但是我爱你,
我心狠手辣,但是我是被逼的,
我报复社会,是因为社会对我不公,
既然你逻辑如此之顺,
为何不懂冤有头债有主,
迁怒无辜算什么好汉?
只能掩饰你的怂人本质,
我们做普通人就够了,
别上赶着做怂人。

从前以为爱情是心跳,
非得怦怦怦才有存在感,
如果竟然不痛苦,
算什么真爱?
现在越来越发现,
执着自己的内心,
也要以不伤人不伤己为底线。

做人很苦,玫瑰微甜。
玫瑰身体乳,
让身体和心,至少有一样是甜的。

殷素素的困境

殷素素自杀前，对无忌说：你要当心女人，长得越好看的女人，越会骗人。你以为她是未卜先知么？不，她只是为自己的一生做定论。能和张翠山做十年夫妻，这是她骗来的。

殷素素第一次见张翠山，是在武当山下。当时的背景是，她用蚊须针打伤俞岱岩，夺取屠龙刀。据她说，敬重俞岱岩是条好汉，又不敢得罪张三丰，所以请龙门镖局护送他回武当。一路上，她跟随其后，暗自打发了一些图谋不轨的人。

后来就比较惨了，俞岱岩被人截和并打成残废。当时都大锦正在为冒牌武当六侠轻视自己懊恼，却不想遇见张翠山。他文弱书生样，出言温和有礼，先是澄清误会，一听俞岱岩可能有难，立刻去救，待见到他受重伤，整个人都崩溃了，又怕他骑马坐车更添痛楚，抱起来便奔回武当。

人说，要看一个人真正的素质，得看他独处时的样子。张翠山这些言行发生时，虽然是有外人在场，但看在殷素素眼里，只会觉得他对外人有礼有节，对师兄有情有义，最重要的，还长得帅。

随后他去了临安府，打算到龙门镖局找线索，上门前，先去澡堂子洗澡换衣裳。殷素素一看，咦，好看，自己也照着买了一身，然后去把龙门镖局灭了门。等张翠山上门时，所有人都以为人是他杀的。

张翠山第一次见殷素素是在船上，发现她是女扮男装，立刻喊道：妈呀女人是老虎！转头跑了。这个举动萌不萌？她把自己的伞给张翠山用，他对她的书法品评一番，是不是很风雅？

可接下来画风就不对了。张翠山听说她姓殷，问：我心里有许多疑团。殷素素：又何必一定要问。张翠山：护送我师哥回武当的可是你，这是恩，我得报。殷素素：恩恩怨怨那也难说。张翠山：我三哥到了武当山下，又被

人打伤,你知不知道? 殷素素:我很难过,也觉抱憾。

如果你是张翠山,估计会觉得这姑娘说话别扭,是就是,不是就不是,干吗模棱两可? 可我们读者已看出几分,殷素素对张翠山动情了。她的"很难过",哪里是为俞岱岩。

不过殷素素是妖女,道德观并没有那么强烈。虽自知理亏,也要在心上人面前傲娇。她告诉张翠山,我去追劫走你师哥的人了,还被他们打伤。说这话,咔嚓,袖子一撸,露白胳膊给他看。张翠山又想逃跑了,可这次他没有,他说了,不能见死不救,要帮殷素素疗伤。殷素素说:你先别急,等你知道我做的事了,估计要后悔。张翠山立刻表示:一码归一码。

思考题:把话说一半,算不算骗人?

后来,他们又一起去找屠龙刀,又一起遇见金毛狮王,被劫持出海。茫茫大海,回头无望。他们只有一个共同的敌人,随时会毙命。是天时地利,成全了这一对。如果搁平时,以张翠山害羞又执着正邪的性格,打死也不可能和殷素素在一起。那点隐隐约约的好感,并不能使他放下门户之见。

他们能成夫妻,是老天做成的。张翠山最后抛下殷素素自己去死,却是殷素素自己做成的。

如果她第一次见张翠山,就告诉他,你师哥是我打伤的,我虽一路保护,但中途发生变故,我觉得很抱歉。把话说清楚,张翠山是要原谅她,还是打死她,还是原谅之后再谈恋爱,那是张翠山自己的事。

可殷素素选择了骗,一生骗一次,一次骗十年。赚了十年恩爱,也亲手把夫妻情砍断。她是在进行一场豪赌,赌她与张翠山患难与共,能不能使他原谅她的过失?

答案是:不能。但这怪他吗? 并不。

张翠山从小长在武当山,师傅很好,师兄弟们很好,他受的是最正统的武林教育:锄强扶弱,义字当先。殷素素不就喜欢他这种呆萌又正经的样子吗,如果他和殷野王似的,见一个爱一个,爱一个娶一个,或者跟杨逍似的,喜欢谁就打晕了拖回去强暴,那殷素素也瞧不上。

你爱一个人,不说真心欣赏他的全部,至少不要厌恶他的一部分吧。张翠山的全部,一览无遗,没有藏着掖着。殷素素让他看到的,却是有保留的一面,而且主动把他最厌恶的那部分隐藏。

殷素素自己也知道，所以她怕。从冰火岛回中原，她很悲伤。这是一个死结，人与命运交织的死结。殷素素想必在心里做过千百种假设，所以才对张翠山说：无论发生什么事，请瞧在无忌的份上，不要和我计较。

他们从双脚落地中原开始，就遇到各种刁难。在张三丰百岁寿宴上，名门正派争相来逼迫。龙门镖局的灭门血案是殷素素做的，谢逊的下落是不能说的，俞岱岩的终身残疾是因殷素素而起的。几面夹击，张翠山无路可走，对殷素素说了句：你骗得我好苦。然后咔嚓把自己杀了。这个举动，太符合他的性格了。

因为，众目睽睽之下，他真的没退路了。我一直怀疑张翠山是怀疑过殷素素的，但他不敢深想。这夫妻俩，殷素素是不敢说，张翠山是不敢想，在虚假的和气里，过了十年。如果他们一辈子住在冰火岛，那就是一辈子的神仙眷侣。可惜，回到江湖，就由自然人变成江湖人，各有各的身份和立场，过去的一切也只能旧事重提。

我觉得张翠山太惨了，他好端端的，什么也没做错，就被人耍了一道，不但对不起手足，还身败名裂。我觉得殷素素也好惨，她只是爱上了一个人，并努力争取了，却不料会把自己和对方逼上死路。这就是门不当户不对的悲剧之一。

殷素素为什么自杀？她明明可以不死。我以为这是她愿赌服输。她爱张翠山，这一点没有变过。因为爱，所以隐瞒，因为隐瞒，所以怕。等真相揭开时，他选择不原谅，她选择自食其果。她临死前会后悔吗？我猜是不会。有时候必须承认是月亮惹的祸，老天爷的错，那年武当初见，你白马白衣，谁爱上谁，哪是人本身可控制的？所以，也都不无辜。

说到这里，就觉得金庸真厉害。张翠山就是1.0版的张无忌，如果张无忌像他爹一样，自小长在武当山，兄友弟恭有地位，没被玄冥神掌打伤过，没天天要死不活地受罪过，没被少林派拒绝医治过，没被昆仑派忘恩负义过，没被名门正派的弟子差点煮了吃过，没亲眼目睹灭绝师太打死纪晓芙过，那他可能也会像他爹一样，把正邪看得太重。可他看到了，经历过了，就知道正邪二字，未必一成不变。就事论事，比给人贴标签靠谱多了。

第九百次花样表白无忌，也感谢殷素素，有她潜移默化，敏敏才能战胜芷若，抱得无忌归。

纪晓芙:你可以消灭我的肉体,我的灵魂永远独立

灭绝师太疑似一生没爱过男人,
但她对色诱这件事颇有研究,
就我们所知,至少用过两次。
第二次可谓惨绝人寰,
芷若一生清白,被灭绝毁了一半。
你可以说,你干吗听灭绝那老不死?
但芷若本人不能这么说。
师门之情,教养之恩,
在当时的主流价值观里,可比男人重太多。
芷若万般无奈,百转愁肠,
更显得纪晓芙不悔、不俗、不软弱。

纪晓芙出身武学之家,
父亲是著名的金鞭纪老英雄。
虽然这位英雄并没有正面出现过,
但据武当派路边社透露,
该老英雄,用鞭子打人那是相当牛叉的。
未来女婿武当殷六侠听到未来岳丈,
就像害羞的小野鸡,捂脸跑开。
成名江湖人物,通常来讲也会薄有家财,
纪晓芙初见张无忌,
看他死了爹妈哭得伤心,
随手把金项圈拿来送人,

可见,纪晓芙算是富养的女孩了。

她在峨眉派也是响当当的大弟子,
被"毒手无盐"丁敏君嫉妒得要死。
武功不差,性格果决,
又有名门弟子殷六侠痴心爱恋,
纪姑娘的人生可以预见,八成是坦途。
但是那两成意外来了,
因为她遇见了杨逍。
一个武功高强,形容俊俏,放荡不羁,
荷尔蒙爆表,又非常自信的老男人。
在讨论纪晓芙的心路之前,
我们不妨引用一下第三方评测。
少年张无忌心说:我六叔虽好,但是太面了,
杨伯伯虽然老了点,但气度不凡,更有魅力。
连小孩子都能看懂的事,
纪晓芙没逃掉也不算什么耻辱。

被敌人掳走不丢脸,
被敌人强暴也勉强算情理之中,
但爱上敌人是怎么个脑回路?
这种事真实发生了,
纪晓芙处理得极为符合人性。
她得知自己怀孕之后,
没有去找杨逍,因为这算背叛师门,
她也不确定杨逍会不会接受,
如果不能确定你爱我,情愿与你形同陌路。
她也没有回峨眉找师傅,
回去之后孩子肯定保不住,
也会面临一大帮辱骂与问责,

但她不会处理掉这个孩子,
因为,她的名字叫杨不悔。
我看《琅琊榜》中莅阳长公主时常会想到纪晓芙,
她们爱得起,输得起,放得下,
情出自愿,事过无悔,多么酷。
比那些当时脑子不清楚,
过后哭哭啼啼说自己被骗了的鼻涕虫好太多。

在蝴蝶谷纪晓芙遇见少年张无忌,
她有些害羞,毕竟有殷六侠这层关系。
但无忌没有丝毫瞧不起,
这对年龄相差悬殊,照理也没什么交集的人,
彼此产生了最深的信任。
纪晓芙被灭绝利诱威逼而不从,
一掌打死,那是她最倔强的宣言。
"你可以消灭我的肉体,我的灵魂永远独立。"
她托无忌将杨不悔送至昆仑山,
两小只一路人被狗追,被人害,
但无忌是君子,不负所托。
杨逍说,你要不要我教你武功。
从这句话来看,杨逍比纪晓芙差太多,
这泼天大恩,你怎么敢轻言回报。

纪晓芙这辈子到底有没有快乐过?
被掳走了要担惊受怕,
爱上仇人要过羞耻关,师门关,世俗关,
生个孩子都得偷偷摸摸。
摆在她面前的关太多了,
没完没了,没完没了。
迈不过去了,只好用死坚持自己,

但是这个人非常有魅力。
生命诚可贵,爱情价更高。
若能做自己,死一死也宛如归去。

新透白祛斑系列,
岁月泼给你的印记很难躲,
最重要找到对的人相依托。
新透白就是你的无忌,
祛斑路漫漫,它不会辜负你。

狄云的灰色人生

这两天在看《连城诀》,
看到心都变成灰色了。
一种莫名其妙的恶毒贯穿始终,
好人不超过五个。
狄云是乡村版张无忌,
但比无忌更惨。
无忌好歹和爹妈义父有过十年好时光,
好歹有太师父众师伯师叔疼爱,
他少年时虽磨难重重,
依然有过温暖。
狄云呢,一个乡下少年,
心性混沌淳朴,没有见识,
视为父亲的师傅教错他武功,
视为妻子的师妹另嫁他人。
那群人只与他初见,
就有那么大恶意,
设毒计带来五年牢狱之灾。
《天龙八部》是无人不冤有情皆孽,
《神雕侠侣》人人都能写出一篇情书,
而《连城诀》,完全没有情义二字。

父亲为了宝藏可以活埋女儿,
可以禁闭折磨女儿的恋人,

同门师兄弟可以为了利益瞬间反目,
欺师灭祖,互相残杀,
梦里也在杀人灭迹,砌墙藏尸,
人前德高望重的大英雄花铁干,
面临将死之境时是各种无耻嘴脸,
逃命后又颠倒是非恶意指控,
连后来稍有温暖的水笙,
在与狄云初见时也因一言不合,
就驱马踩断他的腿。

此书太阴暗了,
笔法巧妙,语句朴拙。
克制的叙述反而更增悲愤,
在金庸小说里别具一格,
但是故事过于虐心,
有一种造化小儿时时恶作剧的无力。
它是金庸的转型之作,
写这本书之前,
金庸写了郭巨侠成长记,
写了神雕大侠的自我救赎,
写了不完美男主角张无忌与四女友的爱恨纠缠。
然后就是这本毫无血色的《连城诀》。
同年,他又开始写《天龙八部》。
从"我相信我就是我,我可以日天。"
到"我也不知道我是谁,我只好认命。"
完全是金庸心历路程的转变。
从小说里读情节,读设置,
更可以读到人心。
而人心之可怖,
就在于多变,

善恶爱恨有时候毫无道理。

讲真,少年人总是雄心壮志,
认为自己可以改变世界。
就算不能,也可以改变世界的某个部分,
现实却是你什么都改变不了。
至多可以选择逃开你不喜欢的人和事,
但逃开后会不会遇到更恶心的,
一无所知,全得凭天意。

生而为人你不必抱歉,
顺境时克制惜福,方能福泽绵长。
逆境时泼天劈地,或可挣一线生机。
做人用力或恣意这不由你设定,
得看际遇怎样,
护肤也是一个道理。
遇到换季选健康水就对了,
北京专柜货源,日期新鲜。
让你在欣赏秋水共长天一色时,
脸和情绪一样好。

《红楼梦》

宝玉情不情,黛玉情情

脂砚斋说,宝玉情不情,黛玉情情。
这真是二位的知己了。
黛玉只对自己有情的人有情,
她和宝玉也斗嘴也怄气,
但从来没有冷过心。
除却宝玉,对旁人也是一样。
和宝钗和解,对她遣来送燕窝的嬷嬷也厚待。
香菱热心请教,她当仁不让教她写诗。
她的社交原则是喜散不喜聚,
说聚时欢乐,散时就会难过。
黛玉看似与人有距离,其实心肠最热。

而宝玉,是天生情种。
他的多情对象简直能绕地球半圈。
他号称厌恶须眉浊物,但对帅哥例外。
上至尊贵北靖王,下有低微蒋玉菡,
腼腆似秦钟,豪气如柳湘莲。
都是他的朋友,交往甚为投契。
可见看脸这种事,历史悠久历久弥新。

他对女孩的多情几乎成信仰,
和黛玉是灵魂知己自不用说,
对宝钗的端庄才情也很羡慕,

与湘云有一种哥们似的情谊。
他不止对同等地位的姑娘们体贴,
对丫鬟们也很温柔,
留着酥酪给袭人,
惦记着晴雯爱吃豆腐皮包子,
给麝月篦头,
对芳官这个任性小丫头极为宠爱。

他对别人家的女盆友也很周到啊,
凤姐生日宴,贾琏偷腥被撞破,
夫妻俩不好意思对打,拿平儿出气。
宝玉一想贾琏之俗凤姐之威,
很替平儿抱不平,然而也并不能怎样,
捧出了自制胭脂,轻薄红香,
服侍平儿理妆,略尽心意。
遇到贪玩的香菱把新裙子滚了泥,
他立刻提出解决方案,
请袭人把新制的裙子换给她,
还细心叮嘱不必告诉薛姨妈怕她挨骂。
贾蔷的女友龄官,
在即将下雨的天气里想心事画蔷,
他跟着看呆了,眼见雨要来,
也不忘提醒龄官避开,倒不在意自己被淋。

别说人了,对花花草草也很有情,
他收集落花要捧到沁芳闸丢水里,
才遇到了黛玉葬花并共读《西厢》。
他病了一场,痊愈时杏花已退,
也感慨了好一阵子。
和燕子说话,和鱼嘟嘟囔囔。

对没有见过面的傅秋芳有遥慕之思,
对刘姥姥故事里的美人也要寻根问底。

宝玉的情,不止对有情,亦对无情。
他结交人,不看地位尊卑,
他喜爱物,不看价值几何。
这是多么可爱的一个人啊,
什么叫赤子之心,这就是了,
但他是资深颜狗这也是没跑了。

宝玉的热情与红色最搭,
正巧他也偏爱红。
袭人家的亲戚,
有个女孩长得好看,
他说,只有她才配穿红。
看到鸳鸯嘴上的红胭脂也要求来吃。
哎哟喂我的宝二爷,
随便吃人家姑娘嘴上胭脂可不成。
如果和自己妹子就随便啦,
用对的口红,吻对的她。

全套 16 色倾慕口红,
简直了,就算是宝玉也得吃十年。

宝黛钗，吵嘴也精致

从前看《红楼梦》经常会忍不住褒贬。
宝钗有点虚伪黛玉有点刻薄，
探春对亲娘无情惜春未免太孤傲，
袭人奴到骨头里去了，
晴雯又飞扬跋扈，
连一众人都喜欢的平儿，
对刘姥姥也略有瞧不起，
我偏爱香菱，
可她无知无觉起来也真有点没心没肺。
你猜怎么着，
现在看他们全然不是这么回事，
因为我对"对错"一点也不介意了，
只留心到许多有趣的细节。

周瑞家的给黛玉送宫花正巧宝玉也在，
他听说这花是薛姨妈送来的，
又听说宝钗发了旧疾，
立刻遣人去问候，说，
就说我和林姑娘问候宝姐姐，
问她吃的什么药，
我这两天也病了，改天好了去瞧她。
瞧，一个滴水不漏的社交达人，
他也不是空说嘴，

改天真的去看宝钗了。
可巧黛玉也来,她一看宝玉在,明显吃醋,
说自己来得不巧,
言外之意是"打扰您二位约会"。
宝钗怎么会体察不到,
但她故意问这话何解,
言外之意是"您二位斗嘴可别拉着我。"
可是黛玉机灵啊,
说你怎么不理解这话的意思呢?
今天他来,明天我来,
这样你不会一时太寂寞,又一时太吵啊。
言外之意是"我才没有拉你垫背请别多想。"
情绪微妙,极有意趣。

端午节元春赏众人,
黛玉与贾府三个姑娘一样,
宝玉和宝钗的一样。
黛玉一看,心里略不爽。
宝钗一看,心里略不好意思。
但转眼还是喜滋滋戴了红麝串,
宝玉一看,雪白的膀子配着鲜红手串,
色泽鲜艳,非常美,如果是林妹妹或可摸一摸。
言外之意是"宝姐姐就算了吧",
亲疏足见分明。

宝玉黛玉吵连环架,
宝玉气得脸都黄了要砸玉,
黛玉也气得一边哭一边吐,
两人哭够了气出了又倒在一块赔不是。
随后去见贾母,正巧宝钗也在,宝玉立刻道歉,

说你哥过生日我生病了也没去成,太失礼。
宝钗说这么点事也值得你道歉别往心里去,
宝玉又说你怎么不看戏去,
宝钗说我怕热,推说身体不舒服躲开了。
宝玉一听,有逃学被戳穿的尴尬,
赶忙岔开话题,搭讪道,
怪不得他们拿姐姐比杨妃,原来也体丰怕热。
宝钗一听,立刻炸了,
这相当于什么?
第一你很胖,
第二你胖得人尽皆知,
第三你像杨贵妃那个祸水。
而且你别忘了宝钗进京是为了选到宫里去的,
后来不提这茬,应该是落选了。
我要是宝钗,估计会当场揍丫一顿,
但是宝钗好涵养,
只说了句我倒是像杨妃,
但是没个好兄弟能做杨国忠。
正说着话,小丫头靛儿(垫背)笑嘻嘻跑来了,
说宝姑娘,是你拿了我扇子吗?
宝钗立刻借题发挥,
平日里谁爱跟你嬉皮笑脸你找她去,
我没和你闹过,你找我干吗。
这话对着宝玉说,连黛玉也一并骂了,
可黛玉什么反应呢?
看到宝玉奚落宝钗,她略得意。
宝钗彻底伐开心了,
又借负荆请罪这出戏讽刺宝黛,
这一出太好看啦,一片混战,一地凌乱。

虽然前三十回里黛玉常挑衅宝钗,
但她很少完胜过。
因为宝钗能让你体会到她的绵,
也懂适当露出里面的针。
而且黛玉是羡慕宝钗的,
她有母亲,有哥哥。

不成器的薛蟠虽然没本事做杨国忠,
但找个春分的雨水秋分的露还是很在行。
有这么一个无用却肯疼妹妹的哥,
才有了宝钗限量版的冷香丸。
可是黛玉你也别难过,
冷香丸咱没有,
小雏菊和花漾甜心,
也不是一般的棒啊。
小雏菊,清新少女香。
软妹子最爱,美好得像首诗。

元春的笑中泪

初看元春省亲那节,
心里有说不出的别扭。
所有人都为你忙碌,
族长贾珍,管家贾琏,内管家王熙凤,
连不是很近的族亲贾蔷也启动了。
盖了一座省亲别墅,
为园中布置挖空心思,
奢靡有怡红院,雅致有潇湘馆,
以香取胜有蘅芜苑,朴素的有稻香村。

可元春本人是什么反应?
"在轿内看此园内外如此豪华,
因默默叹息奢华太过。"
"以后不可太奢,此皆过分至极。"
"倘明岁天恩仍许归省,
万不可如此奢华靡费了。"
一而再,再而三地表达了不满。

看到自己从小带着的幼弟宝玉,
一句"比先长高好些了"没说完,
她已泪流满面。
好容易从那"不得见人"的皇宫回娘家,
要受祖母,父母,家中至亲的跪拜,

又要听贾政说那些皇恩浩荡的场面话,
她也不得不拿出皇帝女人的范儿,
叮嘱父亲为国家尽忠,
又要尽一个女儿的孝心,
叮嘱双亲保养身体。

从回家,到离开,
大概是从下午七点到晚上两点,
七个小时的相聚,
悲多欢喜少,泪多笑脸少。
年少时看这段,
难免觉得元春太扫兴,
心想你是王妃哎,
一家人又为你费那么多心思,
你左一个不满意,
右一个抱怨委屈,
是什么个情况?

可后来再看这段,
看得眼泪长流。
曹公笔力真好,
用每个人的喜,写元春的悲,
用场面上辉煌,写内心孤寂。

元春只正面出现这一回,
却能看出她的许多性格。
首先,低调。
所以一再对省亲的奢靡表达不满,
对有僭越的题词题字——做了修改。
由此可以推想她在皇宫中处处小心,

既要守住自己的地盘,
也要谨防别人找茬,
日子过得步步惊心。

其次,重情。
她年长宝玉许多,从小教养他读书,
看到曾经亲昵的幼弟,
长成自己不熟悉的样子,
那份悲伤,特别能理解,
也特别接地气。

第三,有才。
书里并没有直接写元春做过什么诗,
但她毫无疑问是此间高手,
所以能看出薛林二人的好,
也能动笔给人改诗。
这里面也许有客气的成分,
但我更愿意相信是她也懂。

黛玉清高无尘性属芙蓉,
宝钗雍容端正被誉牡丹,
而元春,判词里用石榴花暗示。
花语为:成熟的美丽,富贵和子孙满堂。
从千红一哭万艳同悲的基调来看,
元春也并没有善终,
可石榴花终究是好的。

红石榴系列,
排浊去黄,提亮鲜颜。
从古至今的富贵女儿都爱它。

探春虽是女子,可她生而有力

专业学做人的宝钗,
也有过不去的心结。
宝玉拿她比杨妃,
她发了好大脾气还迁怒小丫鬟,
只因选秀失败是她的痛。
黛玉客居贾府处处留心,
薛蟠走一趟苏州带来家乡物件,
她看见免不了自伤身世。
连宝钗有个不成器的哥哥都羡慕,
是无父无母无兄弟的孤寂感作祟。
纵是脂粉堆里杀伐决断的凤姐,
生不出儿子也是针扎似的隐痛。
就连呆霸王薛蟠,
也有被柳湘莲戏弄暴打的时候,
是个人,就饱经沧桑。

只是,我始终觉得,
探春的痛苦更绵密,更复杂,也更有层次。
她是庶出女儿,生母又愚又泼。
审时度势,她选择保持距离,
人前人后一声"姨娘"。
只奉嫡母王夫人为尊,
但是以赵姨娘的硬智,

有事没事闹一通,
连丫鬟都敢当面讽刺她,
要说探春不受她牵连,谁信。
可气赵姨娘并不觉得自己有不对,
觉得自己生的女儿连累你是应该,
帮我是本分,不帮就该骂。
探春有苦难言,
她对宝玉说,
我才不在乎嫡庶,我只随心。
可我们知道她是在乎的,
出身,是探春的第一层痛。

可是探春并没有因此自堕,
她勤敏好学,有急智,
受过良好教育,
诗才,治家之才都不缺。
贾母因贾赦讨鸳鸯一事,
迁怒王夫人,在人前斥责她。
事发突然,没有筹划的时间,
即便如此,探春还是敢站出来,
帮王夫人化解了这场为难。
后来贾母要查夜赌,
隐约有怪王夫人凤姐治家不严的意思,
探春也站出来维护,
虽然这次被老太太驳回了,
但是姿态大于结果。
王夫人已对她亲厚许多,
后来看重,许她管家。
"敏探春兴利除弊"这一回,
可以看出她的思路非常清晰。
对上拿凤姐开刀立威,

对下明确职责,搞承包制,
她有思路,也有执行力,
确实是理家好手。
凭才智,探春完成第一轮逆袭。

元春做了皇妃后,贾府看似烈火烹油,
其实内里已逐渐空虚。
贾政诸事不理,
王夫人心思全部在宝玉身上,
凤姐忙着敛财,斗小三,生儿子,
宝玉素来不问仕途经济,
偌大一个贾府,筹谋者竟无一人。
探春看得破,却也无力挽回,
因绣春囊一事,查抄大观园。
对长辈向来恭谨的探春,
果断出手打了邢夫人的亲信,
连王夫人凤姐的面子也不给。
她说,这么大一个家,外人是杀不死的,
只有自杀自灭才会一败涂地,
我但凡是个男人必做出一番事业。
可惜,她不是,
她只能困在园子里,
眼睁睁看着这个家,一步步衰落。
最痛苦的人,
从来不是沉溺者,也不是拯救者,
而是有心杀贼无力回天的清醒者,
这是探春更深的痛。

元春身死,贾府被抄,
探春远嫁和藩。
一番风雨路三千,

把骨肉家园齐来抛闪，
恐哭损残年，告爹娘，休把儿悬念。
太悲伤了。
87版《红楼梦》看探春出嫁，
不知哭了多少回。
家人之间再怎么有龃龉，
那也是内部矛盾。
一旦生离死别，
最后的爱与怨都凝成最深的思念。

可我有时候又忍不住想，
如果探春遇见一个不在意出身的人，
如果那人正好爱重她，
以探春的才智敏捷，
也许会另立一番天地。
总比一家人死在原地要好，
可这终究只是一个美丽的假设。
有人说探春无情，
有人说探春犀利，
他们用礼法衡量她的言行，
却不愿透过表面看真心。
可我欣赏她，
做一个快乐的猪固然自在，
做一个清醒的人更多痛苦。
探春虽是女子，可她生而有力，
曹公用杏花预示她，
可杏花花期短，果子酸涩，
我不愿这就是探春的结局。
我们最爱的，还是吃蟹赏菊，
口吐莲花的敏探春，
那才是清净女儿原该有的时光。

王夫人对黛玉的不喜欢,已经到了不愿掩饰的地步

王夫人为什么不喜欢黛玉?
有人说因为她不喜欢贾敏。
理由是有一回凤姐和她聊丫鬟的事,
她说,你林妹妹她妈,那排场,
才是真正大小姐应有的样子。
表面看是顺嘴一提,
细思却有几分言外之意。

也有人反驳,哪有的事,
不过是家常聊天,论不到讨不讨厌。
可是金钏跳井王夫人和宝钗说,
你林妹妹素日就很多心。
她对晴雯的印象是,
眉眼倒有几分像你林妹妹。
你想想王夫人是什么人,
大家闺秀,一府主母。
能是一个口无遮拦随便说瞎话的人吗?
理由只有一个,她对黛玉的不喜欢,
已经到了不愿掩饰的地步。
可黛玉初入贾府她也算照应周到,
后来为什么发展到这一步?

因为宝玉啊!

她自己说统共就剩一个宝玉,
难不成给人勾引教坏了不成。
这话没明着指,但心思是一路,
宝钗几次劝宝玉走仕途经济,
被宝玉不留情面地驳斥。
宝玉和湘云那么好,她劝他时,
也直接一句"姑娘别的屋子请吧。"
可唯独黛玉从不劝这些话,
这些情形王夫人未必不知。
那么她心里就要想了,
黛玉你什么意思?
只装狐媚子哄我宝玉对你好,
却不管他前途怎样?
如今还没怎么着呢就撺掇他任性,
以后真结婚了还不彻底完蛋?

王夫人欣赏宝钗,
除了血缘更近,除了宝钗端庄,
更重要的原因是她安全。
书里写过宝钗的日常,
没事也要陪长辈们闲话半日,
侍宴,定省,礼数从来不缺。
而黛玉十次宴席倒有六次不来,
也不会刻意逢迎讨好长辈。
最最重要的是,
宝玉一见黛玉就要生出事端。
初见闹着要砸玉,
后来也是天天吵。
紫鹃一句"她要家去了"的玩笑话,
又引他大病一场。

王夫人作为宝玉他妈实在是受够了，
她察觉到一种失控感，
仅这一点就足以让她讨厌黛玉。

王夫人这种心态在婆婆里并非特例。
中国人喜欢婚姻，态度极为端重，
纳采、问名、纳吉、纳征、请期、亲迎，
有一系列的礼仪彰显重视。
但她们不喜欢爱情，
《礼记》里有一条休妻说辞：
"子甚宜其妻，父母不悦，出。"
儿子和媳妇感情太好，
也会成为被休的理由。
看似粗暴无理，其实暗藏着一个逻辑，
你们感情太好，磨磨唧唧的时间就多，
我儿子还怎么读书，应酬，走仕途？
这是可以说给人听的大道理。
我儿子还怎么陪我听我眼里只有一个我？
这是说不出口但真实的嫉妒。
在这种社会心理背景下，
焦仲卿和刘兰芝才会因感情太好，
被婆婆棒打鸳鸯。
一个自挂东南枝，
一个举身赴清池。
陆游和唐琬才不得不分手，
最终一个郁郁而亡一个终身思念。
曹七巧对儿子儿媳的虚假描述，
制造一个他们小夫妻非常恩爱的假象，
又亲手打破它，
这也只是更粗暴地使坏了。

这些婆婆除了变态还有什么共性吗?
还因为她们把孩子当成私产,
所以不能容忍他出走、叛逃,
和另一个女人亲密大过自己。
养一个孩子,保护他教育他,
是应尽职责,但在他成年之后,
退一席之地,收起过分关心,
才是父母对他最好的成全。
那些过分依赖父母的成年人,
只是一座看似竣工的烂尾楼,
他并不具备独立运行人生的能力,
你遇见了又怎么确保逃生?

可以一边思考一边选一款高保湿面霜。
人生诸多难题,或无解,
秋天如何保湿,它基本能解决。

整个贾府，所有人知道所有人

有一次宝玉去宁国府做客，
突然累了，想歇午觉，
贾母让秦可卿安顿他，
众奶母服侍他躺下后就散了，
只留袭人媚人晴雯麝月做伴，
其他不上台面的小丫鬟搁外面候着。
又有一次他去探病宝钗，
正巧下雪了，过一会黛玉也来。
薛姨妈烫酒备菜留他们吃饭，
又让跟着他的嬷嬷们也去吃酒，
李嬷嬷一看还得留很久，
就遣散了众小厮，
但还是留了几个嬷嬷和丫鬟。
去袭人家里那回，
只茗烟一个人跟着，
把袭人吓得不行，
骂了茗烟好几次，
又请哥哥花自芳送宝玉回府才略安心。
这说明了一件事，
宝玉不管去哪儿都一群人跟着。

整个贾府，所有人知道所有人，
你可能说了，宝玉不一样，

凤凰蛋似的所以才格外金贵。
也有一定道理,所以他格外没隐私,
和袭人初试云雨至少晴雯知道,
和碧痕洗澡洗得席子上汪着水晴雯也知道,
以晴雯的个性,
她知道,等于怡红院内全知道。

可其他人也并没有好到哪里去。
贾瑞暗恋凤姐,
平儿转眼就知道。
贾琏偷娶尤二姐,
半条街都知道。
秦可卿和贾珍不妥,
尤氏起先不知道后来也知道。
宝钗的金玉良缘说,
全大观园没人不知道。

连奴才也没有秘密。
平儿是贾琏小妾,
她偶尔和贾琏在一处被凤姐寻过错,
这事兴儿知道。
茗烟和东府小丫鬟偷欢,
宝玉立刻知道。
亲戚们也没有隐私。
尤二姐尤三姐和姐夫有染,
夏金桂容不下香菱,
秦钟和智能儿,
知道,知道,统统知道。

张爱玲的妈妈和姑姑议论某亲戚,
说他们家的少爷们不得了,

青天白日,随便推一个门进去就有人干羞羞的事。
这事细想很没有道理啊,
你自己没事干吗要推别人的门?
敲门不可以吗?
约定见面时间不可以吗?
看来没有隐私也不注重隐私这件事,
是所有府邸和大宅门的通病。

在这种大环境下,
会做人,就能赢得口碑。
必须处处留心,不能被人耻笑了去。
所以大观园的姑娘少爷们,
有许多日常工作要做。
早晨给父母请早安,
晚上给父母请晚安,
每天给贾母请安,
家里来客要陪侍,
节假日出席家宴,
兄弟姐妹过生日要作诗,
春天要赏花,
夏天要吃瓜,
秋天持螯赏菊,
冬天啖鹿赏雪,
还要读书,作画,下棋,吵架,做针线,
简直累疯了好吗?

这么一想,
真的不羡慕他们有漂亮房子住,
也不羡慕他们有荷叶莲蓬汤喝,
像葛优一样颓废躺,
躺够了来一场说走就走的旅行才更爽。

宝玉挨打事件袭人或成最大赢家

金庸老而弥坚巨猾,我看曹雪芹也是。
《红楼》一书但凡提到皇帝都要歌颂几句,
想来故事太写实又悲凉。
曹公得留点心眼躲文字狱,
至于反话正说那也蛮多的,
几次提王夫人是个"佛爷"似的善人,
又说袭人老实,粗粗笨笨。
可我们读者精得跟猴似的,才不会相信。

袭人哪里笨?简直太聪明了好伐。
她很会为自己制造舆论。
宝黛初见,宝玉要砸玉,
黛玉为此伤心,袭人去安慰,
又要拿玉给黛玉瞧,半副主人姿态。
过年时,宝玉去她家里玩,
她摘下他的玉给亲戚们看,
说也不过就这样,没什么稀奇.
晴雯和宝玉吵架,
她站出来劝她"原是我们的不是",
言行之间的刻意真是藏不住,
就差把"我和宝玉有一腿"写脸上了。

袭人还很会说话。

她跟家里说,就当我死了,别赎我。
这是仗着家里亏欠她故意撒娇呢,
转眼却和宝玉讲,我们家里要我回去,
一二三条理分明。
急得宝玉一脑门汗,各种苦留,
她见他急了,才开始讲条件,
说,你只要答应我三件事,
就算有八抬大轿抬,我也不出去了,
什么叫欲扬先抑,你学学袭人。

袭人还很会抓重点。
你别看大家都捧着贾母开心,
但荣国府真正管事的是王夫人,
袭人特别明白这一点,
在揣摩上意这件事上做得相当漂亮。
宝玉挨打,袭人去找王夫人说话,
那长达半页纸的对话真是太丰富了。
我有一点不成熟的小建议,
论理,宝二爷也该被打几顿了,
理由是,他结交名伶确实不对,
他喜欢和女孩子亲近这也不对,
院子里还住着宝钗黛玉,
以后闹出点什么事可咋办,
但是这些话呢我也是瞎猜,
如果说得不对您也别介意.
把告密说得如此清新脱俗也是个人才,
仅靠一番话就晋升准姨娘,
宝玉挨打事件袭人或成最大赢家。

袭人业务能力也很强。

作为丫鬟,她的首要职责是伺候宝玉,
宝玉偷懒,不想给薛姨妈贺寿,
袭人立刻劝他,不可以做这样没礼貌的事。
宝玉给她留了好吃的,被李嬷嬷截和,
她赶紧说不喜欢吃,怕再次发生茜雪事件。
晴雯和宝玉吵架,宝玉气得要撵晴雯,
她见劝不住,自己跪下了求情。
平日里他生病,她悉心照料,
他与人怄气,她各种开解。
把他的玉包着手帕放在枕头下,
怕早起戴着冰脖子。
又拿出十二分心力给他做肚兜,
避免他晚上着凉。
无论出于职业道德还是私人感情,
袭人在照顾宝玉这方面堪称完美。

我对袭人没有多少恶感,
因为我能理解她作为一个社会底层的上进心。
她想出人头地,就不能不百般筹谋,
该拉拢的拉拢,该投靠的投靠。
可命运最荒芜的一点是,
你眼看着似乎有一手好牌,
最后却可能输了个底朝天。
很多人讨厌袭人,
是讨厌逆袭者的上位之路伴随着的血和肮脏,
这一点不妨慈悲一点。
资本的原始积累避免不了残酷,
白莲花容易出现在二代、三代身上,
开拓者没有享清福谈尊严的筹码,
理解她,不等于欣赏。但至少不会过于苛责。

晴雯:又美丽又胡闹

晴雯是很美的,
最会调教和欣赏女孩的贾母说,
这些丫鬟们就她可以给宝玉。
王夫人厌恶一切妖精,
也注意到她削肩膀水蛇腰眉眼像黛玉,
这种美横跨三代超越敌我。
你可以讨厌压制,
但无法忽视漠然。
晴雯当然也知道自己美,
她被撵出大观园后和宝玉说心事,
我即便长得好,也并没有勾引你。
为什么容我不下?

大观园丫鬟们性格各异良莠有别,
其他且不论,只说得脸的丫鬟。
鸳鸯是贾母的臂膀,
彩霞是王夫人心腹,
平儿是凤姐的陪嫁,
袭人是贾母编制,虽在贾母屋里,
实际是王夫人的人。
这些丫鬟很有些体面,
连公子小姐也对她们礼遇有加。
因为她们的背后,站着实权派。

不是贾母,凤哥儿怎么会喝鸳鸯的贺寿酒?
没有凤姐,赵姨娘又怎么会忌惮平儿三分?

可是晴雯却不似这些丫鬟有根基,
她虽也和袭人一样,是贾母屋里的人,
但她是贾府管家买来的奴才,奴才的奴才,
被贾母看中了,管家把她转送给贾母,是为讨好。
贾母喜欢长得好看口齿伶俐有本事的女孩,
晴雯相貌美,性格直爽,针线数一数二,
贾母就把她派给宝玉,
想着等宝玉大点了可以给他做妾。
但这只是贾母一个人的心思,
妾不比妻,有几个都成,无关紧要,
贾母也犯不着为了一个丫鬟和王夫人怄气,
她听说王夫人撵了晴雯,又把袭人给宝玉,
即便心里略不爽,嘴上也没说什么。
可晴雯错估了形势,
她总觉得自己是老太太屋里的,
挺有优越感,和小丫鬟吵架动不动就"撵出去",
却对自己的地位有一种谜之自信,
只因她不懂贾母看似最高权威,
其实决定她们命运的是王夫人。

晴雯的美,爆碳属性,口不择言,
说话不给人留情面,浑身像长刺。
从宝玉的角度看,美即正义,
又看重本心,所以与她投契。
可别人怎么看?
大家都是丫鬟凭什么让麝月服侍你?
大家都是丫鬟你凭什么揭袭人隐私?

大家都是丫鬟你凭什么虐打坠儿？
大家都是丫鬟你凭什么要揲春燕她娘？
吃好，穿好，随心所欲给领导同事脸色瞧。
您这是打工呢？还是当娘娘呢？
大观园内无隐私，
主子小姐们都必须严格遵守，
唯恐被人背后传闲言，
你一个丫鬟又凭什么言行无忌？

王夫人眼里心里唯一的大事就是宝玉。
她可以接受袭人，也私心选中宝钗，
但她容不下黛玉和晴雯。
为什么？因为她相信，
欲不可怕，情字毁人。
宝玉有几个性伴侣都无所谓，
她要的是他不要痴迷谁谁谁。
皮肤滥淫不是罪，倾心相爱才犯了她的忌讳。
黛玉经常和宝玉吵架，
宝玉几次为黛玉发狂，
黛玉又从来不劝宝玉走仕途经济，
这是王夫人不能容许的。
袭人规劝宝玉疏远别的女孩力求上进，
王夫人对此很欣赏。
晴雯呢，又美又胡闹，
她必定会勾引宝玉沉迷声色不走正路，
这就是王夫人的逻辑。

晴雯之死，是一场美的毁灭。
今时今日，你做自己最多三姑六婆喷几句，
彼时彼日，晴雯做自己却只落得被逐身死。

能做自由自在不畏人言的自己，
它从来不是一个固有权利，
你看看晴雯的下场就知道。
出于审美，我欣赏晴雯，
但如果身边有晴雯这样的同事我会敬而远之。
我看此人太癫狂，聊此人看我亦古板，
好在如今，看不爽可以互骂傻逼然后相忘江湖。
从前，就得你进我退你死我活，
这么一想，特别适合买一只蓝金口红。
一个人畜无害的软妹色，
抹了它就算见婆婆妈妈也会被夸。

平儿:一个完美忠仆

平儿是凤姐的陪嫁,据她说,陪嫁有三四个,死的死,走的走,只剩下她一个。死的为什么死,走的又为什么走?联想一下凤姐对付尤二姐的手段,你总会忍不住想太多。平儿是被吓破了胆,还是真心折服凤姐,我们无法知道。她自出场,就是一个完美忠仆。

凤姐过生日,喝多了酒家去,平儿看到了,忙上来扶,多体贴啊。等到了家,听到贾琏和鲍二家的说闲话,一个说:你那夜叉老婆咋还不死。一个说:她死了再娶一个还这样。一个说:平儿倒好。一个说:平儿是好,但她连平儿都不怎么让我碰。真是服了,你俩到底会不会偷情?不干正事,就知道嚼舌根?

凤辣子一听,怒从肾上飙,转身打了平儿两下。平儿说 what???话音未落,凤姐又去打野女人。打着打着,感觉上来了,连平儿一起打。平儿再次 what???平儿就是个泥人,也有个土性吧,气得不得了,说:你们俩干坏事,拉着我做什么?她也去打野女人。

说时迟,那时更混乱,三个女人打成一团。老公一看:泼妇凤姐,嗯,我不敢动,毕竟她嗓门大,我又理亏。泼妇平儿,你算什么东西?就你了。直接上来踢骂:好娼妇,你也动手打人!平儿一听,怂了,不敢打了,毕竟她身份太低微。凤姐一看,第三次发飙,打着平儿,让她打鲍二家的。

怎么着,是不是一出大戏?平儿何辜,平儿谨小慎微服侍这对夫妇,换来的是什么?男女混合双打。平儿受了委屈,用尤氏的话说:夫妻俩不好对打,都拿平儿煞性子。虽然这出冤案第一秒就被澄清,但平儿到底平白挨了一顿打。凤姐来道歉,平儿赶紧说:啊,不用不用,你平时对我很好的,这是一个意外,都是鲍二家那淫妇整出的幺蛾子。平儿受了委屈,却不敢说委屈。

这一出，讲的是平儿的心胸。敏探春兴利除弊那回，讲的就是平儿的见识和口才了。她来议事厅，对探春笑道：我家主子说了，赵姨娘的兄弟没了，照理可给二十两银子，你们若想多给，那也成。探春回：为什么多给？他是二十四月怀胎生下来的吗？你们主子要做人情自己做，我不敢违例。

平儿一听就明白了，不敢像往常一样玩笑。垂手默侍。探春才哭过，有人拿来盥洗之物，平儿亲自侍奉她理妆。又训斥了在这个节骨眼上回话的媳妇儿。又对着众媳妇喊话：你们可别对着姑娘撒野，小心咱们秋后算账。又对探春说：为了你平日里和我们奶奶好，你又有文化，有见识，你觉得什么不合理，直接驳回，该添的添，该减的减，这才不枉姑娘待我们奶奶的情分。

这一连串的动作，非常非常有分寸。起先说可以给赵国基多一点银子，是卖顺水人情。几句话之后，明白了探春正为此事生气，立刻敛容，做出下人应有的本分。两次驳回众媳妇，是以身作则，表示对探春的尊重。待她略微气消，主动说：我们以前做得不好的，你觉得该改的，直接改，这才算是我们的好盆友。这话更妙。妙在以进为退，妙在给足了对方面子，又留有足够余地。

这是突发事件，没有预演，没有时间筹谋，考验的是临场应变能力。事实证明，平儿的处理，堪称危机公关典范。探春一肚子的气，被赵姨娘怼，被众媳妇轻视，好容易逮着个平儿，正想拿她煞性子（又？），但平儿一番话，她不但消了气，更自愧伤心起来。

心胸和口才之外，平儿亦有善心。茯苓霜与玫瑰露一节，病中的凤姐说，管是谁偷的，让丫鬟们一起跪瓦片。平儿赶紧劝下了，说：别把事做绝。大观园第一场雪，姑娘们一色的大红披风，唯独邢岫烟没有，这事平儿看在眼里，拿凤姐的衣服送她。

平儿完全可以不做，她做了这便是人情。尤二姐进贾府之后，被凤姐和秋桐折磨得死去活来，平儿偷偷去看她，宽慰她，知道尤二姐的存在，不瞒凤姐，是平儿的痴心。对二姐的同情，是平儿的人性。

平儿之善，不是策略，而是本心。不管对谁，她愿意尽自己之力，与人方便，能保一个是一个。坠儿偷虾须镯，她要遮掩，为的是袭人脸上好看，也是体谅宝玉。贾琏与多姑娘偷情，留下青丝做纪念，她发现了也愿意遮

掩。贾琏是她男人，但更是她主子，她不愿一家子没完没了地吵架。

平儿是通房丫鬟，这是怎么个概念？与男主有性关系，但没有实际名分。拿贾琏的女人们举例。凤姐是正妻，尤二姐是二房，秋桐是妾，鲍二家的和多姑娘是混账老婆，露水情。平儿的地位甚至在秋桐之后。是平儿完全听从凤姐，一味赤胆忠心服侍她，才被升级成通房丫鬟。这是凤姐为笼络老公，博贤良大度的名号。可对平儿来说，贾琏只是道具，真正过日子的是她和凤姐。

凤姐很厉害，杀伐决断，大开大合。平儿就像万能胶，这边补一补，那边贴一贴。有她在旁边劝着，凤姐能少做些孽。平儿才貌心智都是一等一，只是命特别不好。劳心劳力不说，担惊受怕，平地惊雷，总没安生日子过。

宝玉说："平儿无父母兄弟姊妹，独自一人供应贾琏夫妇，贾琏之俗，凤姐之威，她竟能周全妥帖，今儿还遭荼毒，也就薄命得很"。

这话说得深刻，玉兄虽是无用之人，在闺阁识人方面却很有眼力见。能服侍平儿理妆"也算今生意中不想之乐"。拿平儿用过的胭脂，轻，薄，红，满颊生香。莫名我就想到蓝金口红，胭脂红，随便抹一抹也够美的。

鸳鸯：鱼肉也有尊严

鸳鸯是家生女儿。什么是家生女儿？她爹是贾府小厮，到年纪了，配个丫鬟，生下孩子继续做奴婢。对主子而言，家生子有两层含义。第一：来路清白，更值得信赖。大太太说了，从外面买的不干净。第二：地位更低。比如买来的袭人死了妈，可以得四十两赏银，家生子赵姨娘死了兄弟，就只能得二十两。

鸳鸯是家生子里的翘楚，她不但跟了贾府至高权威贾母，还得到她全部的信任。信任到什么程度？大老爷贾赦，向他妈讨鸳鸯做小老婆。贾母气得啊，当众发飙，迁怒王夫人，怒怼邢夫人，琏二爷好端端也被骂了一顿。可见，怒气值爆表。

细究贾母之怒，可谓层次分明。第一层，她素日就不喜欢贾赦，不喜欢的理由之一：胡子都白了，还没事就娶小老婆，对身体不好，也耽误人家青春。第二层，鸳鸯是谁？是贾母小院子里的大管家，离了她，贾母吃不好，睡不好，把鸳鸯讨了去，等于断她臂膀。第三层，鸳鸯还有点权，她管着贾母的大小宝贝金银器皿，掌握鸳鸯，等于掌握了贾母小库房。

这么一分析你就明白了吧。贾赦要的哪里是鸳鸯？他要的是钱。除了钱之外，还有点小狭促：你平时不是瞧不上我吗？你不是离不开鸳鸯吗？我偏让她离开。

可是贾赦啊，别看你胡子白了，和你娘比，你还是嫩了点。贾母素日里慈眉善目，含饴弄孙，一旦谁敢动她的奶酪，立刻暴走。她听到鸳鸯被讨，第一反应是愤怒。平静之后，却又很有策略，她和大太太说：留着这丫头，就是你们俩对我的孝心了。拿孝压人。大老爷想要谁，花多少钱去买，这钱我出。仁至义尽。你们想让我吃瘪？呵呵，我还你一瘪。

这一局，从贾母的角度，大获全胜。除了她老人家拎得清之外，鸳鸯的

心志坚定,也是重要因素。鸳鸯像丫鬟里的探春,出身不好,家生子,又有势利的兄嫂在旁边看着,类比赵姨娘、贾环。但她和探春一样,有才干,能看透世事,又有些脾气。

邢夫人去做说客。第一步,先夸鸳鸯针线好,上下打量她。鸳鸯觉得不对劲。第二步,邢夫人屏退左右,开口道喜。鸳鸯猜着三分,低头红脸不说话。第三步,邢夫人各种利诱,说你太好了,就为了你好,我们老爷才找你做小老婆。鸳鸯继续不搭茬。邢夫人一看,啊,难道你不愿意? 那也太傻了,放着半个主子不做,难不成以后配个小厮重复你爹娘的命运?

鸳鸯仍不语。我想鸳鸯当时就想明白了。邢夫人最后说的那番话,不是恐吓,也不遥远,而是看得见的未来。只是此时,她仍有一丝希望,幻想自己的坚定拒绝,可以换来对方知难而退。

邢夫人走后,鸳鸯来大观园散心,遇到平儿和袭人,她说:别说大老爷要我做小老婆,就是太太这会子死了,他三媒六聘娶我做大老婆,我也不能去。这句话,真应了凤姐评她那句:鸳鸯素习是个极有心胸识见的丫头。极有心胸识见,才能看穿大老爷好色又暴戾的本质,才能看到给人做小老婆的悲惨,才能明白兄嫂一力促成,不过是等着她得脸,才好沾光。鸳鸯明白人为刀俎,我为鱼肉,也偏要抗争,鱼肉也有尊严。

平儿袭人到了此时,仍和鸳鸯唧唧歪歪开玩笑。可鸳鸯明白自己,她哪里也不去,专等着服侍老太太,将来老太太归西,大老爷还有三年孝,总不能孝中纳妾。如果他不讲理,逼急了,还可以当姑子,还可以寻死。路可多了。平儿袭人闻言笑道:真这蹄子没了脸,越发信口儿都说出来了。鸳鸯回道:你们不信,慢慢看着就是了。

鸳鸯当时一定很寂寞。身边有两个姐妹,但没有一个人能懂她的心。她给邢夫人碰钉子,又骂跑了来当说客的嫂子,她的坚定并没有换来平安,而是等来了贾赦的狠话:第一,你嫌我老,可能你爱宝玉,或者贾琏,但是,我要不来你,以后谁敢收? 第二,你以后嫁到外面去,也难逃我的手掌心。除非你死了,或者一辈子不嫁,我就服了。

鸳鸯的命运,在贾赦动了歪心思那一刻,就被注定了。她答应,是个受人摆布有利用价值的姨娘。她不答应,除了死或当尼姑,没有别的路。鸳鸯的拒绝,不是单纯的拒绝,是以命相争。

她去老太太跟前陈情，引发贾母之怒，暂时保下了她。但贾母归去那一天，也就是她金鸳鸯的末日了。探春可以说出："可知这样大族人家，若从外头杀来，一时是杀不死的……必须先从家里自杀自灭起来，才能一败涂地。"但她没办法力挽狂澜。鸳鸯可以清楚看到自己的结局，可她无力改变。

《红楼梦》里陨落了太多女孩。有人对自己的命运混混沌沌，没有规划，走到哪里算哪里，比如晴雯。有人对自己的命运钝感十足，百受难而不自苦，直到真的无路可退，命给你好了，比如香菱。也有人一失足成千古恨，再也无法做良人，只落得横刀自刎，比如尤三姐。

可是鸳鸯，好端端当着丫鬟，恪守职业道德，保持业务精进，各路雇主无一不满意。她有骄傲和自尊，有性格和棱角。晴天一个霹雳，被老男人看中，从此失去追逐爱情，甚至活着的权利。这种无力感……千红一哭，万艳同悲。

鸳鸯蜂腰削肩，鸭蛋脸面，乌油头发，腮上微有几点雀斑。这雀斑当属天生，作为贾母的首席丫鬟，她晒太阳机会不多。少少雀斑可以增加调皮，晒斑就很可恶了。安耐晒，防晒届的扛把子，每天用一用，别让晒斑爬上脸。

香菱的绝境

有一件事细思极恐,
黛玉,妙玉,香菱,
都遇到过类似场景。
和尚对林如海说,
你家姑娘得出家病才能痊愈,
如果舍不得她,也有折中的办法,
一生不要让她见外人。
后来你们都知道了,
她进了荣国府,泪流四季长。
和尚又对妙玉家人说,
这孩子得出家,不然身体也好不了。
妙玉家舍不得,替她买了许多替身。
想糊弄一下菩萨,结果统统不中用。
最后妙玉亲自出家才好了,
可见她与菩萨实在不算相见欢。
香菱就更可怜了,
和尚直接和她爹说,
你把这有命无运累及爹娘的东西抱着干吗?
舍我吧,舍我吧。
两位玉好歹还有变通法子,
香菱直接四个字:有命无运。
看来是命中注定的苦人儿。

可是你回忆一下,
香菱出现的场景是怎样的。
刘姥姥一进荣国府,
顺便带出香菱的正面亮相,
她笑嘻嘻地说,奶奶叫我做什么。
薛姨妈说你把宫花拿给周嫂子带回去,
她笑嘻嘻地答应了。
关键词:笑嘻嘻。
别人问她家里怎样今年几岁,
她的回答是,记不得了。
注意,这是一个陈述句。
书里说周瑞家的和金钏替她叹息,
没提她自己的反应,这很有想象空间。
到底是她叹息过太多次已无知觉,
还是她把原应叹息的事忘掉而专注眼前。

薛蟠远走姑苏,
她搬进大观园住,她喜欢这园子。
也羡慕作诗的姑娘们,
宝钗持重,虽然作得一手好诗,
但并不特别为此留心,
得空就要教育别人以针线为重。
香菱只好舍近求远当了黛玉的学生,
夜里梦里,行走坐卧无不沉浸其中。
终于写出了格调不凡的句子。
生活不止眼前的苟且,
还有诗与远方。
香菱在几百年前就身体力行。

贾琏表示过对香菱美貌的欣赏,

酷爱男风的冯渊见了她连性取向都改了,
薛蟠虽呆,也对她一眼看中。
可见在异性眼里香菱很美,
仆妇议论她长得像秦可卿,
凤姐也说香菱相貌好倒在其次,
行事做人温柔大方。
可见同性也承认她容颜出挑,
这样一个相貌、心性、家世,
都不算差劲儿的女孩,
令我想起就觉得很可惜。

她原本生在富足家庭,双亲疼爱,
先被人贩子拐卖,受尽折磨打骂,
等大一些被卖给冯渊。
恰巧薛蟠看到,打死冯渊抢了她,
后来给薛蟠做了妾,
等正妻夏金桂过门,被折磨死。
几句话就写尽她一生悲剧,
一个生命底色如此灰色的人,
出现时,却总是笑嘻嘻不计红尘。
她真是把眼泪给了我,
把欢乐留给她自己。

有人说妙玉是出家的黛玉,
香菱是沦落尘世间的黛玉。
我并不这样觉得,
除了都遇过姑苏拐卖儿童僧道二人组,
她们性格、际遇、审美,各有不同,
妙玉更孤傲,黛玉更高洁,
而香菱,她明明一再妥协,

一再忍让,一再顺应,
甚至练就苦中寻乐技能,
可还是逃不开悲剧下场,
这令人更幻灭。
你以为命运关上了门就会开一扇窗,
不好意思,你掉进的,是绿柳山庄的地牢,
然而并没有张无忌。

邢岫烟和尤二姐:且不知命运的礼物,早已标好价格

《红楼梦》里是有穷女孩的,
黛玉不是,
她说自己一纸一草皆用贾府,
你听听就算,可千万别当真。
黛玉她爹是盐政,
非皇帝心腹,非本人有才干,
想都别想的国家级垄断行业一把手。
即便他克己两袖清风,
也真没办法做到太穷。
也不是妙玉,
她虽然住着尼姑庵,
也出身于有来历的大家庭,
受过良好诗文教育,
有丫鬟婆子服侍,
招待来客顺手拿出几个文物喝茶,
家常自用的也是有来历的绿玉斗。

真正的穷女孩是邢岫烟,
她是邢夫人的侄女,
邢大舅带着女儿投奔贾府,
邢夫人生性最是凉薄,
这样一个穷亲戚,
在大观园是很可怜的。

平儿丢了虾须镯,
第一个疑心邢岫烟的丫鬟,
理由是她穷,没见过世面。
贾母带着姑娘们围炉赏雪,
众美人一色的大红毛披风,
唯独邢岫烟是一件半旧的灰鼠褂子。

可有人轻视邢岫烟吗？没有。
平儿拿凤姐的好衣裳送她,
凤姐自己也满口同意。
探春是有几分侠义心肠的,
看聚会时众人都有,独她没有,
暗自送了玉佩给她戴。
湘云撞破了她当衣服换钱,
宝钗私下把这件事了了。
她们处处体贴她,哪有半分鄙薄？

为什么？一句话。
邢岫烟只是穷,别的没毛病。
能挑出毛病的另一对穷女孩,
尤二姐、尤三姐。
她们是尤氏的后妈带来的前夫的女儿,
家贫,再加貌美,是很苦命的搭配。
谁都知道你穷,
花几两银子拿姑娘当粉头,
登徒浪子固然可耻,
上了他们恶当的姑娘也并不无辜。

尤二姐长得美性情柔顺,
和贾珍有过首尾。

后来嫁给贾琏做二房太太,
贾琏被凤姐管得严,
有夜叉做对比更觉尤二好,
这两人是交了心的。
尤二姐主动坦白过去,
贾琏的反应是,
只取今日之善,不计过去之淫。
尤二姐以为终身有靠,
一心一意过起日子来。
可菊仙的老板说得毒,
"你当你脸一抹,
这世上的狼啊虎啊就都不认识你了?"
当然不是。从良之路向来艰辛。
即便眼前这个人不在乎,
也架不住他家人会在乎,
即便他家人不在乎,
也架不住天下人嚼舌根。

凤姐搞死尤二姐,
三部曲就是:
我觉得你很好;
但是他们说你以前和姐夫淫乱;
我很生气,打了他们一顿,自己也气病了。
尤二姐还能说什么?
有一个淫字垫底,你只能气短。
尤二之死,凤姐之毒,秋桐之恶,
贾琏之滥,都是外因。
真正的原因是,
她错过,同时,她要脸。

"她那时候还太年轻,
不知道所有命运赠送的礼物,
早已在暗中标好了价格。"
邢岫烟知道。
所以没人会轻视她,
她只是穷,但不贱。
尤二姐不知道,
以为靠上姐夫就有好日子,
又以为嫁贾琏就算上岸了,
头脑不清楚的漂亮姑娘,
是这世上活的教科书。
告诉你,当能力不能匹配欲望,
当身体沦为筹码,
输干净是迟早的事,赌场无赢家。

一恨鲥鱼多刺,二恨海棠无香,三恨红楼未完

一恨鲥鱼多刺,二恨海棠无香,三恨红楼未完。
《红楼梦》借假语村言真事隐去做障眼法,
实际上却写的是经历过的事。
曹公在写书之初就知道每一个人的命运,
在开篇不久借十二钗判词暗示结局,
又有一个共同经历旧事的脂砚斋批注,
这些是更可信的线索。
所以,高鹗自然有他的苦劳,
但功劳却未必,实在离谱太多。

就拿昨天写过的香菱来说,
判词写得很清楚:
自从两地生孤木,致使香魂反故乡。
两地孤木是很简单的拆字法,指夏金桂。
香菱给薛蟠做妾,
在他娶夏金桂后,香菱被夏折磨而死。
这简直是毫无疑问的事好吗?
高鹗续书怎么写的?
又生儿子,又扶正,
就差唱一出夫妻双双把家还了。

再说巧姐,
偶因济刘氏,巧得遇恩人。

我们都很清楚刘姥姥腆脸打秋风,
凤姐对她也不过一时善意,
是肉食者对穷亲戚的些许体恤。
对贾府众人而言,
刘姥姥是一个没见过的异类,
给生活加点料。
可对刘姥姥而言,
贾府是她们一家的贵人,
因凤姐等人的帮助而过上体面生活。
巧姐的名字是刘姥姥取的,
板儿与巧姐互换礼物更似定亲。
贾府败落,多少人避之不及,
多次受贾家恩惠的贾雨村也落井下石。
是刘姥姥这个穷亲戚,
散尽家财,奔波千里,
从烟花之地救出巧姐,
巧姐与板儿成亲,
侯门绣户千金做了农妇,
这自然不是什么好下场,
但保一条命和一身清白还是可以的。
刘姥姥这个耍宝讨好的老太太,
有一颗世故精明的心,
也有一种知恩图报的义气,
高鹗让刘姥姥救出巧姐,
却让巧姐嫁给当地乡绅,
他大概接受不了凤姐的女儿做农妇吧。

最最不可原谅的是调包成亲。
看过书的都知道,
贾母最爱的晚辈唯宝黛二人,

她的心思王夫人知道,凤姐知道,
所以即便金玉之说闹得沸沸扬扬,
元春暗示得明显,
贾母也只是四两拨千斤。
元春这厢才赏宝玉宝钗一样的礼物,
紧接着贾母就当着薛姨妈的面请道士给宝玉说亲。
言明只要姑娘好,家里穷一点也没关系,
宝琴才来贾府,贾母就有求亲之举,
说明什么?
她用旁敲侧击告诉薛姨妈,
你家宝钗很好,我也喜欢这个姑娘,
但是,并没有让她当孙媳妇的打算。
你家再怎么珍珠如土金如铁,
我贾家也不差这点嫁妆。

可高鹗笔下的老太太,
智商、气度、心胸、教养,全不见了。
这个怜贫惜弱言行给人留余地的老太太,
竟然会当着别人面贬低黛玉?
竟会同意凤姐的调包计?
我已经彻底无语了。
还有他写这边宝玉宝钗拜堂,
那边黛玉将死,临终前大呼"宝玉,你……"
你什么你? 宝玉你害得我好苦? 宝玉你个骗子?
这么热爱戏剧化你咋不去写《桃花扇》?
不去写《窦娥冤》?
你干吗要续《红楼梦》?
宝黛定情后两人互知心意再无龃龉,
金兰契之后黛玉与宝钗也彻底和解。
而高鹗续书,

让三个最疼最爱最懂黛玉的人,
成为合谋逼死她的凶手,
至此,并不觉得高鹗有值得原谅的地方了。
你也别说,你行你上啊。
我不行,我只是细读前书,
所以对高鹗的拙劣忍无可忍。
贾府和众钗的结局写得很清楚,
人死灯灭,白茫茫一片真干净。
你非要欣赏兰桂齐芳,欣赏香菱扶正。
那我又有什么办法呢。

惜春求仁得仁，青灯古佛又何妨

惜春在书里第一次露面，
是黛玉进贾府。
曹公用一首《西江月》写宝玉，
用七八十字写凤姐，
迎春是温柔沉默观之可亲，
探春是俊眼修眉顾盼神飞，
惜春是……
身量未足，形容尚小。

惜春在书里说的第一句话，
是周瑞家的送宫花时。
她说，我要学智能儿剃了头做姑子去，
一语成谶。
但是我更愿意相信，这是句玩笑话，
与她后来的选择并无关系。

惜春在书里唯一一次欢颜，
是刘姥姥二进荣国府，
在酒宴上耍宝。
惜春笑得离了席，让奶娘揉揉肠子。
其他的螃蟹宴也好，
怡红院的生日夜宴也好，
各种中秋宴，过年宴，

她就像一面背景墙可有可无。

贾府四个女儿各有才艺,
元迎探惜对应琴棋书画,
贾母派惜春画画她很发愁,
可见画技也是平常,
这唯一能提得上的爱好也来自安排而非本心。
那么,惜春为什么出家?
判词里说:可怜绣户侯门女,独卧青灯古佛旁。
从字面来看仿佛很凄凉,
但这未尝不是她盼望的结局。

她虽是贾府千金,
得到的爱不如黛玉,
得到的关注不如宝钗,
野心与能力不如探春,
迎春与她的处境更相似,
但迎春是怎么死的?她很清楚。

她爹贾敬一味求仙问道,
连儿子孙子都不在意,
又怎么会过问她?
她娘是谁全文无描述,
左不过是一个不值一提的人。
哥哥贾珍独专蛮横,
只顾着自己逍遥快活。
嫂嫂尤氏只是外人,
惜春,表面是闺秀,又得贾母庇护,
名义上有身份和落脚点,
可在心里,她与孤儿何异?

还是有一点不同的,
孤儿至少不必为亲人的劣迹蒙羞。
可她虽没得到过父兄的好处,
却也要受他们连累。
柳湘莲说:你们东府除了门口的石狮,
连猫儿狗儿都未必干净。
这是坊间传说的粗话,可见宁府口碑之差。
即便惜春与宁国府没瓜葛,
别人也未必会这么分得清。
她和尤氏说:我好端端一个清静姑娘,
为什么要被你们连累?
这话没什么孤介之处,
不过是陈述事实。

宁荣两府最显赫辉煌时,
她也没有得到过关爱,
在贾府落败后,
她又怎么能指望自己全身而退?
元春身死,大厦将倾。
黛玉死,迎春死,
探春远嫁和藩,妙玉被劫持,
每一件事都在朝最坏的方向发展,
惜春,这个一点依靠与关爱都没有的女孩,
又能怎么样?
像凤姐一样入狱吗?
像巧姐一样沦落风尘吗?
与其如此,青灯古佛又有什么难忍?

佛家讲究六根清净,

看完整本《红楼梦》，
也找不出比惜春更六根清净的人了。
她没有得到过爱，
所以也不懂如何爱，
她没有得到过温暖，
所以内心冰冷似铁，
她只是贾府名义上的姑娘，
又为什么要为它走上祭坛，
活在灯影里，古佛旁，
但至少还活着，
这不是惜春的劫难，
而是她的造化，求仁得仁。

《伪装者》

于曼丽：把刀给仇人，把命给爱人

我今天是来打脸的，打自己脸。之前因为于曼丽，前十六次看《伪装者》均失败。结果你猜怎么着，我爱上她了。

她出场是大美女人设，可我眼睛看到了什么？眉心皱成倒川子，偶尔鼻孔朝天，鼻子没山根，活像整容失败，说话有时候扭嘴，能看出她是想表达痛苦，但这痛苦也太浮于表情了吧。而且前面许多集都是一个表情，实在是非常审美疲劳。你说一个年轻轻姑娘，干吗擎着一张寡妇脸？直到我发现她真是个寡妇。我败了……

于曼丽，花名锦瑟，我国近代一名身世悲惨的女子。十几岁被养父卖到妓院，学习吹拉弹唱风月伎俩，还没成熟，就被逼接客且身染花柳病，那群挨千刀的把她扔到街头等死。结果，她绝处逢生，被于姓男子救回。

该男子遍访名医为她治病，治好了也并不垂涎美色，而是收了她当妹子还送她上学。讲真，我当时看到这里内心是扭曲的，同时也立刻明了，此女不会是女主角，因为有所耳闻，该剧是谍战，并不是古今传奇。

大哥被土匪劫杀，她意外得来的岁月静好不复存在。乱世里有姿色的女子，还想着复仇，又没人相助，除了重走风月路还能怎样？她二进宫，化身复仇女神，勾一个，成一个，成一个，杀一个。不是一脖子抹死地杀，而是大卸八块地虐杀。也太残忍了吧？也太痛快了吧！！我仔细思考过十多分钟，如果我是于曼丽，绝逼也这么做。命运给了我连环窝心脚，还指望我对它怎么着？

话说整个剧中，我第一次觉得曼丽美，是那张黑寡妇照片，她头发散落，虽然跪着，但是脸上有笑容。是一种难以琢磨、恶气已出、人生了无遗憾的笑。性感极了。

老师真对得起他的外号，纵观此人一生，除了拥有随时随地发疯的技

能之外，做事也疯得可以。他从监狱带回于曼丽，手把手教她如何专业杀人，并不是慈善，而是恶毒。施舍你多活几年，是为了让你死得更有意义。曼丽实在太惨了，遇见的不是坏逼，就是疯逼。除了，明台。

这里我们来插播一下温暖。温暖是什么？温暖是一种气质，一种你形容不出但是可以感受到的气质。内心寒冷的人，因为冻久了，会格外敏感，凭本能就能嗅出哪里有温暖。明台貌似纨绔，可心是热的。他知道生死搭档的意义，却愿意在码头放走曼丽，愿意在执行任务时为她追杀仇人，愿意在自己已经逃走的情况下，甘愿回来一命换一命，为她赴死。

别说于曼丽了，就算是李莫愁，也得爱上明台。可惜，明台不是限量版暖水袋，他是大功率散热器。他对曼丽，是战友情。情感不对称，是人间悲剧之一。

回到上海的曼丽看似和之前全然不同，明朗了许多。可这只是看起来而已。这姑娘未必有家国观念，她的一生不过是随波逐流，在妓院就做妓女，在学校就读书，在军统就杀人。听说该演员在新《红楼梦》里演过香菱，俩姑娘命运真相似，苦如黄连，忘苦而自乐，倒教看客更唏嘘。

曼丽在杀人时特别性感，有一种没心没肺的随意，一种"我专业很强"的得意，一种"这游戏我不爱玩，但我可以玩得很好"的恣意。除夕夜，刺杀汪芙蕖，男帅女美，一路表演过来，看得保镖们流口水，看得我心旷神怡。把杀人任务做得如此性感，除了曼丽，还能有谁？

她与明台最舒适的相处，是执行任务时。只有此刻，他俩是搭配，缺一不可，势均力敌，互为臂膀。其他时候都太痛苦了，因为那隐秘而炽烈的爱。

樱花号列车行动，明台与程锦云携手前来，曼丽有不悦，但她不说，是觉得自己没有资格说吧。在影楼拍照，只是一个掩人耳目的借口，曼丽却开开心心换上婚纱，哪怕是假的，但是这一秒，画面里的人是我和你。除夕夜，她希望与明台共度，得知他的心意，又催促他回家。大概能与他同赏焰火，已经足够了。多么有分寸的女孩子，我喜欢你，但不给你添任何麻烦。然而明台转眼就和程锦云偶遇，给她买糖炒栗子，为她摘梅花。心疼曼丽八十秒。

因为了解明台，得知军统上层走私，她第一反应是要告诉他。又因为爱明台，她最终不得不选择隐瞒。爱是什么？是你捧着水晶走钢丝，每一

步都患得患失,怕水晶碎。至于自己会不会掉下悬崖,抱歉,暂无闲暇考虑。

在这里,我忍不住想把程灵素和曼丽并论。她们的人生没有太多温暖,灵素因相貌拖累,无人有眼识得她的妙。曼丽虽有美貌,带给她的却不是好运,而是一次又一次的出卖、利用、再利用。她们遇见胡斐和明台。胡斐对灵素不多的敬意,打动了她的心。明台对曼丽的体谅与相救,使她陷入温暖爱上他。

过程虽有不同,心路如此相似。灵素得知心上人另有所爱,微露狂态,菲薄自己貌丑,可她没有一秒钟想要搞破坏,她只是竭尽心力,协助胡斐走江湖,甚至连嫉妒都不曾有。曼丽爱明台,爱得压抑胆怯,她认为自己的过去太暗黑,配不上明台。知道他爱上程锦云,一方面含酸吃醋,一方面又期盼明台可以和她走。当希望破灭,也没有因爱生恨。

曼丽没有父母,没有感受过亲情,后来遇到的人,不是人渣就是鬼,明台给她的温暖,即便是余温,也是她眼前唯一的暖。人都说,扑火的飞蛾太蠢,暗恋的恋太卑微,可你不是她,没资格替她下定论。

在面粉厂的那一段,三个人状态都很好,郭骑云真心在做生意,曼丽真心在帮做生意,这是他们过得最像人的日子。在充满暗杀与血腥,不知道什么时候会死的谍战生涯中,这种鸡飞狗跳才最珍贵。曼丽叼着棒棒糖穿工装出现,萌出天际,毫无违和,美到炸裂。(说到这里我懂我自己了。该演员在忘掉表演痛苦和故意展示美貌的自然状态下,是很美的,一用力过猛就立刻陷入尴尬。)

然而疯子来了,一切,戛然而止。

程灵素明知胡斐可以有九年的命,却替他不够,甘愿自己去死,换他寿数绵长。曼丽眼看着明台已订婚,自己断无希望。出于纪律,军统容不下叛徒;出于感情,她也舍不下明台。只能相伴一天赚一天,替你挡子弹也甘愿。什么叫绝望? 不是马景涛似的咆哮,不是琼瑶台词我爱你爱得好心痛。而是钝刀子割肉,知道自己无路可走,却不得不走下去。

曼丽割断绳子,落地,对敌开枪,用命换明台逃生的可能性。我虽然感动哭了但是完全意料中啊,她选了和灵素一样的思路。她们爱上不该爱的人,把自己走成死局。但胡斐和明台,也并没有什么错。这种没有施害者

的死局最令人唏嘘，陆展元只是分了个手，整个江湖就有无数人丧命。始作俑者是他，但真要怪他，也是怪不上的。

曼丽的身世称得上惊悚，但人非常单纯。恩怨分明，给仇人的是屠刀，给恋人的是生命。她没有做错事，却走到绝境。悲剧是什么？是把美的东西毁灭给你看。曼丽是层次分明一言难尽的美，她的毁灭是自我选择与被当枪使的双重结果，她带给我巨大的震撼与感动，让我这么自大的人都愿意自我打脸。此刻，我摸着胸口说，咱家曼丽毫无黑点，颜值也像人设那么美。

明楼像梅长苏,但比他更寂寞

明楼像梅长苏,但他比他更寂寞。

梅长苏经受挫骨削皮,地狱重生,他活下来是为昭雪冤案。他总是拥裘围炉,面如苍玉,有时还吐点血,你忍不住想同情他。可即便如此,你也知道他有多强大。林燮在江湖与朝堂留下各路人脉,赤焰军幸存者继续效忠。先生十年绸缪,外有强援,内交重臣,金陵归来,看似凶险,实则万事俱备。

而明楼呢,他出身世家,学贯中西,是什么契机使他走上革命的路?这话我问得有点心虚,苏先生质问夏冬的话,能使她惭愧,也能问倒我。细思几回,明楼的所为可以用民族大义解释。有大义在心里,才甘愿暴走悬崖,尖刀上卖命。他背后有一个怎么样的组织我不知道,我知道的是他只有阿诚。

明镜对明楼的爱不会少,毕竟是唯一的亲兄弟。大姐在明楼心中,也有超乎寻常的分量。他们之间有砍不断的血缘爱,也有一些亲人之间的求全毁。即便明楼和汪曼春恋爱过,他也不愿违背大姐心意。

胖楼有没有怨过大姐独断?他跪在小祠堂被揍出一身血,被迫与恋人分开时,有没有想过抗争?

也许想过,可最终他选择了自己认为更重要的:家庭。

他和阿诚回上海,做了新政府官员,俗称汉奸。他不回家是出于战略考虑,以大姐的暴脾气,挨一顿打是意料中。如果隐瞒她,伤害的是姐弟情。如果向她解释,那么一个喜怒都在脸上的人,会不会沦为猪队友?胖楼心里没底,所以选择话说三分,姐弟俩达成默契,够和平相处,不够彻底体谅。

胖楼在每一个场合,对大姐的态度都无可挑剔,但他内心并不敢依靠

她。大姐是好大姐，不是好同志。她是活在阳光下的明面人，但她不懂斗争险恶，而明楼走的是一条阴暗见不得人的路。他只能信最坚强的战士，他只能用隐瞒的方式保护他想保护的人，哪怕会伤对方的心。

姐弟俩在小祠堂剖白心事，大姐恨他隐瞒，说我就那么不懂大义么。胖楼对大姐说了四个字，情理双亏。话很好听，但你得半真半假地听。明楼是个太合格的战士，他说每句话都有目的，他的每一个表情都恰到好处，他的每一次坦白都带着任务。

在76号的大雨中，大姐眼看着要说不该说的话，明楼情急之下打了她。场面接近失控，可他半真半假、半心痛半表演地把矛盾转移，使明镜安静。我想他那时已心力交瘁，弟弟在受酷刑，他不能救，大姐心痛得要死，他无法安慰。敌人盯着他，亲人怨恨他，走错一步将万劫不复，于曼丽、郭骑云、毒蜂也都白牺牲了。他甚至顾不上心痛，只能把巴掌打在大姐脸上，把局面稳住。

明镜被日本人带走，明楼崩溃，他说："怪我盲目自信，陷大姐于险地。"明镜很淡定，说："我去了，你们才有生机。"可三个男孩子会是坐看大姐有危险而不理的人吗？不是，从来都不是。瞒过你，打过你，有过嫌隙，但爱你的心，一秒都没有变过。那一刻很危险，可我替明楼开心，他终于站在了明面，和家人一起，同仇敌忾。

明楼对明台的感情也很复杂，他看上去总在找明台茬，是对你个小子抢走我大姐的嫉妒，是对凭什么地球围着你转的不爽。可他对明台的疼爱并不比大姐少，那是男人表达关爱的方式。不会溺爱你，盼你成才，盼你建功立业，不怕你吃苦，但怕你死。

胖楼得知毒蜂带走明台，气到头疼，说，我们家三个男孩，搭上俩还不够吗？毒蜂说：呵呵，不够。这一句话就足以看出明楼对明台的心，他和大姐没有区别。只是一个爱得热烈明显，一个爱得含蓄深沉。

和毒蜂会面，明楼罕见地说了全剧唯一一句脏话：老子恨不能一刀一刀剐了你。疯子摊手：我就喜欢看你想杀我又杀不了的样子。胖楼失去风度，习惯算计一切的胖楼这局惨败。只因牵连到他的幼弟，从大哥的角度，他恨疯子。从战士的角度，他没理由阻止他的计划。他甚至想出了替代方案，愿意替明台去死，可毒蜂说：你的位置无人能代替。一句话把他架在进

退两难的位置,胖楼的心,被生生摘去一瓣。

男孩之间的感情不会没事就甜言蜜语么么哒,明台怕明楼,和他撒娇,要钱要手表,要他替自己收拾残局。可他们有最基本的信赖,明台从来没真信过明楼会是汉奸。刺杀南田成功后,明台与胖楼互相暴打,这一场太过瘾了。因为它代表两兄弟终于你知道我,我知道你,而不是相互爱着却又夹杂猜忌。

明台两次差点遇险,一次被程锦云连累,一次被毒蜂设计。他在前方冲锋陷阵,以命相搏,是大哥在后方熬油似的布局,强迫自己冷静,把兄弟救回。明楼无论从任何角度,不曾亏欠明台一秒。

唯有阿诚,没辜负过胖楼。如果没有胖楼,阿诚早被虐死了,不能活,更没办法接受教育。他俩是主仆,是兄弟,是同志,是伙伴。我可以在你面前卸下所有伪装,你一个眼神我就知道,有你在,我不孤单,有你在,我做的事就至少有一个人理解。黑暗中,你和我一起期盼黎明。玩阴谋,你我互为引援。真有哪一天走到绝境,你也会递一把刀,让我体面离去。有阿诚在,汪曼春算什么?

汪曼春,她看胖楼的眼神和表情,是陷入爱情无法自拔的女孩该有的样子。她出于职业本能怀疑过他,可我以为,即便明楼告诉她真相,她依然会跟着他,含笑饮砒霜。

没人像汪曼春这样爱明楼,而明楼却利用了这份爱情。在他选择作为一个战士,而她已成汉奸的那一刻,他俩就再无可能。归来后,他冒着被识破的风险劝她回头,她不理。他看着从前爱过的女孩,变成杀人不眨眼的魔头,只能选择掐断那残余的爱。

汪曼春刑讯明台,侮辱明镜,春风得意。那一天汪曼春一定很开心,她把敌人打败了,她得到了心爱的男人,她的事业也将高升。她以为从此之后,再没有人能横在明楼与她之间。可惜这一切只是圈套。圈套的缔造者,就是明楼。

不要怪汪曼春蠢,就胖楼那造型,那声音,那语言表达能力,任何一个女人,看他一眼都想怀孕。不是曼春姐太傻,是胖楼太帅。曼春死后,他眼含泪光,三顾而不走。无论怎么说服自己,他也知道对她有亏欠。

明楼和梅长苏一样,能力有多大,责任就有多大。梅长苏的目标是翻

案，扶持景琰上位，做到了就可以功成身退。明楼的目标是赶走侵略者，谍战剧有天然虐点，我在看《伪装者》时总会出戏。

　　他对毒蜂说：我也想和你们一样，站在阳光下，告诉所有人，我是一个抗日者。可是不能，他选择了一种最危险、最尴尬，甚至无法自证清白，只能自问无愧的方式去战斗。毒蜂和毒蛇，看上去一个是疯逼，另一个不是，其实两个都是。

　　明楼的人设太完美。靳东演得好，他可以戴着无边眼镜做学者，也可以穿着大衣扮要员，在大姐面前是不受待见的弟弟，在弟弟面前是不受待见的哥哥，在汪曼春面前是看一眼就能帅晕的恋人，在阿诚面前，有时候发脾气，有时候撒个娇，还能卖个萌。他用他的演技，把完美战士还原成活生生的人。

　　大姐故去，明台离开，家里只剩下阿诚与明楼。他说，大姐，我上班了。一句话，让我哭成傻子，不忍想后事。你期盼中的生活，是那幅《家园》，可是家人去哪儿了？你独自在黑暗中行走，却不知道哪一天才能结束。

明台是明楼年轻时的样子

　　了解明台,需要从两条线入手。一是他与明家人的相处,其中有愧疚、依恋、愤怒、隐瞒,及自始至终的爱。二是他的报国心,理清这一点,可以清晰地看出他对毒蜂、曼丽、程锦云的情感脉络。

　　先说第二点。明台在法国参加过左翼读书小组,对共产党理念有所了解,他也有一颗报国心。但被家庭抑制了,大姐极度反对明台参与政治,希望他读书,当学者,清贵一生。但,就像看起来不匹配的爱情,往往有你不知道的投契,需要花力气克制的东西,本身生命力极强。

　　在飞机上"偶遇"王天风,表面是疯子强行带走明台,可对明台来讲,也是松了一口气,连台词我都想好了:大姐啊,不是我非要从军,是这些坏人逼我的,如果我不听,他们会杀了我。大姐就会一秒缴械:哎呀这些人也太不讲理了吧,怎么能这样,明楼、阿诚,你们怎么回事啊,明台在外面被人劫持你们都不知道去救?然后胖楼和阿诚二脸懵逼,专业躺枪。

　　明台进军校之后,表面看着叛逆,不时闹点幺蛾子,但都是瞎傲娇,故作少爷姿态。老师真要赶他走,他能立刻跪下抱大腿哭。因为他打心眼里喜欢这场突如其来的"被绑架",他希望学到本领,名正言顺为国效命,用真枪实弹干翻敌人。

　　明台对老师的态度也是这样,他以为自己救过老师,而老师恩将仇报,所以不时给他找点茬,大家都吃干饭偏他敢要汤,还想带曼丽去维也纳,这种自由散漫异想天开,是明台的少爷气。而老师要做的,就是严酷打压,殊死折磨,务必把他的少爷气去掉。没有老师辣手摧花,小少爷长不成毒蝎。这一点明台也心知肚明。他从感官上不喜欢老师,但在人格上,对老师信赖并彻底臣服。

　　我心疼曼丽,但如果你二刷伪装者,就会清楚地看到,明台没有对曼丽

产生过爱情。曼丽美、神秘、独来独往，在所有人知道所有人的军校里，她是一个特例。明台对她有好奇，结成生死搭档之后，也对她很好，但这不是爱情。

有一幕曼丽绣花，明台看书，房间光线柔和温暖，他们聊湘绣，曼丽提到墓志铭"人生实难，死如之何"，明台说了一句你应该读过师范大学，一副穷酸样。那是他们最接近爱情的场景，说的话却太煞风景。

去重庆执行任务，曼丽逃跑，明台主动放她走。我最初也以为明台是想成全，再看就发现里面有猫腻。临行前，老师对他俩说：谁都不要相信。曼丽逃跑，明台怎么想？这是不是考试题目之一？如果是，我该用什么办法挽回？他如果真心放曼丽走，打发掉跟踪者也就是了，为什么非要赶去道别？我以为这是明台的打算：半是用心，半是计。用感情打动你，你留下，我不亏，你真走了，我就当成全。

老师把曼丽安排给明台，是一招狠棋。他预测曼丽会爱上明台，他预测明台会对曼丽产生好奇，他也预测明台知道曼丽的身世后就不会要她。曼丽是老师为明台准备的铠甲，毒蜂看上去一脸直男癌，却很懂男女之情的。蕴含暗恋的工作关系，才最稳固。想让一个出身风尘又没有多少家国观念的女下属为你卖命，最好的办法，就是让她爱上你。

曼丽身世揭开，明台去而复返，是不忍曼丽因自己丧命，也有对她的同情，更是借坡下驴，正好可以回去继续为国效力。只是经过此事，王天风即便不说，明台也能想明白他安排曼丽是怎么个思路，师徒达成默契，曼丽彻底出局。之后明曼相处比之前更活泼，明台喊曼丽吃饭，又让她给自己洗衣服。因为神秘感没了，只剩下理所当然。

曼丽美、悲剧、过去太复杂不堪，她是王天风救回来的棋子，要用在最合适的地方，她甚至都觉得自己不配爱国。明台出身世家，见过美女，以他的心性，对女人的审美不会只停留在皮相，精神层面的契合他更追求。

回到上海之后，明台对曼丽没用过什么心，对他而言，她就是一个搭档，神队友，不含其他。面对曼丽的表白，他的反馈是，不要和我说这些情情爱爱的废话，对曼丽发起脾气来毫不留情。但明台不是渣男，他对喜欢自己的女孩不会轻视。

曼丽将死，面对她的祝福和求抱抱，明台心有愧疚。敌人向曼丽开枪，

明台形似疯狂,拼命拽她上来。曼丽看到他的样子,流露欣慰的笑意。她割开绳子的那一刻,是解脱、是结局、是成全、是保护。但对明台而言,这一幕之后,他将永远记得她。

后来明台去拿曼丽身上的密码本,请注意看他的表情,是说不出的痛苦,他拿手帕给她擦脸,被敌人包围,也不忘用手帕盖住曼丽的脸。这个细节甚至让我觉得,那一刻,明台已爱上曼丽。

而程锦云,明台爱上她也是符合逻辑的。她身上有一些因素:善良、正确、纯洁,以及共产党身份加持。

明台的少爷气让我们经常忽略一件事,就是,他的爱国心与理想主义。当爱国的明台,遇见爱国的程锦云,当纯洁的明台,遇见纯洁的程锦云。当得知自己为之效命的政府是一个发国难财的政府之后,理想破灭的明台,转向程锦云的怀抱,简直太符合逻辑。他爱的不仅仅是她,更是理想的重启。

明台有一颗超乎你想象的、饱满的爱国心,这是他除了家人之外,亲近谁、远离谁最精准的标尺。你会问,有没有这么夸张啊? 必须有。老师临死那场戏,明台癫狂,怒吼道:我的老师是天王风,他是一个铮铮铁骨的汉子,他不会背叛他的学生。曼春说明台是名贵的瓷器,一碰就碎,他怎么回答的? 对啊,我就是,土里来,火中塑,最后回到土里去,只要能砸破汉奸头,唤醒同胞,我就值。

综上,明台选程锦云,是剧情发展需要,更是他价值观主导下的必然。他对王天风从敬重到唾弃,再到亲手杀掉,也印证了这一点。而曼丽,处于中间地带,他主观上没有与她投契,她却用感情拉近了距离。曼丽没有不值得,她一生太苦,拥有明台的余温已然满足。

另一条是家庭线。这条线上的明台我很喜欢,温馨又真实。

因为明台母亲的缘故,明镜和明楼都很疼明台。尤其大姐,她一生未嫁,没有孩子,把明台当自己孩子养了。不忍心他受委屈,替他筹划将来,希望他找到相爱的好女孩共度一生,这就是一个常见的、典型的母亲的心愿。

明台也很爱大姐,他惦记生父,但从来不提,是怕大姐寒心。甚至与黎叔相认之后,也不愿对大姐说,他太明白她的感情,尽自己最大的努力守

护。他对她撒娇,是知道她喜欢这样,他和她统一战线,欺负胖楼阿诚,那是他们姐弟俩的小趣味。

他知道明楼是毒蛇之后,两个人在家对打,看似激烈,表现的却是安心。我!大!哥!不!是!汉!奸!啊!不但不是,还和我一样是爱国者。我只是打他隐瞒我,我只是撒个娇,我只是报复他让我受尽煎熬。这一场戏,极好。

胖楼脸黑心热,得知死间计划之后,他设计出另一个方案,愿意自己去死,换明台生的可能。原话是:不这样做,大姐不会原谅我,我也对不起明台死去的母亲。明楼举步维艰,实在辛苦,一边是弟弟,一边是报国,他知道如何取舍,但焉能不痛?

这一家人,大姐最疼明台,明楼最爱大姐,阿诚真爱他们仨,他们有时候吵架,甚至动手,但彼此相爱没有变过。国事纷杂,家事烦忧,明家的日常无论悲喜,都有一种动人的力量。你拼尽全力,费心筹谋,甚至付出生命也在所不惜,不就希望更多的家庭可以这样欢乐吗?可你有时候却不得不打破这种欢乐。

胡歌演明台,撒娇时略违和,毕竟年龄摆在那里。他与老师演对手戏,处处被碾压却也能偶尔溢散傲娇,和大哥装傻、卖萌、刺探时的多变与小心翼翼,和曼丽郭骑云装酷耍帅。

相较梅长苏和明楼这两个更丰富的角色,明台的人设相对简单。我有时候觉得,明台在剧中的表现,是编剧在告诉我们明楼的过去。所以总会想象他的未来,既有明楼的稳重和滴水不漏?又有王天风的想象力与疯狂?还是什么别的样子?脑洞不停,快乐不止。

张爱玲

娇蕊和振保：交际花和凤凰男的化学反应

张爱玲笔下不肯大方夸美人，总是曲曲折折，半遮半掩。

她写敦凤，中年再嫁，圆脸双下巴，头发烫成和华盛顿一样的一个个小卷。受以瘦为美的现代审美观，我没法相信双下巴的女人能好看。但她又闲闲地提一笔：米先生挺满意她，认为娶了她是享艳福。

敢做美人计的王佳芝，在她笔下是六角脸，薄薄的嘴唇涂着亮汪汪的口红，六角脸听上去可不太美，比嫩牛五方还多一角。可她又说了，即便在麻将桌的强光照射下，王佳芝的脸依然无瑕，胸还大，能使人销魂蚀骨。那肯定是个美人了。

曼桢美不美？不知道，只觉得她性格挺温婉。曹七巧美不美？没人在意，读者只记得她嘴贱人泼，后来变疯了，忽略她做姑娘时也是个麻油店的西施。烟鹂面目姣好，性格恬淡，可张爱玲好像和她有仇，写到她的场景总带着尴尬，不发达的乳，在洗手间如厕，露出像白蚕一样的身体。下笔够刻薄。

所以当娇蕊出现，我觉得很惊艳。张爱玲穷尽了方式写她，每个侧面都自带光芒，像一颗切工为3ex的圆钻。一出场，她穿着宽松条纹的浴袍，震撼了振保的审美观，人们以为窄紧的衣服才能体现女性曲线美，谁料想，宽大的袍也有此功效，又因为欲说还休反而更刺激，使他一见面，就对她产生性幻想，一寸寸都是活的，写了两遍。

第二天，她穿着鲜湿热辣的绿缎袍，一走路，空气都被染绿了。振保心想，也只有她敢若无其事穿这种颜色。但这只是娇蕊的手段，她在引诱他。一个有心，一个有意，这原本是最艳俗，连婚外恋都称不上的露水情。谁料想，会对他们产生长达数十年的持续影响，不但那样爱过，悔过，甚至就连分开了，也落下痕迹，永不磨灭。

娇蕊太好了，人妻脸，少女心，什么都会，男人不爱她才是有病。振保在朋友圈有坐怀不乱的美名，这一点勾起她的好奇心。后来见了面，也不过如此，她自信可以拿下他。谁成想，振保怂了。振保当然要怂，他虽然找尽理由想睡娇蕊，但还是退缩了。他苦学生出身，什么都得靠自己。他不是富二代，娶不起娇蕊。他更不是娇蕊，没资格任性。

可是，门当户对是讲给外人听的，欲望掩饰不了。下雨天，他回家拿衣服，看到娇蕊对着他的大衣凝视，又点燃他用过的烟蒂。实在太会了。少女的深情也许是因为见识少，交际花的深情，简直致命一击。但凡还有点人心，肯定会被打动。振保崩溃了，他很感动，忘掉所有精明人应有的精明，把自己变成纯粹的男人。

他们的奸情里亦有真情，可这点真情够什么，够看几次电影上几次床，但不够为她搭上声誉。娇蕊铁了心要跟振保，振保死活不要，为此急得生病。在这场恋爱即将大白于天下时，振保逃跑，娇蕊慌在原地，向来都是人求她，哪能她求着人，人还不要？

美人是这世间的稀缺物，就该肆意妄为。美人想爱谁，就应该爱到。但是娇蕊栽了，栽在一个俗人的手下。她对病中的振保哭，说：我都改……你别怕……她是向他表白：你别担心我以后四处勾搭男人，为了你，我愿意改，我会做个好妻子，不让你难堪。可惜，俗人没给她机会。

多年以后，振保在事业上如鱼得水，他亲手打造的袖珍王国随身携带，娶了身世清白的烟鹂，挑不出任何不满。即便有不满，也不好对人说。他偶遇老去的娇蕊，她戴着金首饰，艳俗，带小孩看牙医，是居家女人常见的样子。振保哭了一脸，他到底是不是后悔？当年那么爱她，却放弃她，可如今，她是贤妻，等他回家一看，却发现自己选的烟鹂，正和小裁缝勾勾搭搭。什么叫造化弄人？我要是振保，当场崩溃一个给你看。

我很喜欢娇蕊，做人条理分明铿锵有力。年轻的时候横冲直撞，由着性子爱人。敢做敢当，为振保离婚是她，振保选择逃跑，她也不后悔，更不纠缠。长了教训之后，学会了认真爱，经营一个家。多年后遇见振保，无怨，无言，应对得当。

世有伯乐，然后有千里马。千里马常有，而伯乐不常有。世有娇蕊，然后有振保，振保乌泱乌泱一大片，最终都要明哲保身，娇蕊你痴狂给谁看？

这个世界，为勇敢者立传，可终究属于正常人。

振保就是正常人，任性需要筹码，他没有。

红玫瑰与白玫瑰，看似写娇蕊和烟鹂，其实振保才是绝对主角。全文有各种暗线、明线，正话反说，反话正说，但是核心未曾变过。振保对自己人生的设定，是在"正确"与"本能"之间摇摆。说摇摆也不确当，反正他最后都选了"正确"。

振保，穷人家的长子，如果不出意外，十四五由同乡介绍，去柜台学生意。十八或二十岁，经人介绍和乡下姑娘结婚。不久，生三五个孩子，一辈子埋头刨口粮。可他没有，单凭自己努力，爬出来，跳脱原有阶层。

当了那么些年苦学生，即便去巴黎一趟，想见识巴黎人有多坏，也不敢，怕被人骗了去。他的如今，不只是你眼睛看到的如今，还包括过于惨烈与黯淡的曾经。他走出来之后，对"正确"的执念，使他愿意提携弟妹，孝敬父母，做一个完美的寒门贵子，符合全天下母亲的梦。在你看来，这一切只道寻常，对他来说，是赤手空拳打来的天下，没有什么比它更珍贵。

振保是一个克己者，只是这克制并非本心，而是情势所迫。所以他会为玫瑰，这个直率坦荡，一览无余，对世间不经心，却唯独爱上他的姑娘着迷。可即便她从衣服里跳出来，主动献身，他也可以步调不乱地送她回家。因为，玫瑰他要不起，也不划算，他不需要这样除了爱情什么都不会的妻。

但是承认了吧，他内心就是喜欢这路女人，热烈，奔放，美，拿爱当饭吃。当他遇见娇蕊，瞬间起了很多念头。其中之一就是：惊诧。才甩开一个英国的玫瑰，怎么这玫瑰转眼就还魂做了人妻，比从前更有魅力。怎么办？怎么办！

而娇蕊可以任性，她从小就美，不缺人爱，家境也好，是富养的女孩。条件好又有自信，十几岁谈恋爱，什么都玩遍了，最后抓个老实人结婚，婚后依然四处勾搭。谈恋爱就是娇蕊的本领，她精通此技能，怎么舍得不用？

振保先看到她有多美，又看到她有多天真，再看到她多么有手段。即便你对振保是真爱，他怎么敢信？即便真信了，哪里敢想下一步？想下一步，是叫他身败名裂，在朋友圈落下"和朋友老婆有一腿"的骂名。往远了想，即便你们真在一起了，娇蕊如何舍得放弃勾搭男人？振保又如何敢安

心把你放在家？总想着后院会不会起火，事业怎么办？前途还要不要了？

娇蕊你从前是小公主，如今是王后，站在山顶往下掉一两步也无妨，权当体验人生百态。振保可是从底层苦哈哈爬上来的，他并不想回到过去忆苦思甜。富家小姐敢爱穷小子，那是皇帝他妈拾麦穗，图新鲜，穷小子若爱富家小姐，等着你的是数不尽的白眼和揣测。即便扛过了这些，你也需要与自己的自尊心做对，和富家女以后的后悔为敌，那滋味当真好过吗？

从前看振保辜负娇蕊，暗骂这男人太怂。看到他被一个裁缝戴绿帽子，又娶了无趣的白玫瑰，觉得真是报应啊报应。多年后他偶遇老去的娇蕊，自己哭了一脸，真是太快人心。可现在我也想为他哭一哭。

正确是太阳，有光，欲望是阴暗面，提不上台面，但永远在。振保你就是想太多、太鸡贼、太势利、太懦弱，所以你以为的牺牲，只是一个借口，并不值得。可我也知道，以你的尿性，即便重选一次也依然会放弃娇蕊。为什么？人是最趋利避害的物种，王娇蕊，你爱不起。你爱的只能是"可控"，娇蕊是小野马。

振保缺的不是女人，也不是爱情。女人可以花钱买，爱情他有过，而且是自己主动掐断的，更悲情也更美好。他缺的是来自社会和他人的认可，他骨子里穷怕了只是一面，另一面是怕不被尊重。为了面子，里子可以不要，为了名声，娇蕊可以不要，为了安慰自己，老婆可以不要，为了做个好人，连快乐也可以不要。振保对自己太狠了，也太惨了。

他选择了自己认为更重要的，放弃了娇蕊，他为自己的选择伤心，那伤心也是真诚的伤心，可这就是命。性格即命运，你无法逃离你的出身、欲望、执念和局限。

命运这道思考题，对你我皆公平。

薇龙的爱情,是一场笑饮砒霜

张爱玲在写《小团圆》时说过,这是一个热情故事,我想表达出爱情的万转千回,完全幻灭了之后也还有点什么东西在。

热情这俩字用得好。爱情这个词偏美好,而热情更中立。它怎样解释都可以,由你赞叹或笑骂。热情包含非理性,甚至自寻死路,明知山有虎也想去摸摸老虎须。她知道危险,但她控制不住自己的手。比如薇龙对乔琪。

薇龙和流苏一样,都是赌徒。只是流苏知道自己没有回头路,故而姿态更迫切,生存压力大于情感需求,所以她可以豁出去,能结婚就是赢了。而薇龙不是,她是有情感需求的,为爱堕落,多么惊悚的事,然而它自有逻辑。

薇龙不想离开香港,她打的都是小算盘。只差一学期就中学毕业了,如果回上海去,可惜了学业,如果不回去,食宿费学费又是一笔不小的开销,她父母承担起来颇为吃力,所以她想到了姑妈——梁太太。

但她向姑妈求助也是有顾虑的。第一层,姑妈当年叛出家门,和她爸闹得很僵,她来开口不合适。第二层,姑妈在外面风评很差,搞不好会连累自己的名声。但薇龙毕竟天真,她觉得那些差评不过是源于旁人因嫉妒而诋毁。

只等她亲眼目睹了梁太太躲在公馆里做太后,才明白传言是真的。梁太太当初做有钱人的姨太太,是拿身体换钱。她心里有个洞,以为自己的牺牲总得有回报。一心盼着老头死后就可以用一生卖身钱过一把太后瘾。爱怎么骄奢淫逸,想交多少男朋友,随便。

薇龙看清楚了,但是,她犹豫了不到一秒,还是愿意赌一把。她劝自己说,我行得正,她又是长辈,未必敢怎么着。她想多了,梁太太这种纯物质主义者,在她眼里,一切都可以用钱买。她投资薇龙,目的很单纯,她年轻、长得美、好摆弄,把她捧出来,可以替自己吸引新男友,也可以把她送给老

男人赚钱。一石二鸟。

可怜的薇龙,她就像《西游记》的黄狮精,老实本分过日子,不坑蒙拐骗,不杀人越货,只可惜,就像黄狮精遇见孙行者就被满门杀尽一样,薇龙遇见梁太太,被设定成高级妓女,又爱上乔琪,便在这条路上越陷越深。

乔琪当然是个渣,但这类男人自有他的魅力。金燕西和女朋友们的交往不也如此,各个都很甜,说情话时自己也信以为真。乔琪对薇龙,就像对任何一个女人。而薇龙对乔琪,却为他自行脑补出一本长篇爱情巨著。

薇龙住进梁公馆后,用了三个月当衣裳架子,替梁太太物色了七八个情人,她明白这是交易,作为一个打工者,必须完成老板要求的 KPI。她第一次动心的人,是教会里的男生。那男生被梁太太夺走了,她有点失落,想报复,正巧遇见乔琪。乔琪是第一个让梁太太失败的人,凭这一点,薇龙也高看他几分。

薇龙最初接近乔琪,是有几分报复梁太太的意思。知道他身世之后,又产生了别的情愫。乔琪他老子是个有钱人,妻妾成群,儿子就有二三十个。他母亲是澳门赌场里身份低微的女人,嫁过来不久就失宠。要钱没钱,要地位没地位,又偏偏生在大家庭,带累他受过多少委屈,挨过多少轻视,可以合理参考一下贾环在荣国府的遭遇。这种家庭氛围,实在太适合产生变态了,乔琪果然就是。

他身上有一些很矛盾的东西。一边说尽情话,一边不动情,一边拼了命地撩,一边承认自己不是个东西。薇龙也像一般俗人一样,总觉得一个人说自己渣,那就应该不算太渣。她想,他出生在那样的家庭,所以才性格古怪,他缺爱,我给他爱。他缺钱也没关系,反正他老子关系多,随便找个饭碗也饿不死。

你瞧出其中的荒谬之处了吗?薇龙自己尚且身陷囹圄,却莫名其妙同情起别人来了。这是什么思路?这就是传说中的圣母啊。圣母特别容易喜欢浪子,在她们眼里,浪子的一言一行都惹人可怜。他吃喝嫖赌抽,但他是个好男孩,而且只有她一个人知道。

在她眼里,乔琪是需要被拯救的,而对乔琪来说,并没有觉得自己有任何问题,他只需要快乐,他不要爱情,也不需要家。他喜欢薇龙,是对女人的喜欢,不是因为她是她。

狭路相逢，无心者胜。薇龙需要为热情付出代价，乔琪趁月色爬进她的楼，一夜欢好。她尚沉浸在喜悦中，却猛然发现，乔琪与她的心腹丫鬟一并出现。这太讽刺了，罗密欧也是爬房间与朱丽叶约会，可没一转眼就去钻丫鬟的床。

薇龙崩溃了。精神、身体全线崩溃。她被自己骗了，乔琪从来没骗过她，乔琪自己说了，我就是个坏人，我不想结婚。是她自己偏要爱他的，关他什么事？她心如死灰，醒来后暴打丫鬟。事情闹到这一步，薇龙进退两难。

薇龙想回上海，躲回自己的家，那个家有点穷，但那个家是熟悉的、安全的。看着病中的薇龙，我真是心酸。人在受委屈时，第一个想到的就是回家，流苏受委屈了会去找她妈，晴雯临死前叫了一晚上的娘。她们遭遇命运暴击，想躲进娘的怀抱。可是，这世上没有娘。一切只能靠自己，撑得过去，就过去了。撑不过去，就死了。哪有什么救世主。

繁华这种事，你没见过也就罢了，既然见过，亲历过，再回去荆钗布衣就很难。薇龙回不去了，以她的家境，嫁不到有钱人，让她单纯为钱嫁，她又还在意感情。这个傻姑娘，再一次踏进火坑。

在梁太太的周旋下，乔琪愿意与薇龙结婚。那几句话太平淡了，故而显得非常可信。"你就是想要钱，让薇龙出去赚，七八年后，她不能赚钱养家了，你拿个错，抓她个通奸，分分钟离婚。"这是梁太太和乔琪的打算。

而薇龙怎么想的呢，她认命了。她不到二十岁的大好年华，帮梁太太搞情人，外出应酬老男人以便给丈夫赚钱。这个家，亲人不是亲人，丈夫不是丈夫，连表面的温情脉脉都没有，有的只是明晃晃的一个愿打，一个愿挨。

七八年后薇龙该怎么办？她会不会恨乔琪，会不会变成第二个梁太太，会不会变怨妇，会不会后悔当初那该死的热情？我们不知道了，这事无法细思量。只是我们知道一件事，此刻的薇龙，爱着此刻的乔琪，她愿意飞蛾扑火，含笑饮砒霜。

流苏到底是缺爱还是缺钱

　　什么叫穷途末路,背水一战,白流苏遇见范柳原,就是这种情况。白流苏不爱范柳原,她只是为了找饭票,可我能体谅她的私心。她一个又穷又美又没文化的女人,还能怎样?给人当填房,做几个孩子的继母就更高贵吗?给已经离婚七八年的前夫守寡,换一口饭吃就更合乎规则吗?给范柳原做外室,不愁衣食,又有一些感情基础,是退而求其次的欢乐,哪怕没完成目标,也是实打实的欢乐。

　　因为她之前实在太惨了。出身遗老家庭,祖上也阔过。可到了她这里,只有一个高不成低不就的淑女身份。当年她为什么离婚?从和哥嫂的对话中,也能拼凑:前夫拈花惹草,姨太太就有两个,没名没分的有多少就不清楚了。流苏被打得可怜,投奔娘家,母亲哥哥收留她,顺利离婚。分得的财产,被娘家人连哄带骗花得差不多了,她就成了没用的废物。

　　流苏听到前夫死了,特别淡定,可见当初真是伤透了心。但是,白公馆的人怎么打算的呢?他们想得特别周到:你回去给前夫守寡,过继一个他的侄子,娘俩哪怕守祠堂也饿不死。在他们看来,流苏以28岁高龄,放弃男欢女爱,形如枯槁心如死灰地过一辈子,才是最佳选择。头一次见到把人推火坑说得如此婉转。

　　可流苏反抗了,她一开口就切中要害:把我钱花光了,就想赶我走?他们说:花你钱怎么了?养你很贵的。要不是花钱养你,我们也不至于穷成这样,你就是个扫把星。

　　我脑补了一下,要是有人这样说我,我估计会提刀砍人。流苏没我有气性,她还是想好好活,只是她不想像他们设定的那样活。

　　对范柳原而言,惊鸿一瞥,心动了无痕,愿意为流苏费点心思,勾搭来做情妇。可对流苏而言,这是一条不归路。她是奔着结婚去的,如果能拿

下他，不但出一口恶气，一雪前耻，还终身有靠。可如果不能，名声也完蛋，连给人做填房的资格都没了。

这是一场豪赌。而据我所知，越想翻本的赌徒，越会输得底朝天，因为他会杀红眼，忘掉理智，姿态迫切。

第一次到香港的流苏，唯一的目的就是搞定范柳原，她恨不能立刻脱旗袍睡了他，好一锤定音。可事情出乎她意料，范柳原似乎对她产生了些许爱情，但这爱情又不足以使他放下心计。他带流苏吃饭看电影压马路，和她说尽情话，撩完了就闪，根本没想结婚。

这两个人是错位的啊，流苏想结婚，范柳原想谈恋爱。她把他当成后半生饭票去爱，他把她当成想象去爱。天啊！他们爱上的，仅仅是对方的吉祥物。

范柳原说，生、死、离别，都是大事，不由我们支配的……可我们偏要说：我永远和你在一起，我们一生一世都别分开，好像我们自己做得了主似的。我相信说这话的范柳原，是真的在伤感，他知道流苏图他什么，可他爱上流苏了，他希望得到她全部的身与心。

流苏是个实诚人，并没有顺着他说"好的，我爱你，我怎么会不爱你，傻瓜别乱想了"。而是调动所有的知识储备和理解力，努力回应他：你这样的人都做不了主，我就该去死了，你不想结婚就直说。

这相当于什么，宝玉说：这位妹妹我见过的。黛玉说：啊？吹吧你就。相当于苏轼说：日啖荔枝三百颗，不辞长作岭南人。朝云说：明明是被贬官的好伐。话是不是真话？是。煞风景不煞？煞！

这是一场对赌协议，流苏赌的是范柳原因为对自己有几分真心所以能结婚，范柳原赌的是流苏可不可以忘掉我的钱而只爱我。然而，他们都输了。

范柳原在人前对流苏亲密，一副我俩已勾搭成奸的样子，他是要制造舆论，使她进退两难。流苏看穿他的心思，果断退回上海。但是这回，她只能屈服了，扒掉她最后一丝幻想的不是别人，而是她的家庭。

在家人眼里，她是一个想给男人当上，但是没能成功，反而上了男人当的贱妇。骂她都嫌脏。一个秋天，流苏老了两岁，她怕老，比怕不能结婚更怕。因为她唯一的资本，就是还没有老去的脸。流苏没读过书，但她并不

傻。范柳原好歹有几分真心，而自己的家就像一个徐徐跳动的坟。

第二次来到香港，流苏知道自己输了。范柳原要回英国，明确表示，不会带流苏回去。这是告诉她，你只是一个外室，请认清自己的位置。可对此，流苏也是满意的啊。她终于住进了自己的房子，可以任意打开每一盏灯，甚至给蒲公英黄的墙上印一只绿手印。多么痛快！

许多年前，她曾与人结婚，以为有了自己的家，丈夫却拈花惹草，对她大打出手，直至离婚。后来的七八年，虽然跟着母亲哥哥住，但没有体验过家庭的快乐。一个饿久了的人，白粥于她，就是人间美味。不要笑她贫薄，人生而有伤，她的泪点你不懂。

事情到了这一步，也算各取所需，可是香港发生战争了。对张爱玲来说，这场战争是正走在街上，遭遇空袭，差点被炸死了也没人可告诉。对萧红来说，这场战争是比往常更难求医，使她的病被延误，最终死在他乡。对流苏来说，这场战争却帮她赢得了范柳原。

去而复返的范柳原，带着流苏逃难。两个人又来到那堵墙边，似乎从前说的话应验了。"有一天，我们的文明整个都毁掉了，什么都完了——烧完了，炸完了，坍完了，也许还剩下这堵墙。如果那时候我们在这堵墙下相遇，也许你会对我有一点真心，也许我会对你有一点真心。"

墙没坍，他们也终于有了一些真心。劫后重生，很容易恍然如梦。把私心忘掉，才能还原成一个男人，一个女人，和他们各自的、不多的、却一直都存在的，情感需求。

香港沦陷了，那一天，战火烧掉张爱玲的成绩单，她也不用考试了。过后，她回到上海。开始写小说，《倾城之恋》是虚构的故事。可这故事也有许多真实的影子，把绿色穿得好看，擅长低头，又很美的离婚少妇白流苏，怎么看都有几分黄逸梵（张爱玲母亲）的影子。

即便那么年轻，还没尝过爱情的苦。张爱玲也已发现，所谓爱情，就是一场交换。所谓婚姻，是天时地利的成全。输与赢，你以为你能做主，其实你只能做梦。

我喜欢《倾城之恋》的结局，嫁给范柳原的白流苏算是胜了，有共患难这一段，他们做十年八年恩爱夫妻不成问题。他们不再谈情说爱，范柳原也不会放弃拈花惹草。可流苏想要的钱、房子、合法的丈夫、其他女人的羡

慕忌妒恨，她全都有了。

你看，钱就是这么重要，脸也很重要。没有一张好看的脸，流苏逆袭不了，只能又穷又丑又受气地苟活人间。这世界，对中年女人的恶意从来不减，但对美妇除外。时机也很重要，没有早一点，没有晚一点，第一颗炸弹正好落在那里，才能给他们制造一点患难情。

遭遇都在逻辑外。

你看看王佳芝,就知道老男人有毒

《色戒》只有一万多字,但看着很紧张,有点喘不过气。所有的计谋、恐怖,都埋在淡淡的字句之下,所以才有想象力发挥的余地。

电影版李安给出一个解释:王佳芝在最后关头,放走易先生,与性有关。这一点在小说里非常隐晦,只有两处稍微提及。一次是说"和老易在一起的两次像洗热水澡",一次是"总在提心吊胆,哪里问过自己的感受"。如果两次,就能打动一个原本是敌人的女人,那易先生的性能力够得上彪炳史册。

只是,我不认为两场性爱和一只六克拉的粉钻就是全部原因。因为这个美人局设得随性、处处尴尬,并没有坚实的基础。

王佳芝与邝裕民他们一起演爱国话剧,就是真的爱国吗?还是学生闲得慌,用爱国表演来彰显自己爱国?这是疑问一。

要刺杀易先生,是真的恨汉奸吗,还是心血来潮,眼前正好有个机会?这是疑问二。

王佳芝被选中,唯一的原因是她长得漂亮,够做女主角,她内心是不是愿意?还是能者居之的当仁不让,还是不好意思拒绝别人的无奈,还是可以做女主角的虚荣心?这是疑问三。

这三个疑问,都有无数种可能,而他们在什么都不确定的情况下,选了一条最确定的路去执行。这也过于勉强了。

尤其王佳芝,她对邝裕民有点小情愫,她和他演话剧,又愿意加入美人局,未必没有想接近他讨好他的意思。但随着她勾搭到易先生,就出现了尴尬事,她以少妇身份接近,又没有性经验,会穿帮的。这时需要一个人来配合她,做爱也成了任务之一。而邝裕民他们推选的人是梁润生,因为他嫖过,有经验。

这件事太恶心了。王佳芝应该没想过当女主角要付出这么多吧？一步踏出，没有回头路。不但对邝裕民的小火苗熄灭，还得和自己讨厌的梁润生破处。但她的牺牲是没用的，易先生突然回上海，美人计失败，她白牺牲了。

　　王佳芝疏远了那群人，也隐约地恨他们。这是无知少女，不知天高地厚，被人引诱后的正常反应。

　　如果之前的美人计更似一场游戏，回到上海后，重新开局的美人计就是一场自以为不是游戏的游戏。邝裕民加入组织，有组织做后盾，打电话有暗号，又有人来配合，王佳芝以为一切是成熟的。

　　她要坚持完成美人计到底为什么？做事不能半途而废？还是之前的牺牲得有个结果？我倾向第二种。

　　王佳芝又长了两岁，可是心理素质和智商并没有长。她周旋于易先生与易太太之间，又要让易太太不起疑心，又要和易先生躲过人偷情，还要和邝裕民他们传递消息。她晚上得靠安眠药才能睡觉，这种压力可想而知。

　　书里说，她现在是安心的，因为一切都有了一个目的。可这话只是自欺欺人，她还是会在意麻将桌上别的太太都有钻戒，她只有玉戒指。也会介意不要催促易先生，免得被他小觑。他要送她钻戒，她引他来到布置好的现场，却也为那家店的寒酸感到气短。

　　有太多事分散她的注意力，她只有许多小情绪，而无判断力。在店里挑钻石时，气氛温柔，王佳芝被蛊惑，她想"这个男人是爱我的"，说了句"快走"。这是她唯一一次做出发自内心的判断，并且果断执行，只一次，就送了命。

　　书里说王佳芝很美，十二三岁就有人表白，她没有恋爱过。在大学里喜欢过邝裕民，后来对他失望，第一个和她有肉体关系的，是她很恶心的梁润生，这样算下来，易先生某种意义来说，是她的第一个男朋友。

　　他是危险的、强大的、邪恶的，而这个看似不可征服的人，却对她产生温情，愿意讨好她，愿意给她买钻戒，如果性能力真的不错，这个没头脑的傻姑娘爱上他，是多么顺理成章。

　　王佳芝做的是刀口舔血的活，内心却天真幼稚。她放走他之后，根本没想过后果有多严重，甚至心存侥幸，认为总不至于就杀了我吧。可是，至

于。老狐狸之所以是老狐狸，就因为他知道如何规避风险，手起刀落，无毒不丈夫。

易先生一边得意被王佳芝爱上，一边伤感她才是唯一的红颜知己，一边又果断处决了她和她的同党。这就是老男人的爱。爱你就给你买钻戒，你想伤我，我先下手为强。小说最后写太太们七嘴八舌闹着请吃饭，易先生一个人默默回房。他在伤感，他在惋惜，可他并不后悔。这就是老男人的毒。

他们毒在知道姑娘们要什么，可以投其所好，一个有耐心，有社会地位，又有钱的老男人，只要他不那么高调直白啥实话都往外说，真是可以睡到漂亮姑娘的，甚至还能得到美人心。他们能给你的，是对待宠物的情。

那情，还是别要了，命和尊严，都很重要，你一个也不要丢。

曼桢的绝望

张爱玲写小说向来狠辣，
白流苏纵有各种不得已，
被兄嫂骗财，母亲也并不疼爱，
就算低头求生存也能理解。
可张爱玲还是要借范柳原的口讽刺，
说她表演爱情，以为结婚就是长期卖淫。
曹七巧纵然值得同情，
被兄嫂卖与瘫痪官二代。
她对男人欲求不满，
对心里爱慕的人又不敢接近，
半生换得一座黄金屋。
对儿子畸形控制，把儿媳当情敌，
对女儿的恋爱各种破坏，
变态得真切又惊悚。
振保找一百个理由说服自己，
也掩盖不了他是个真懦夫。
娇蕊就算爱错人，被渣男撒半道，
也只是几分报应不爽。
她以前怎么叫别人吃苦头，
自己就怎么吃别人给的苦头。

而世钧和曼桢有什么了不起的错？
世钧不是个很聪明的人，

但他上进,自食其力,
曼桢更不用说了,对家庭有担当,
照顾母亲奶奶几个弟弟,做几份工,
在工厂打工那段他们俩都穷,
但那是他们一生中最快乐的时候了,
因为有希望,生活被自己掌握,
不像后来,人世浮动,人若浮萍。
他们的爱情在我看来非常动人,
就像你,我,他,曾经傻呵呵,
单纯地,没有目的地,满心欢喜地,
旁若无人地,随心所欲地爱一个人。
那人美不美,有没有出息,
赚钱多不多,统统没有关系。
因为我爱他,他就是我的天与地,
这份美好,在张爱玲笔下独此一份。
他们人笨,恋爱也谈得笨,全篇无金句。
就是这份家常,经常使我不寒而栗,
有一种不敢读,不忍读的感觉,
看着就会大恸,一口气长久不能平息。

悲剧是什么?
是把美的东西撕碎给人看。
世钧眼里完美的曼桢,
被自己信任并且怜惜的亲姐姐、亲妈,
合伙送给酒色之徒无能无耻的祝鸿才。
一心为家人考虑的曼桢,被家人做圈套,
被强奸,监禁,最终生下仇人之子,
月子里逃开,一个人在社会上活得卑微,
最终难敌母姓回到仇人身边,只为抚养孩子。

曼桢眼里完美的世钧，
娶了自己不爱，甚至一直讨厌的女人，
变成自己一直瞧不上的那种人，
过上自己一直想逃开的生活。
一生规矩，不花心，爱护子女，忍受妻子，
被妻子认为天性冷漠。
可我们都知道他如何百转千回地爱过曼桢，
如何因为寻找曼桢而疼到崩溃。
翠芝眼里完美的书惠，
她初见他，就有了少女心事。
再见，为他退婚，
书惠未必不爱翠芝，
但他并没有自信许她一个未来。
他知道她对自己的感情，
他在她婚礼上借酒长握她手，
但终究说不出那句"你跟我走"。
而在多年之后，书惠否定翠芝对自己的感情，
认为那不过是富家小姐对得不到的一种贪念。

多年后曼桢与世钧相遇，诉别来种种，
曼桢说：世钧，我们回不去了。
那一刻，我的心也跟着痛起来。
一场故事，走到没路可走。
知道他们过去的我们，却还是不甘心。

时光无法流转，
爱情难以追回，
世间有许多辛酸只能自己承受。
小黑瓶肌底液，
可以与你共担岁月，
使皮肤重回拥有爱情那年你光泽的脸。

宁愿天天下雨，以为你是因为下雨不来

"雨声潺潺，像住在溪边。
宁愿天天下雨，以为你是因为下雨不来"。
这句话写在张爱玲快三十岁，
所以不可能是写给胡兰成。
她与胡写婚书是一九四四年，二十四岁，
一九四五年抗战胜利，
文化汉奸胡兰成开启逃亡模式。
在此之前，他在武汉办报，
勾搭十六七岁的小护士周训德，
逃亡期间躲在日本友人家里，
还抽空睡了人家老婆。
去温州逃命，又与房东范秀美暧昧，
在张爱玲面前不避讳提及她们。

张爱玲虽然表面淡淡的，
但这绝不是她大度，
也不是胡兰成认为的，
"有女人爱我，她要高兴。"
而是她从小受西方教育，
又受妈妈和姑姑影响颇深，
不好意思对别人隐私表现好奇，
也因为她爱胡兰成很深，
和他花心相比，更受不了分手，

所以才如此隐忍,但这不代表她不痛苦。
一想到他逃亡的苦,兀自寝食不安,
再想到他那些女人,更是心念俱灰。

因为她与胡兰成的关系,
张爱玲在战后日子非常难过,
没有刊物敢发表她的小说,
从前受她恩惠的人也借机调戏,
"汉奸妻,人人可戏。"
那一年非常难过,
痛苦就像手表躺在枕边,
不管睡去还是醒来都不曾离去,
这种情况下她遇见桑弧。
初次相遇是在友人家里,
他过来和她说话,姿态过于开放,
张爱玲立刻敛容自闭,
他意识到了,立刻调整为端肃。
他们合作电影《太太万岁》,
张爱玲编剧,桑弧导演。
他们恋爱了,地下恋。

那么胡兰成咋办?
张爱玲卖掉两个剧本,
把稿费寄给胡兰成了。
这件事被许多人拿来证明张有情有义,
其实这里面有个小误会,
从前他俩在一起时,
张爱玲说她花母亲的钱是要还的,
胡兰成听了也没说啥,给她拿了许多钱。
她把这些钱换成金条,

战后交通一恢复她母亲就要回国，
所以即便胡兰成逃亡需要钱，她也没给一分。
后来她妈没要这个钱，
她就把金条给了胡兰成的侄女，
这也是我非常欣赏张爱玲的一点。
有感情时，花你钱是情调，
没有感情了，钱统统还给你，
还要给你分手费，姿态不要太美。

对于她与桑弧的恋情，
张爱玲的描述是"像是找回初恋"。
两个人找僻静的小馆子吃饭，
一起看电影，午夜归来，
坐在楼梯间像"两小"。
她给他讲自己和母亲的龃龉，
桑弧说"我当然相信你是对的。"
他也听过她与胡兰成的事，
问她"你到底是好人还是坏人？"
他们俩最初互相欣赏才华，
相处得久了发现傻傻的也很有趣，
可惜这段恋情还是走到终结，
张爱玲与当时的氛围格格不入。
人家开会穿中山装，
她挑了一件最素的旗袍也还是奇怪，
她与胡兰成的关系，
更是一个绕不开的黑点。
桑弧选了另一个年轻女演员，
这是他不够勇敢，也不够爱，
只是感情的事终究也难分对错。

张爱玲的伤心却是真的,
他不来看她,她坐在躺椅上眼泪直流。
约会前用冰敷脸使毛孔变细,
看完电影出来发现他脸色微变,
拿出镜子一看,
才知道粉底化了,沁出油来。
即便有才华如张爱玲,
也会遗憾自己不够美,
如果能回到当年,
我会送她羽毛粉底。
世事流转,人心浮动,
爱情忽而来,却又走。
这些都是没办法的事,
但妆容持久不落败却有解决方案,
羽毛粉底,油皮亲妈。

《金粉世家》

冷清秋的人格高度，比金燕西高出三千丈

首先，本篇写冷清秋，以《金粉世家》小说为准。

其次，友情提醒，虽然我没看过剧，但根据了解到的只言片语，得知剧与书相差很大。唯美派可翻页，不然你可能会伤心，而我对此决不负责。

言归正传。

《金粉世家》开篇，作者写他偶遇中年冷清秋，她带着儿子，和韩观久夫妇过活，大约母亲已经过世，经济甚为窘迫，平日里教几个小孩，为了度年关，只得抛头露面，在大街上卖对联。但是，虽然都是一个穷字，穷了的冷清秋也与旁人不同。她虽寒素，却不失清高。一幅字连写带拟对，官价一元，作者悯她清苦，大方给了五元。她再三推辞，一看辞不掉，大过年的，又遣儿子送了一本没有残破的古书来。

这种不占人分毫便宜的行为，实在令人敬重。作者敬她人品，和朋友举荐她去大户人家做家庭教师。她一听对方姓名，立刻婉言拒绝。随后，得知形迹有可能败露，赶紧搬家了。这个开篇非常好，是旧小说常有的笔法。像大观园门前那座假山，半遮半掩，欲说还休，才使后续那一年荡气回肠，而有余味。

那么，如何评价冷清秋？还真不好一言以蔽之，得细细道来。

夏天午后掉一个雷，有人就得遭殃殒命。春天的西直门外，清秋与女友结伴踏青，却陡然遇见金燕西，被改了一生命运。这时清秋只有十六七岁，家境不算赤贫，但也绝不富裕。能让她上学，冷太太已经尽力了，在衣食方面，难免潦草一些。

突然，搬来了一个阔邻居，还是总理的七公子，做的又是结诗社这样的雅事。他少年裘马，待人和气，清秋即便对他不敢有想法，但隐约的好感总是会有的。他说自己是新搬来的，给冷家送礼物。清秋的舅舅一看，难得

能巴结到总理家,要了亲命似的往上扑。

燕西和舅舅搭上话之后,又送酒席,冷太太内心是崩溃的,来而不往非礼也,但她家也实在没啥好东西可回赠,就拿了清秋自己绣的湘绣回礼。燕西一看,哎呀有戏。更是没完没了地送礼,而且像及时雨,每回都送得恰到好处。

清秋发愁参加同学婚礼没有新衣服穿,他就送来成堆的好料子。衣服有了,没有鞋能搭,他就送来鞋票。有了衣服和鞋,清秋又羡慕别人有珍珠项链,他立刻斥巨资买了一串珍珠送给她。家里有事需要用钱,燕西一言不发就给了500块。一个陌生人,又不是慈善家,这么流水似的送东西送钱,冷太太是什么反应?冷清秋又是什么反应?

她们多次、充分地表达了不好意思。然后呢?没了。就是说,她们嘴上说着不好意思,实际上礼物拿在手里一个也不肯丢。冷清秋不傻,她妈更不傻,金燕西是什么心思,她们逐渐了然。

前期准备工作做好了,燕西一看,冷家母女对自己已毫无招架之力,然后借着他姐的名义,约清秋外出看电影,并向她表白。基本搞定。

结论:冷清秋是被金燕西用钱追到的。

但是不好意思,我不是为清秋辩白,她,作为一个没见过世面,又喜欢漂亮衣服的普通少女,对物质抵抗力低一些,完全可以理解。况且,燕西有心接近她,做足了功课,知道她喜欢古文,给她写的信,就改编了两首古文。即便他是真纨绔,也是诚意满满的纨绔。

你摸着胸口想一想,假如是你,一个贵公子,处处投你所好,眼见着也没啥大毛病,没准长得还像陈坤。你有什么理由叉着腰对他说:拿走你的臭钱,老娘不需要?!我们不能歧视穷人,但也没必要瞧不起有钱人对不对?也许清秋也是被我这套逻辑说服的。

第二个阶段,是清秋嫁入金家。这一段,处处透着尴尬,阴差阳错,以及憋屈。

首先,燕西和清秋,西山一夜,张恨水连一句话都不交代,但是清秋怀孕了。她等得及,肚子等不及。燕西此时还算有担当,立刻召集智囊团,为婚事奔走。他姐道之见过清秋,对她非常欣赏,也愿意为他们的事出力。她先找金太太,没谈成,又拿清秋写的诗给总理看。金铨学贯中西,对小楷

写得好，又能写诗的女孩有天然好感，默许了婚事。

但是，清秋尚未进门，就埋下了敌人。头一个就是三少奶奶玉芬，她是白秀珠的铁杆闺蜜，眼见着自己表妹的恋人要娶别人了，这个别人就算是只真白兔，在她眼里也能变成白狐狸。有这层梁子，自然处处看她不顺眼。

道之按照娶前几个少奶奶的规格给清秋置办首饰衣料，各位少奶奶心里都很不乐意。不过这也是人之常情，她们都是做官人家的女儿，是有嫁妆的。清秋拿不出嫁妆，却享有同等聘礼，事关利益，又有谁能一笑了之。

拜堂之后，清秋为了尽孝，平时和金太太一同吃饭，并且在她面前很替燕西遮掩，在玉芬眼里，这是清秋讨好婆婆。在大嫂佩芳眼里，自己和凤举正闹离婚，清秋却在那边秀恩爱，心里也很不忿。

清秋什么都没做，就得罪了一圈人。她虽然意识到大户人家媳妇难做，但起初也是怀着十二分向好的心思。只是，无心人做无心事，被有心人看见了，当成有心去说，传来传去，仿佛这位新少奶奶心眼满天飞。

但是，别人的诋毁最多是烦恼，燕西的指责和毫不体贴才够得上伤心。玉芬在燕西面前诋毁清秋，把自己的想象当事实，编排得有鼻子有眼。按说有人说妻子坏话，你要么两边遮掩，要么袒护老婆。可燕西怎么做的呢？他毫不犹豫地选择相信玉芬，回房就挤兑了清秋一番，看到她哭了，他不觉得心疼，而是觉得烦，离家出走一整天。

即便和清秋热恋时，燕西也没有放弃和各路女朋友来往，也没有放弃捧戏子。甚至婚礼当天，他遇见社交场上的女友，第一感受是可惜，觉得以后不能痛快交女朋友了。他带清秋出去，遇见白秀珠，也深感尴尬，待白秀珠向他略微示好，两个人又打得火热。他从来没考虑过清秋的感受，更没有为她考虑的主观意图。

他娶冷清秋，第一，因为她娴静，好摆弄，不敢像大嫂干涉大哥一样干涉他。第二，因为她不会乱花钱，有旧道德，不是社交场上的女子，心思单纯。第三，因为她确实长得美，色相诱惑。

这些与爱情无关，是对宠物的感情。只要你听话，我就爱你。只要你给我找麻烦，我就讨厌你。金燕西的心智，从来没成熟过，他是一个冻腿子猫，哪里热闹哪里钻，他没有一分钟懂过或欣赏过清秋的精神世界。

那么清秋对此是什么反应呢？她选择——忍。燕西在自己书房接待

戏子,清秋无意撞到,她肯给他留体面,不主动问责。燕西却反过来大骂了她一顿,说:凭你,也跑来监视我?清秋解释:是我母亲想看看你的书房。燕西说:哦,还叫着你妈一起监视?

类似的事,不胜枚举。此时清秋一定是很伤心的,她伤心自己以为遇到真爱,实则看错了人。她以为委曲求全可以换回感情,可对燕西来说,新鲜感才最销魂。女子遭遇变心,最初很少有人能果断分开,而是像清秋这样陷入真实的痛苦,和虚妄的企盼中,间或用回忆麻醉自己。可是,痛是切实的痛,痛得厉害了,梦迟早会醒。

是金铨的突然过世,加速了清秋的梦醒时间,我称之为清秋的觉醒期。

从前,金家四兄弟,躲在父亲的权位下,外出有人捧着,在家有人服侍,不愁吃穿,不计将来,勾搭交际花,结交戏子。他们养了一身花钱如流水的本领,却没时间想过如何进益。父亲过世,靠山倒了,这一窝寄生虫开始自乱阵脚。

他们闹分家,因为分家之后,钱就是自己的了,可以随意挥霍。他们以为父亲会留下金山供他们继承,可到手的现金,只有五万块。燕西开始发愁了,但他的愁转瞬即逝,花钱的快乐足以抵消此愁。

拿到钱之后,清秋在做规划,如何用这些钱过小日子。燕西看到了,大骂她:你这是瞧不起我吗,认为我没能力赚钱吗?冷秋软话回:你不高兴我做规划,我不做就是了,如今我还是我,不知怎么了,处处惹你不高兴。可怜的清秋,她哪里知道,一个纨绔子弟的爱情,比北京的秋天还要短。

父亲过世不久,燕西尚在热孝中,他不顾家庭变故,不管母亲烦忧,不理清秋即将临盆。每日每夜在外面玩,捧戏子,流水似的送衣服、首饰、鞋、头面。和当初追冷清秋的手法如出一辙。只是当初清秋要脸,但白莲花白玉花们可摆明了猛宰冤大头。

与此同时,金家没落,白秀珠的哥哥借着军阀势力崛起了。白秀珠为了出一口气,故意引诱燕西,说要带他一起出国。燕西相信了,天天奉承着白秀珠,各种看脸色。白秀珠问他:你和我走,别人不会阻拦吗?他回:我能说服我母亲。她:那别人呢?他回:别人不用管。

好一个不用管,清秋和即将出世的孩子,根本就不在他心里了。清秋生孩子,他在外面约会。清秋生孩子之后病了,他在外面玩。清秋拜托小

姑子梅丽找他回家,好歹在自己母亲面前敷衍一番,他回来了十分钟又出去了。这个人,此刻还有一点心肝可言吗?

清秋生着病,他偷拿她的首饰去送戏子。清秋阻拦,他冷笑着回:这屋子有什么东西是你的?你也配管我的事?一再拿话讽刺挤兑,哪里还有半分情义可讲?

你以为无耻到这种地步就算完了吗?不!还有更无耻的。清秋带孩子住到小楼,盖娘家的被子,穿自己从娘家带来的衣服,每天只要一个素菜一碗汤。走到这一步,她是后悔惨了。但她也能冷静看待发生的所有事,"我这颗心,是被金钱收买的。""一个女人,一旦做了有钱人家的妻妾,就已经尊严殆尽"。她觉悟了,也下定决心要离开金燕西。

家里发生火灾,清秋携子离去,燕西完全没有愧疚,他说,又不是我逼她走的,她死了与我何干,只是可惜了一个儿子,不过我还年轻,儿子也不算什么。至此,金燕西先生,人渣中的极品,想必已经无异议了吧。

我有时候在微博上提到《金粉世家》,好多剧迷就来留言,燕西如何痴情,冷清秋也有不对,我看了总抑制不住想说,如果你看过书,就知道,这是一个彻头彻尾的渣男。他也有一些优点,比如:对仆人(年轻女仆)很好,对朋友很仗义,对喜欢的女性很大方。其他真就没了。就凭这几点,他哪里配当一个男人?

至于冷清秋,她要丰富许多。初期,小家子气,没见过世面,被好东西诱惑,以为遇见真爱。中期,在大家庭做小媳妇,委曲求全,不敢过问丈夫的事,只想平安度日。后期,发现锦衣玉食的牢笼很痛苦,清贫自主的家才会有幸福。

她带孩子离开金家,以一封信绝交。虽然有"君子绝交,不出恶声",也有"咎由自取"之类的自责,可她实在没有什么大错。她只是被引诱之后,爱上人渣,又觉醒,最后果断离开的可怜人罢了。

娜拉出走之后怎么办?至今没有答案。萧红逃婚之后,遇见的也都是男人。而清秋,在当时的社会背景下,携独子,带家眷,该如何生活,想必是极惨痛的了。可是开篇,作者已经告诉我们:清秋没有堕落,她虽穷,但穷得清正。她的人格高度,比金燕西高出三千丈。

金燕西：狐狸精虽好，可不要贪杯哦

经过我一而再不遗余力地黑，想必大家都已认识到，原作里的燕西是个真渣男。但是，今天单开一篇，并不为细数他到底多渣，毕竟有可能被气得胃疼。我只是想分析一下，金燕西这款男人是怎样炼成的，哪些女孩适合他，哪些女孩该避开他。

先说燕西，他祖父是清朝大员，父亲学贯中西，是民国总理，算得上钟鸣鼎食之家。虽然金府标榜自己开明，不买丫鬟男仆，可这只是标，本是什么呢？本就是他们位高权重，生计不愁，在长期优越的生存环境下，已丧失危机感。

老大凤举老二鹤荪都出过国，留学归来后被父亲安排在衙门里，他们在求学期间到底学了什么，无从考证，上班期间做出过什么事，也完全看不出。我们看到的，是凤举在家调戏丫鬟，不成，就去外面逛妓院，还收了妓女做外室。鹤荪虽有惧内的名声，但荒唐事没少做，结交交际花，藏人家裸照。老三鹏振也和女戏子打得火热。这一家四兄弟，可真是四个鸟人。

燕西是在大马路上走着，突然看到清秋了，这和薛蟠看见香菱就起了强占的心思有什么区别？区别在于薛蟠是明晃晃地抢，而燕西却打着追逐真爱的幌子。本来清秋还可以逃过一劫，只恨金荣无意中看见她，打听到具体住址，赶紧跑主子跟前邀功去了。

燕西之前催命似的让金荣打听清秋的下落，这只是富贵公子的一时兴起，就像宝玉随口约贾芸来找他玩。等金荣真找到了，反倒是他自己想不起来。我很遗憾，是这细微的阴错阳差，使清秋遇见命中煞。

之后，他火速租下房子，对家里说办诗社，又得人指点，把两家后墙推掉，这么一来，当真是近水楼台了。为了掩人耳目，他也请了一帮朋友来作诗，自己不学无术写不出好的，又请清秋的舅舅做枪手，拿人家的才华给自

己贴金。

你说这些事做得漂亮吗？老实说，还挺漂亮的。他有大把时间可以琢磨怎么追女孩，也有钱可以执行，也有人可供驱使，更有一些帮闲的来周全他。你可能说了，这又不是燕西自己的能力，是靠家里。这话固然不错，只是家庭，本来就是一个人合理的资源。用着了，那是祖上余荫，不算什么污点。不止燕西，他几个哥哥，在外不也有一帮清客门人捧着吗？

像他们这样的子弟，如果下了死劲儿要追清白人家的姑娘，又怎么会追不到？且不说他有钱有闲，只说那大户人家的礼数、待客之道，熏陶出来的气质，也是与旁人不同的。你看燕西，在那么一个大家庭里，哥哥嫂嫂、姐姐妹妹，人来人往，他谁也不得罪，在大嫂面前也能卖好，在大哥面前也能周全。这份圆滑与体贴，别说冷清秋了，就算换成别人，也未见得能真识破。

他与戏子往来，与社交圈的女友说话，也都赔着小心，并没有仗势欺人，他未必不懂人家肯接近他，是为总理公子的身份，但他显然更愿意认为是自己的魅力使然。金铨去世，燕西一个没留过学，也没读过大学的人，觉得自己一定能找到事做，也是这份自信的一个例证。

可他又不傻，慢慢地也就明白，自己不比从前了。从前他爱清秋，是吃厌了山珍佳肴，看着小米粥清淡有味。一旦大厦将倾，他骨子里的享乐、利己、趋利避害，立刻跑出来了。他开始冷脸对清秋，因为她娘家贫寒，对自己不能有丝毫帮助。他开始奉承白秀珠，对她的大小姐脾气也肯包容了，因为她哥是新晋权贵，或能提携自己。

此时，他一边拼命给戏子花钱，假装自己还可以像从前一样，有人捧，有女友缘。一边奉承白秀珠，谋求出身。一边对清秋各种践踏欺辱。人在困境，暴露的才是本性。金燕西，本就是一个纨绔子弟，钝感力十足。他对别人的痛苦，毫无体恤之心，更在意自己是不是可以一如既往地享福。

凤举在父亲过世后，每天陪母亲说话解闷，开导她不要太伤心，对此，燕西的内心是：老大什么时候学会这些妈妈经。清秋产子后生病，家人劝他多陪陪她。他说：我又不是大夫。这个人，空有皮囊，毫无心肝。

那么他这类人，适合和谁在一起？我倒真想起一个恰当的人来，就是张爱玲笔下《沉香屑·第一炉香》里的葛薇龙，她出身遗老家庭，受过良好中

西方学堂教育，家里又穷，只得投奔有钱但是坏了名声的姑母。姑母利用她，替自己勾引小鲜肉。她爱上家庭有势力，但是不受父亲宠爱的花花公子，心甘情愿用色相换钱供他挥霍。

《金粉世家》小说里，金燕西最后选的女人也是一个交际花。他对女人有审美，交际花够美。他对物质要求很高，交际花当了电影明星能赚钱给他用。一个有风度和些许才华的纨绔，配一个虚荣又美貌的花瓶，各取所需，相得益彰，这也是情爱世界里的门当户对。

自大的男人，不管爱哪个女人，最终都是为了自恋。胡兰成是把张爱玲当成爱马仕使用，遇见文人就说她文章好，遇见当官的就说她祖上显赫。胡兰成小地主出身，没富贵过，哪怕彼时已有一定社会地位，心里还住着一个泥腿子。他爱女人，爱色相，爱柔顺，也可以爱她能显得自己更贵。

这样的男人并不少见，要么好皮相，要么擅风情，他们在女人那里没碰壁过，久了就生出轻视之心。爱情对于他们而言，不是伴侣，不是投契，不是担当，而是新鲜感与刺激。他们没办法为一个人长久停留，就像放浪形骸的墨西哥壁画大师里维拉狡辩的那样：医生也能证明我有拈花惹草的基因。

这种身体里住着狐狸精的男人，你若图他解风情，知人意，恋爱谈得好，那交往一场也没啥。你若没有那段位，只想过安稳小日子，务必赶紧逃跑。狐狸精虽好，可他能要你命。

白秀珠：当初叫人家小甜甜，如今叫人家牛夫人

恋爱中的女孩总在生气，
至少对白秀珠来说是这样。
一开篇，没有交代前事，
只看到各路人拿她打趣，
仿佛是钦定的燕西正牌女友。
这里固然有众人逗乐玩笑的成分，
但燕西至少也曾默许过。
两个人情意相悦时，
是乐意被旁人传绯闻的。
白秀珠作天作地，动辄摆冷脸，
也是舆论带给她的自信。
这是常见的小女孩思路，
红玉明明很喜欢姚思安，
但怕人家议论她讨好未来公公，
偏要在他面前行事任性。
环儿对陈三暗生情愫，
却每每找他麻烦，
白秀珠明显惦记着七少奶奶的位置，
却偏要拿乔，时不时刺燕西几句，
这是女孩子的自尊心和矜持，
只是这回她遇见的是金燕西。

燕西喜欢交女朋友是以寻开心为前提，

为什么我说他与宝玉有天壤之别，
宝玉赤诚待人，是有真心的。
在黛玉面前说话做事万分小心，
湘云生气了他也赶紧去赔礼道歉，
丫鬟们甩脸色他也愿意迁就，
而燕西的世界，从来只有一个"我"。
你能让我开心，我们和气说话，
你给我找麻烦，分道扬镳也无妨。
白秀珠没有看透这一点，
以为爱情可以使他臣服，
她错估了爱情在燕西心里的位置。
可是这怪她吗，也未必，
她之前也是大小姐脾气，
他那时肯迁就随和，
是遇见冷清秋后有她的温柔对比，
才厌倦了白秀珠的刁。
一句话说明，
"当初叫人家小甜甜，如今叫人家牛夫人。"
变了的不是小甜甜，而是浪子心。
可怜白秀珠被瞒得苦，
她还以为像从前一样，
使使小性子燕西就肯俯就，
眼看着他越来越冷漠，
她知道失策了，却也不肯饶人。
冷言冷语和假意自杀，
彻底把燕西推到别人那里了。

燕西和清秋结婚，
白秀珠此局惨败，
但她还有筹码，就是燕西对她的抱歉。

惨败之后的白秀珠迅速成熟，
智商还原到正常水准，
她向燕西示好又示弱，
一改从前到大小姐做派，
拿出温婉贤良脸。
愧疚、惊奇和这个女子还爱我的想象，
使燕西与她言归于好。
金家败落，白家崛起，
白秀珠更有把握了。
她诱骗为前途发愁的燕西，
说可以借她哥的关系去德国留学。
燕西当真了，也愿意为了她抛弃清秋母子。
事情到了这一步，
白秀珠得志变猖狂，恢复骄纵，
对金燕西呼之即来，挥之则去。
只可惜，功败垂成就是她的命运，
前一次输给冷清秋，
这次输给金燕西仅存的自尊。
燕西再怎么穷途末路，
也不是看人脸色吃饭的人，
这一点她又大意了。

白秀珠和金燕西是一路人，
就像一个镜子的两面，
她可以负人，人不可负她，
极度以自我为中心。
得知清秋和孩子在大火中走掉，
白秀珠说，她那样一个女子，
怎么能靠自己把孩子养大，
这是胜利者的嘴脸，冷酷而故意。

旺盛的嫉妒心和报复心,
宋有李莫愁,后有白秀珠。

有盆友说,如果白秀珠就长刘亦菲那样,
他肯定不会选冷清秋。
说这话的少年哪里知道,
脸美美一时,
心性才是相处愉悦度的保证。
就像洗好脸是护肤的基本功,
氨基酸洁面,安全可靠。
它是没有毒的白秀珠,只美不伤人。

《京华烟云》

立夫和荪亚，是木兰的红玫瑰与白玫瑰

女作家喜欢替男人感慨，为他到底选红玫瑰还是白玫瑰费神。不惜笔墨，写尽曲折，想从那自然流动里理出脉络。李碧华也学张爱玲，用青蛇与白蛇，写男人心里的朱砂痣与白月光。可我觉得理论没用，一个男，一个女，产生一段情，这情到底好不好，能不能使他满意，就是当事人自己也未必看得清，而且一时一个样子，心意不确定是常有的事，旁人又怎能断出个道理？

赵薇版《京华烟云》，把木兰和立夫的感情铺设得一咏三叹，令人扼腕。又把荪亚安排成叛逆浪子，木兰变身苦大仇深的怨妇，莫愁更是改得面目全非，但我想从原作的角度，写一写我心里的立夫和荪亚，还有木兰对他们的感情。

荪亚是当官人家的儿子，家境优渥，父亲是孔夫子门徒，最讲君臣父子那一套。可是荪亚对读书这件事看得极淡。和没天分相比，我更觉得他是因为没动力。家里不靠他养活，他也屡次发表议论：只要一个人够愚蠢，他就可以做官，一个人蠢到人神共愤，就可以做大官。又说：像二哥那样，早晨去衙门，喝茶看报，送公文给上司审批，晚上回家，做这样的事情有什么意义？

这话很有几分宝玉的样子，到底是公子哥为自己不求上进找借口，还是真厌恶官场做派？我相信荪亚是后者。即便人到中年，他爱上灯红酒绿，也对赚钱产生兴趣，但他一生对官场没向往过。

立夫家境贫寒，租住在四川会馆，与寡母和妹妹过活。他们没有多余的钱添置体面的衣物，但立夫本人很勤奋，对做学问有兴趣。他与姚家相识，也因为傅先生对他很欣赏。他反对官场黑暗，对牛怀瑜几次讽刺，也看不惯留学归来的人，讽刺他们只会拿腔拿调，没有真学问。

立夫是一个典型的寒门贵子，上进努力，恪守孝悌，对精神生活的追求大于物质生活，安贫乐道。同时，他对家境优越的人有一种本能的偏见。性格激烈，不懂或者不屑藏愚守拙。他显然是对自己有一个设定，努力朝着理想靠拢，希望做一个道德、品行、学问上的完人。他是一个理想主义者。

少年木兰是京华名媛，其中她身上的一个重要标签是：才女。她懂甲骨文，常与父亲谈论道家思想，喜欢京戏，对精神世界要求颇高。而少年立夫，和长辈对话有理有节，不因家境自卑，喜欢对事发表见解，读过许多书，自有一种洒脱。木兰对他产生情愫，几乎是一种必然。这更像两个无相关利益的学霸之间的惺惺相惜，与爱情略远，比好感更多。

可是这一点好感，沉淀在少女心中，可以使活泼的木兰因心事而沉静，却不足以让她产生更大的勇气。在当时，受过良好旧家庭教育的女子，是以爱男子为耻的。木兰在天津求学阶段，她的同学素丹常在寝室听才子佳人的片段，莫愁持反对态度，理由是：这些会使女子意乱情迷，乱了心性。而木兰觉得莫愁说得有道理。由此可见，木兰思想里也有偏保守的一面。

所以她不会反对嫁给荪亚，即便心里对立夫有些许爱恋。论恩，曾家父母救过她的命，如若不是他们，乱世里被人贩子拐走的木兰，极有可能重复暗香的命运，被打骂，为奴为婢，甚至堕入青楼。论情，木兰打小认识曾家三位公子，又与荪亚最聊得来。论门户，曾家当官，姚家大富，算得上门当户对。

电视剧里说荪亚对木兰，有一种坏小子对优等生的厌恶。其实你看过书就知道，完全不是这回事，荪亚的叛逆，仅仅体现在他不愿走仕途这一点上。他对大家庭的生活，对完美女友木兰，并没有任何不满。而且因为他们俩都是富养的孩子，不缺钱，不缺爱，性格底色接近，又都青春年少，所以感情算得上和美。

可这只是表面。

木兰与荪亚的日常是这样的：外出寻找美食，逛公园，看电影，早晨一起收集荷叶上的露珠烹茶。这是少年夫妻常见的乐趣，更像一对小伙伴。

木兰和立夫在一起，谈论圆明园遗迹，对泰山上秦始皇留下的无字碑感慨，在下山路上，两人站在有风的地方，什么话都没说，却似千言万语。

这种相处更厚重一些,与灵魂相关。

两种相处,孰轻孰重,完全取决于你更看重什么。年轻时的木兰,满意前者,所以并不觉得自己不幸福。中年之后的木兰,却对后者发疯似的热爱。因为她看出生活无常,唯有灵魂能永久。

看清楚自己的内心,木兰就没办法像以前那样对荪亚满意。荪亚一直是中规中矩的人,年少时叛逆不愿做官,中年时爱钱爱应酬,希望老婆打扮得漂亮,一旦觉得她不美,就想另外找个女朋友。他的每一步俗,都是常见的俗,他的每一个错,都是尺度内的错。他原本就是这么一个中规中矩的人。可问题是,木兰心里始终有一团小火苗。

那团小火苗,是关于思想,超出生活许多,那玩意儿不能当饭吃,但是没有它,生活缺少滋味。有人吃馒头就能饱,有人愿为蒸出一条好吃的鱼费尽心思。没有高低之分,但确实有趣味上的异同。

木兰对立夫的感情,就是这种趣味的延展。不管世事如何多变,即使后来日本人要打进来了,年轻人吸上了白粉,可立夫,一如当初,还是从前那个一言不合就骂官的年轻人。他是他自己,他也是木兰理想的一部分,这位理想,只是年龄老了,却没有死,没有变,他就是永恒。立夫对木兰是敬重、倾慕,在她挺身救自己之后,还有莫大的感激与震撼。但木兰对立夫,是灵魂上的亲近与依恋,她忍不住。

有朋友问,木兰到底爱荪亚还是爱立夫。我只能说,都爱,只是爱得不同。荪亚是青梅竹马的小伙伴,是没有神秘感的丈夫,可以吃喝玩乐轻松度日的伴侣。而立夫,是十四行诗,是甲骨文,是圆明园遗迹,是未死去的理想。她爱他们俩,才是接纳全部的自己。

遗憾是什么?是你不顾一切追随理想,却在相处中,发现理想斑驳破旧的一面,于是理想破灭,直至虚无。是你按照世俗的规矩执行,企图寻找安稳人生,却发现,变化才是永恒的主题,于是,内心始终饥渴。你以为选择意味着拥有主动权与掌控感,其实它沉重的一面在于,你完全不知道后果是什么。

那么是不是木兰就错了呢?我不这样认为。我向来觉得心意像流水,似白云,聚散无常,所以不必为它太费神,论迹不论心,论心无完人。修补和遗憾,才是人生最重要的两个课题。会修补,是为选择善后。有遗憾,是

为选择负责。

　　这些大道理枯燥无味,不理解也罢。真正有趣的,是经历过的一切。多年后振保遇见娇蕊,她已苍老艳俗,可他却哭了一脸,是想到当年那条绿得扎眼的长裙吗?多年后已创立峨眉的郭襄,会后悔风陵夜话吗?纪晓芙死在灭绝手里时,会后悔与杨逍的一段情吗?不会。相比这许多遗憾和痛苦,一张白纸的人生,才是最寡淡的。

姚木兰：心有遗憾若干，可她依然完美

林语堂说：若为女儿身，必做木兰也。可见，木兰是林先生的理想。赵薇版电视剧里的木兰很美，黄维德扮演的孔立夫也很符合我的想象，把中华小立领穿出儒雅民国范儿，荪亚是潘粤明演的，小分头和任性脸也很酷。但电视剧为收视率考量，过于制造矛盾，反而弱化了原作里种种细小且只可意会的乐趣，故本篇以原作为准。

木兰是女儿身，有闺秀娴静、高雅、矜持的一面，这是富裕家庭对女儿的通识教育。她热爱北京城，因它四时分明，人情丰沛，夏观什刹海，秋游西山。她对衣食住行之外的生活，有极大的趣味和投入。

也喜欢美女，对曼娘的热爱一生没变，初识牛素云，因为她好看木兰就生了亲近感。她还具备家常的一面，少女时和莫愁自己烫衣服，晨昏定省，陪侍双亲。还可以下厨做一碗私房花生汤，俘获未来公婆的心。可如果木兰仅仅是这样的木兰，那她只是另一个珊瑚或曼娘，成不了林语堂的理想。

有人说，最有魅力的男或女，一定是雌雄同体。这话乍一听不正经，细想是有道理的。一个女子身上有了男子气，比如慷慨、大度、魄力，自然就和普通女人不同。欣赏她这种特质的人，会非常珍视。比如姚思安与孔立夫对木兰的欣赏，就与旁人有本质不同。

他们欣赏木兰原本的样子，你是一棵树，有你的形状路径，我全然接受。而曾家喜欢木兰，多少怀有一种据珍奇为己用的功利，毕竟她是京城名媛。一旦发现她过于活泼，喜欢和丈夫外出吃饭，热衷抛头露面，就会心生不满，公公甚至发了脾气，指责她这样做不符合妇人之德。

木兰受父亲影响很大，姚思安是道家人物，对人对事皆不勉强。他们躲避拳匪之前，在院里埋了一批古玩，木兰问如果找不到了怎么办？姚先生说：这些古玩有的已经几千年，换了几十个主人，它们才是铁打的营盘，

我们只是流水的主人。对于能欣赏它们的人来说，它是财富。对于无福驾驭的人来说，它只是一缸清水。从前我看这段话颇迷茫，现在才有点体会到姚先生的意思。简单粗暴点翻译，它的意思是：你能享多少福，取决于你的眼界和气度，和钱关系不大。

再延伸一下，它是在说一种生活观，你是谁，如何定位自己，对事情怎样取舍？细观木兰一生，就是在随心所欲与不逾规之间做选择，并且完成得还算完美。这一点尤其体现在她的感情生活上。

木兰知道自己会嫁给荪亚，因为曾家曾救过她，但她爱上了立夫，那咋办？并不是私奔，那是萧红。也不会拒嫁殉情，那是祝英台。她只是默默把未出世的爱情隐藏在心底，然后从从容容做了荪亚的妻子。

为人妻之后，也没有因为心里有喜欢的人，就对公婆不敬，对丈夫冷眼。完全没有，她受的教育就是如何做一个好妻子，她也愿意为此尽力。所以她深受婆婆信任，将家事交与。她与荪亚的感情也一直很好，两个人不愁钱，不缺爱，做一对富贵闲人。

荪亚年轻时认为自己很叛逆，对做官深恶痛绝，也不喜欢做生意。面对这么一个"不上进"的老公，木兰没有半分嫌弃，她只是说：做你自己就好了，即便以后穷了，我自己烧饭，养儿育女。这是木兰的人生观：安贫乐富。荪亚不是很懂，作为一个官二代，他觉得"哪天穷了"这件事距离自己太遥远，所以给木兰取名"妙想家"。他只当她是一个寻常的妻子。

木兰对莫愁说，你是一个有福气的人。因为在她心里，立夫是最好的男人，能和他在一起的莫愁，自然是最有福气的人。这句淡淡的话里，有多少隐忍和哀愁，但是没有怨恨。她也是道家女儿，知道什么是顺其自然。

况且，莫愁确实比她更适合立夫。立夫恃才傲物，过于刚硬，做事不懂变通，有穷小子的傲气和矫情。以莫愁的温和和耐心，才可以做到在生活上照顾他的一切，没有半分不同意见，处处以立夫为先，用自己的嫁妆供养他，而不会让他感到一丝憋屈。莫愁是方方正正的闺秀，说闺秀应该说的话，保持闺秀应有的体面和华丽。

莫愁就是"妻贤夫祸少，表壮不如里壮"最好的注解。立夫被牛怀瑜诬告，在此前莫愁已经听到风声。有一个作家黑名单，上面暂时没有立夫，但她已察觉到危险，她把那些言辞过于激烈的文章烧的烧，送走的送走，又特

意留了几篇学术文以及推崇孝道和祖宗的文章。

　　在立夫突然被逮捕之后,莫愁做了几件事。第一,联络有实力的朋友营救。第二,安慰婆婆和家人。第三,向众人解释木兰之所以晕倒是因为她女儿才过世不久,她不能再受一点刺激。因为木兰当时的反应是:晕倒、大哭、崩溃,而这确实有点引人怀疑。

　　立夫如若和木兰在一起,起初一定会很美好,两情相悦,可是以木兰所崇尚的自然,她不会约束立夫,就像她不会督促荪亚找工作赚钱一样。那么,以立夫的性格,他得罪当局是早晚的事,有没有命活着都是个问题。倘若木兰为爱捆绑他,非要改变立夫,那她不再是他欣赏的木兰。管,失去爱情。不管,失去爱人。不会有赢家。

　　他们虽然没能在一起,但那份感情依然动人。立夫入狱,木兰拿出珍珠去打点,又亲入虎穴,冒着被凌辱的风险求释放书。这是木兰对立夫的爱,是她侠义果敢又机智的一面。而立夫,在得知当局要屠杀学生时,冒着危险上街找木兰的女儿,导致受伤,一只脚留下永久残疾。他们在彼此心中,都有极重要的地位。这是爱情吗? 或许也夹杂着侠义,伴随着欣赏与牺牲? 我无法定义。

　　莫愁因为深爱丈夫与木兰,所以明知他们之间有感情,却没有说过一句使人难堪的话。她的笃定、自信,有一种大地般宽厚的母性。她知道,立夫和木兰,不会做出格的事,他们是精神之恋。务实的莫愁,才不会为了没有发生的情变去费神。她在意的,是事情所表现出来的样子。

　　女儿的死对木兰打击很大,她一心要搬到杭州。又因为立夫不欣赏她华贵的装扮,而矫枉过正做了农妇,不打扮,不社交。她的这些变化,在荪亚看来,是对立夫情意的表达。况且以荪亚贵公子的视觉,确实不能真正欣赏一个返璞归真的木兰,才有了与曹丽华的婚外情。莫愁对木兰说:荪亚这样做,也有你一部分原因。立夫大骂荪亚不懂珍惜,莫愁却能看到事情本质。这也是至情之人,与务实之人的差别。

　　木兰处理感情的方式,也可以给我们带来一些启示。和倾心相恋的人错过了,固然是人生之憾。但也并不要放弃整个人生,眼前的人未必不好,即便他真的不好了,你也可以试着从中寻找乐趣。人生不是只有爱情这一件事,云怎么聚,树怎么绿,养一个孩子从小到大,做一种食物直至腹中,也

都有它的趣味。和谁在一起不那么重要，自己是一个怎样的人，就会过怎样的生活。无聊或有聊，都是可选的。

《京华烟云》是林语堂创作的英文小说，后又翻译成中文，所以有一种奇怪的翻译腔。《红楼梦》《水浒传》不那么说话，《金粉世家》《倾城之恋》也不那么说话。看这本书，你会获得两种体验，讲的是中国人的事，用的却是别国语言，读来另有一番滋味。

电视剧重点表达男女情爱，甚至把几个角色合为一来制造冲突。但是书里每个人的感情、心思，都更清晰，逻辑也更顺畅。《京华烟云》，它就像一幅很长很长的画卷，把一家人和他们亲戚的故事画下来。有的浓重，有的清淡。而你回味时，会随着他们悲喜，而忘掉一切评判。

因为，人本身就是复杂的。木兰的完美，是以不完美开始。木兰的不完美，却又可以处理得符合人性。好的作品就是这样，让你看完后，茫茫然，觉得好，却又夹杂着遗憾与失落。就像人在相恋最浓时，总觉得悲伤。

姚木兰的取名之乐

木兰给女儿起名阿满,
是有几分好胜心作祟。
那个年代都喜欢生儿子,
她生了女儿,却偏要表示满意。
又给儿子取名阿通,
这是向祖母致敬,
陶渊明有诗"通子垂九龄,但觅梨与栗"。
而木兰的婆婆名为玉梨。

姚思安曾说,
最好的诗人给孩子取名,
都用平易自然的字,
比如苏东坡的儿子名过,
袁子才的儿子名阿迟,
木兰的弟弟叫阿非,
取自《归去来兮》"觉今是而昨非。"
对这番理论我深以为然,
为人父母给孩子取名,
往往饱含深意,
取天干地支和金木水火土。
先看有什么,再看缺什么,
虽是父母心,也觉得略傻。
常有人问我为什么给孩子取名乐兮,

没原因啊,就是觉得好听,意思好。
配着它的姓:仄仄平,也有韵律美。
这是给自家孩子取名,
我觉得简单自然为上。

书里的名字那是另一番趣味,
李莫愁,名莫愁,却一生为情所困,
有一种令人唏嘘的反差。
张无忌,字面意思无所忌讳,
实际上还有比他更爱琢磨事的人吗,
杨不悔,这三个字就是一则宣言。
果郡王她母亲舒贵妃的侍女叫移光,
传说箫声可引来凤凰的女子叫弄玉。
浣碧对流朱,
抱琴对司棋,
侍书对入画,
都是对子。
皇后几个侍女名字也好,
剪秋,绣夏,染冬,
动静结合,意境就有了,
皇后本身名字也很美,宜修,
没有脂粉气。

程灵素,她是神医传人。
名字用了黄帝内经之灵枢,素问,
符合身份又很雅致。
苗若兰,听着就有空谷幽兰之感,
霍青桐,语调锵锵,
配得上她英勇果决的人物设定。
张爱玲说,汉字这么丰足,

却偏偏有人肯叫家珍子静，
那也是做父母的不用心了，
不过也可以弥补。
古人视父母给的名字如神佛，
恭之又恭，
也不妨碍一个又一个地起别号，
什么脂砚斋、十全老人。
我们现在更自在了，
网名随便取，
不闻真名久矣。

你看资生堂百优，
名字就取得很好。
为人一世，心怀几许愁。
有的愁是秋日白露日出而散，
有的愁浓得挥不开，
皱纹是年老的马前卒，
百优是车，杀它没商量。

红玉的绝恋

林语堂让红玉处处模仿黛玉,
也和表哥谈恋爱,
恋爱中也使小性子。
都很美,生性敏感,
在诗书方面有才华。
黛玉有个忠仆紫鹃,
红玉也有个好丫鬟甜妹,
甚至遇见同款情敌。
黛玉的对手是无情也动人的宝钗,
红玉的情敌是没落旗人闺秀宝芬。
可是我心里,拿红玉比黛玉,
是一场拙劣的东施效颦,
红玉与黛玉有着本质差异。

红玉是冯舅爷的女儿,
她出生在杭州,
长到五六岁才到北京。
最初几个月她不说话,
大家以为是小孩子怕生,
其实是红玉怕杭州腔惹人笑,
苦学了北京话之后才肯开口。
从这件小事可以看出,
红玉是一个追求完美的人。

她为什么喜欢阿非,
证据链太薄弱了。
她身边没有别的异性,
阿非又生性随和肯迁就她,
大人们有意无意拿他俩开玩笑。
还因为她看多了旧小说,
一腔情思需要一个真实寄托。
而阿非为什么喜欢红玉,
除了她美,还因为她身体弱,
这份感情里几分是爱几分是怜惜,
他自己也未必清楚。
宝玉和黛玉有互相欣赏的基础,
阿非和红玉更像一场阴错阳差。

如果红玉肯保养身体,
少看一些才子佳人,少写几句闺情愁绪,
听莫愁的劝告心宽一些以健康为重,
那她和阿非结婚是不成问题的。
毕竟青梅竹马是情分,
互相吸引也是真的,
但她如果真这样做了,
也就不是红玉了。
性格决定命运这话一点不假,
相比自己的亲姑母,阿非的母亲,
她更喜欢姑丈姚思安,
但她在姚思安面前偏要任性,
一副我才不想讨好未来公公的样子。
她分明很喜欢阿非,
见了面却总要拿话挤兑他,
心里是蜜糖,嘴上是尖刀,

待两个人吵嘴了闹翻了,
她又回去彻夜思量痛哭。
这么作践自己,又岂是个有福寿的人。
她和木兰结伴去杭州的途中,
对她袒露心事,
说不知道为什么很怕失去阿非,
木兰告诉她,因为你爱得太深。
一旦爱上谁,就像失去一部分自己,
在月老庙,红玉抽签,
有一句"芬芳香过总成空。"

宝芬出现,红玉看到阿非对她殷勤,
又误会阿非对自己的感情只是怜悯,
她不恨阿非,也不怨宝芬,
只觉得一切是命运的安排。
她在最后的宴席上,
一扫常态,不再娇羞,
祝福阿非要幸福,
回去后留下一封短信,
焚烧诗稿,沉湖自尽。
死亡,是她的选择。
但这死不是抗争,也没有怨恨,
是要成全心上人,
也是自己给这段感情一个收尾。

立夫说,在金木水火土五行之外,
应该还有一个单独的玉。
红玉就属玉,宁折不弯,
又美又脆弱,不肯有半分妥协。
红玉是一个宿命论很强的人,

少女时她目睹什刹海小女孩淹死,
这一直是她的噩梦,
可她自己却选择投湖。
杭州月老庙的抽签,
所有人都丢开手,只当一笑,
偏她信了,成为她选择自尽的理由之一。

红玉之死当然是一场悲剧,
只是这悲剧无可避免,
过慧易夭,情深不寿,
真爱是一件很费体力的事。
在我心里爱一个人七分最好,
留下三分应酬自己也很必要。
晚睡前用睡眠面膜,
岁月偶赠风尘晦暗,
雪花秀替你拂尘亮颜。

《请回答1988》

阿泽：从此少年皆是他

没有比阿泽更少年的少年，他是我的理想。

阿泽没有叛逆过，阿泽爸自述，他不想让阿泽下围棋，把棋谱棋盘扔掉，阿泽没有哭闹，但趁他不注意，偷偷看藏起来的棋谱。他就知道，这孩子不肯放弃了。这件事至少说明两点：他不会用激烈的方式反抗；他认定的事情不会改。

我们看到的阿泽，双门洞的大人小孩认为他是白痴，外面世界认为他是天才。娃娃鱼帮他扣过扣子，正焕帮他系过鞋带，德善只要和他在一起就不自觉开启护花模式，出门有棋院前辈，在家有爸爸，阿泽生活方面确实像个白痴。与此同时，外面的人把他当成天才追捧，阿泽也并无傲娇。这证明他有自己的世界，不因外物而悲喜。

那么是不是代表他不懂其他？不是。德善爸说，围棋里包含所有人情世故。这话虽闲闲带出，却一语中的。

阿泽不喜采访，也接受棋院前辈安排半小时一对一采访，说好不拍照，不录像，结果来了一群人，灯光舞美恨不能再加个化妆师。阿泽心里也许气愤，但他配合了。采访结束后，前辈很尴尬，阿泽却拿给前辈一个红包，让他请工作人员吃饭。

我们来分析一下这段。一向不喜接受采访的阿泽，对这种临时变卦，内心会不满。但是，木已成舟，前辈也说过，棋院在诸多方面要仰仗对方。如果他此时以对方食言为由拒绝采访，从契约角度来讲，没问题，但会得罪对方，也使前辈难堪。如果他退一步，只是完成采访，然后一言不发走掉，不会得罪对方，但前辈依然尴尬。

综上，阿泽选择自己让一步，顾全三方。考虑事情全面，不落痕迹。这一点，你可以理解为阿泽善良，但善良背后，是高情商和应变力，以及情绪

管理。

阿泽爸和善宇妈谈恋爱，善宇纠结了长达五六集，我充分理解善宇，他与爸爸感情非常好，爸爸过世只有两三年，他心疼妹妹，照顾妈妈，把自己的事情打理周全。但是，看上去乖宝宝的善宇，内心住着大男人，他宁愿清贫，也不希望妈妈打工，他知道妈妈一个人很辛苦，却也不想她找男朋友。善宇的世界，"我怎么想"的比重，大于"你怎么想"。这是十八岁少年应有的心智，不该被苛责。

阿泽也是十八岁，他做的选择与善宇完全不同，他知道爸爸和善宇妈谈恋爱，第一时间就接受了，并且表达祝福。阿泽目睹爸爸为他辛苦，他的人生仿佛只剩下等待，他不希望爸爸一个人吃冷饭，爸爸有自己的人生，他有权寻找幸福。这一点真是令人感慨。

我们很爱一个人时，会生出极强的占有欲，恨不能捂着，才不要与任何人分享。可如果你的爱会给对方造成禁锢，放手成全，才是更高阶的。阿泽几乎凭本能选了第二种，这不单纯是善良了，而是能力，理解他人的能力。

我知道很多盆友喜欢正焕，坚持认为德善的老公本来是正焕，是被编剧改了剧本。我理解你的心情，但万不认同你的脑补。德善的老公，只会是阿泽，从开始就很明确。

圣诞节之前，在阿泽房间，善宇说自己有喜欢的人，德善以为是自己，鼓励他初雪表白。正焕一脸不耐烦，之后几天，连豹子女士做牛肉他都没心情吃。初雪，善宇来找宝拉，德善崩溃大哭，躲在门后目睹这一切的正焕开心死了，回家一边笑一边大口吃拉面。正焕的思路是：好棒，原来善宇喜欢的人不是你，那我就有机会了。机会倒是有了，你只顾自己吃拉面有什么用啊朋友。

与此同时，阿泽打电话给德善，约她看电影。如果你还记得阿泽在出国比赛前，和娃娃鱼说过，如果这次赢了就要去看电影，你就知道了，这次电影邀约，是阿泽追德善的第一步。

正焕的暗恋，主打内心戏，拍成三部连续剧都不嫌多。阿泽的喜欢，是明晃晃的，就在眼前。他对小伙伴们说，我喜欢德善，是对女人的那种喜欢。五连胜归来，德善进门先脱外套，他笑得一脸开心主动和她拥抱。娃娃鱼出走，阿泽和德善在海边，排球砸来，阿泽用身体替她挡开。受伤的德

善在球场,眼看着要被人发现,阿泽抱起她一路狂奔。

无论任何时间、地点,即便阿泽知道正焕喜欢德善之后,放弃表白了,但他从来没有放弃对她好。"我喜欢你,想和你在一起,对你好。"和"我喜欢你,无论你有没有和我在一起,我都对你好。"正焕做到了第一种,阿泽是第二种。

德善是二女儿,成绩不如姐姐,地位不如弟弟,她也爱吃荷包蛋,但不会主动争取,她也想被家人重视,但没有人要听她的话。德善发过脾气,生过气,但她内心也被同化了。她暗恋善宇,是因为误会善宇喜欢她。她和正焕暧昧,是因为感觉正焕喜欢她。德善应该没有想过阿泽,她嘴上说阿泽笨,其实内心很清楚,阿泽是比她优秀很多很多的人。

但是阿泽心里没有秤,喜欢就是喜欢,喜欢一个人就是要对她好,对她笑得明眸皓齿,一脸无辜。同样是看演唱会,德善想穿正焕的外套,正焕说"我疯了吗,为什么要那样做。"阿泽主动把外套给德善,说"是我太热了。"正焕说德善脸红红得像个村姑,阿泽笑着说蛮可爱的。

我知道爱有千百种表现形式,自信的人找恋人也像找对手,必得势均力敌才够刺激。可对德善这种内心有个坑,爱饥渴患者来说:肯定我,鼓励我,赞美我,更值得眷恋。德善看似活泼大胆,其实一直被动等爱。

很喜欢阿泽和德善在一起的样子,软萌,听话,眼睛亮晶晶的看着她。有几次从棋院回家,累瘫了,看到德善就地栽倒。阿泽的全身心喜欢,又夹杂着依恋,这对德善而言,一方面填补爱饥渴的坑,一方面产生被需要的成就感。不得不说这两个人非常搭。

我太喜欢少年阿泽了,温暖、重情、豁达、主动。他有时十八岁,干净好看,单纯至真,看一眼就再难忘记,从此少年皆是他;有时像八十岁,看万事而不被烦扰,凭性情走到黑,拥有理解这世界和别人的能力,看透却不灰心,迂回但不放弃。

阿泽,就是这样一个集美貌与才华还有智慧与钱于一身的少年,应该被我们爱起来。

有一种暗恋,叫金正焕

正焕当着娃娃鱼和善宇向德善表白时,我握着拳头喊加油,赞美他终于突破自我。然而半分钟后,大家一起陷入沉默。这小子,依然很怂,怂得让人心疼又牙痒痒。

这世间本没有误会,只因正焕这样的人多了,就产生无数误会。这些只会求根公式的家伙,哪里懂生活?他的暗恋,除了感动自己和我们,毫无用处。

他会为了等德善一起上学,在门外站几个小时。会在拥挤不堪的公交车保护德善不被挤倒。会在圣诞节来临时为德善准备温暖的手套。很暖吧,暖疯了吧。

但是。与此同时,他又在做什么?德善被选做奥运会举牌小姐,正焕说,你穿得好丑。小伙伴聚在一起讨论德善变美,正焕说,是丑人堆里的漂亮。两个人一起看演唱会,德善说我冷,把衣服借我穿,他说:想什么呢,我又没疯。没事就说她丑,说她笨,十几年如一日,我要是德善,正焕坟头的草已经一米八了。

但我不是德善,德善比我还笨。暗恋善宇失败之后,有一段时间她与正焕彼此暗恋,非常暧昧。她试探正焕,说自己要去联谊,正焕阻止她。正焕和阿泽同时送手套给她,她更爱惜正焕的,都不舍得戴。正焕拒绝她去看演唱会,她在睡意蒙眬中看到他,也坚持邀请。形势一片大好,只差表白了。

可是,半路杀出一个阿泽。正焕得知阿泽喜欢德善,就像一根弦断了,他立刻把自己收回来,至少表面是这样。德善送他的生日礼物是粉红衬衣,正峰哥哥也喜欢,向他索要,他没给,但是德善误会了,而他什么都不解释。

正焕同学,请你反思一下。为什么不能好好说话?为什么不能正确表达你自己?做一个让人舒适的人,说精准的语言,赞美别人,并不会显得你

不酷。凡事对着干，只能显得你像白痴。简直是注孤生的节奏，这世上，除了少数口味独特的人，没有谁会喜欢以打压对方为日常的恋爱方式。一个都没有。就算有，以后也得离婚。

比起不会好好说话，正焕还有一个更大的问题，就是犹豫。他与阿泽，为了彼此友情，隐忍六年。在知道德善被爽约之后，正焕犹豫很久，才开车赶去，路上一个接一个的红灯。似乎是红灯惹了祸，这是真相吗？不是。真相是，你的性格，就是你的命运，一切偶然背后都是必然。

你看阿泽就没有犹豫，他果断放弃比赛，一路狂奔，他出现在德善眼前时，气喘吁吁，是开车过来还是跑过来的？我感觉像是跑。

正焕很让人心疼，因为我们知道他只是面瘫，心是暖的。娃娃鱼被坏学生带走，他本可以置身事外，却选择一起承担。小混混侮辱善宇，善宇尚在隐忍，正焕一拳打在混混脸上。阿泽鞋带掉了，他一边说你真没用一边替他系好。

他对家人也是这样，以正焕内敛的性格，是真不喜欢他爸那套浮夸作风。可当爸爸的心情陷入低落，他愿意用爸爸喜欢的方式与他打招呼。豹子女士看到一家爷们没她照顾，竟然也过得很好，心里不平衡了，又是正焕为哄她开心，向娃娃鱼讨来主意。正峰哥哥因病无法踢球，他愿意替哥哥在球场奔跑。最暖的是，这个细心的家伙，发现父母的婚纱照是合成的，所以为他们策划了一场婚礼。这个二女儿很贴心的。

所以这就尴尬了，如果正焕是个坏蛋，你会活该他单身狗。但他明显不是，他只是笨、羞涩、没有好办法。除了骂他几句傻，就只能心疼了。他表白德善之后，那枚军官戒指没有带走，我想，这个镜头是在宣告，他用游戏的方式说了一次真话，然后打算告别了。

有的人不管和谁在一起，都会获得幸福，比如德善。她缺爱，谁爱她，她就爱谁。而且性格随和，乐天，又很善良，会替人着想，只要恋人对她有三分心意，她就可以把这三分经营成满分。

有的人，只有和特定的人在一起，才会幸福。比如宝拉，以她的外冷内热、暴脾气，不是所有人都能欣赏，比如她第一个男盆友。而善宇因为懂她，又爱她，才可以琴瑟相合。

而有的人，无论和谁在一起我看都难，比如少年正焕。小孩子会早恋，

二十四岁就算法律意义上的晚婚，可有的人哪怕子孙绕膝，也不曾懂爱。他们用粗暴、自以为是对待身边最亲近的人，不断伤害对方，又因内疚而陷入自我折磨。

很多人哭着喊着心疼正焕，是心疼当年和他一样倔强不懂变通的自己。很多人喜欢正焕，是因为他本身的善良闪闪发光。而且他悲情，可以使圣母心泛滥。

但是，我对成年后的正焕怀有期待，他虽然还有点别扭，但正在克制。这一点真是令人开心。少年笨、傻、呆、挫、驴统统没有关系。你有的是时间，该学的学，该改的改。悲情虽美，幸福才更可贵啊。

欣赏德善需要具备功力

《请回答1998》虽然讲邻里之间,可它依然是成年人的童话。

传统韩剧是这样:她虽然傻也不太美脑子还不灵光,但有多金帅气痴情男一毫无原因来爱她,还有不知被下了什么降头的男二矢志不渝地杵在旁边,要么替她挡坏人,要么充当万年备胎。当然,也少不了美艳又牛逼的坏女二,你要啥啥都有,但你偏偏输给傻白甜。

《请回答1998》就不这样,它没有坏蛋,当你接受这个事实之后,再去细思全剧,就明白了,它和传统韩剧唯一的不同,仅仅是少了个坏女二。其他设定一样一样的。德善,排名1000,家贫人略美,何以围棋少年阿泽和个性邻家男孩正焕,都万转千回地爱她?

但我今天并不想对比《请回答1998》与传统韩剧的异同,我只是想好好写一写德善。因为,幸福并不是强者的标配,爱情也不是求根公式的结果。任盈盈再好,令狐冲心里的小师妹,谁也无法取代。

德善想有自己的生日仪式,为此爆发,爸爸感到愧疚,私下给她补了一个生日蛋糕。这段被很多人提起,可我最感慨的,不是爸爸那番话,也不是随后煤气泄漏时无人记得德善。而是爸爸主动示好之后德善的反应,她几乎一秒钟都不到,就原谅了爸爸。

太戳心了。被忽略的孩子,会用冷漠和生气表达不满。但是当冰遇见火,它会融化。德善心里的不满是真的,可她立刻原谅爸爸,因为不满不是目的,被爱才是。和这段类似的,还有娃娃鱼,他犯错后,忙于工作的妈妈终于肯回家为他做一顿饭。一向冷静、懂得多、常常给小伙伴出主意的娃娃鱼,手舞足蹈,和妈妈聊邻居的八卦。那一刻,他原谅妈妈了,而且做回小孩子。

德善去中国陪阿泽比赛时,在饭桌上,当时只有四个人,一大桌菜,不

存在不够吃的情况。德善拿了鱼尾和鸭头。不得不佩服编剧的细腻，这才符合二女儿的逻辑：因为物质匮乏，所以对好吃的毫无抵抗力，但是一向委屈惯了，养成"最好的要留给别人"的潜意识。还有一回，阿泽送水果给德善，她把香蕉切好给阿泽，阿泽不要，正巧余晖回来，她立刻分给他。

一个家庭的大孩子，对后来者嘴上虽不说，但心里会有一种类似"原本都是我一个人的，现在被你分走"的恼怒，小孩子会有一种"我最小，你们都该让着我"的撒娇。夹在中间那位，惧怕老大，羡慕老小，会变得很会看脸色。又因为缺爱，内心始终有个坑，需要来自外界的肯定，直到她认为自己是全然被爱、被接受的，才会停止索爱，变回正常人。

德善即便知道父母偏心，但平日里只是默默忍受，甚至习以为常。宝拉一言不合殴打德善，可德善看到她如何苦学时，抱着她痛哭，是真的心疼她。德善偶尔也欺负余晖，但看到他被小女生围着流眼泪时，不到半秒就咆哮了，奋不顾身为他打架。

她和那两个女伴也是这样，大家学习一样差，谁也不会嘲笑谁，你富一些，我美一些，能量守恒了。德善对她们没有美人心计，她们对德善也没有高人一等。这种设身处地的友情，更容易出现在心态平衡、懂得欣赏别人好的人身上。

德善还很善良，高冷的女班长有癫痫病，平时一副清高的样子，德善未见得多么欣赏她。可她受人之托，在她发病时，不但照顾她的身体，还会顾及她最在意的人言，把教室门堵起来不被外人看见，过后又什么事都没发生过的样子正常对她。德善和余晖的女朋友打架，得知她父母过世，立刻一副惊讶的样子，几秒后又自责。

人们有个惯性思维，认为一个人优秀，比如学业好、赚钱多、长得好看，就应该比别人幸福。这当然是没错的，不然为什么人们要力争上游？但是，是不是意味着，你学习差、赚得少、长得不美，就不配获得幸福和爱情？当然不是了。因为人生这件事的奇妙之处就在于，维度多到令你想不到。

德善被阿泽喜欢，就是维度众多的一个体现。阿泽长得美又有钱，智商还很高，事业有成。但同时，他心思单纯，处世淡然，他能欣赏德善身上别人发现不了的好。

德善的好，就在于她不觉得自己好。她做的事情皆发自内心，而且这

种好无法被量化。像宝拉,就是成绩好,好到可以考进最好的大学。像善宇,也是真的好,可以拿到奖学金。可德善对人真诚,心地善良,心疼父母,体谅别人,这些无法被量化。更或许在一般人眼里,这些哪里算得明面上的好?

所以才更显得阿泽可贵,他社会化程度较低,从小生活里除了围棋,就是身边这些小伙伴,他评价一个人,只看这个人本身。在他眼里,德善就是实打实的可爱。长得好看,会照顾他,亲切,没毛病。

这两个人真的很搭,阿泽不食人间烟火,需要德善的烟火气来中和。德善内心因缺爱而形成的坑,需要阿泽的无条件认同去填满。

但是,但是来了。阿泽很好,可德善与正焕,更像初恋该有的样子。不明所以的心动,各种阴错阳差,彼此在心里演练,面上装作若无其事。很多人说,不知道正焕为什么喜欢德善,从什么时候开始。我细看第二遍时才发现,正焕从第一集就喜欢德善。

德善为奥运会练习举牌,她穿着韩服在院里,正焕说:很丑。说完回房了,躲在窗帘后看她。奥运开幕式时,正焕一家人看到德善出来,都在激动欢呼,正焕先面无表情,然后笑了。他们去修学旅行,被娃娃鱼的爸爸追赶,正焕和德善躲在狭窄的墙里,那种暧昧、局促以及似有似无的撩拨感与克制感。德善没有,正焕有。

那么正焕为什么喜欢德善?如果非要找出一个原因,我以为是德善与周边关系处得如鱼得水。德善是唯一能欣赏和配合正焕他爹的幽默的人。她对每个邻居都很友好,她和四个男孩一起玩,开玩笑,不骄矜。她能够和谐处理与周边关系,这一点,正焕做不到。他似乎在刻意保持一种冷漠,用主动营造的冷气场,把自己与周边隔开。

正焕像豹子女士,心热,有情,却要表现得很酷。如果他真的和德善在一起,他会成为豹子女士,德善会成为金社长。两个人相爱着,相厌着,有过爱情,更有感情,但是谈不上真正的匹配。因为德善的内心,需要爱与认可去填满。正焕没有学会这一课,他所做的,是她所需的反面。

很多人,包括我自己,对中年阿泽有一种偏见,主要是因为他长丑了,身上已无仙气。谁能接受那么一个明眸皓齿的少年阿泽,竟变成眼角耷拉说话贱贱的油腻大叔?可我们得承认,这确实是一种偏见,而且自私。

一个人拥有世俗生活中的幸福,和相爱的人在一起不设防。德善不再自我怀疑,阿泽不再自我封闭。他们从彼此身上得到自己所欠缺的,又互相给予。这种烟火气,不比明眸皓齿更美吗?

我们的思路,和不允许偶像结婚生子,否则就大呼"心碎了"的粉丝并无二致。出于颜狗的尊严,我们可以假装嫌弃中年阿泽,理智回归之后,还是应该为他们高兴。心落在实处的人,不会有患得患失的惊恐,幸福又满足的人,不会时时处处设防。所谓家常,是像小猫小狗一样相处,有时打架,有时相爱,说话回归幼稚园。

少年总会长大,青春一去不复返,有些苦,那些乐,当时虽惘然,过后却珍贵。我们能从双门洞少年五人组身上,看到自己曾经的影子,爱过的人,错过与笨拙。我以为这正是《请回答1988》之所以迷人的原因,一切都不完美,一切恰到好处。就像德善,欣赏她,需要功底。

宝拉：你说她怪，其实她很美

宝拉是一个令人闻风丧胆的传说。动辄拽德善头发，一言不合殴打余晖，说起话来地板都颤抖，不顾父母反对参加游行，在母亲向警察低三下四求情时，沉默中夹杂不屑，对小区的孩子不苟言笑，要求他们对她使用且必须使用敬语。这是一个坚硬如铁的姑娘。如果谁看了前几集，告诉我，她喜欢宝拉，我的反应会和孩子们一样：简直疯了。不是反问句，是陈述句且毋庸置疑。

但是！对的，但是来了。随着剧情发展，我们看到了一个立体的宝拉。

参加运动的宝拉可谓油盐不进，母亲的恳求，父亲的暴怒，也无法阻止她。这一场，父女俩矛盾尖锐，宝拉被关禁闭。即便如此，她也不会向父亲妥协。而父亲，在别人提议要让宝拉下跪道歉时，一口拒绝，他说，孩子哪里错了？是啊，孩子没做错，只因父亲心有恐惧，他掌控不了形势，却可以阻拦女儿。可他拦不住，宝拉有自己的价值体系。

男朋友和自己闺蜜酒后互吻，闺蜜前来道歉，或许也有几分示威：你成宝拉不是很厉害吗，不是拥有钢铁意志吗，不是总考第一吗，那又怎样，我抢了你男人。男朋友就更糟糕了，是低配版郭芙。先貌似诚恳地道歉，面对一言不发的宝拉他感受到压力，开始不耐烦，直至爆发：都因为你不给抱，不像别的女朋友甜蜜，我才亲别人的，都是你的错。

这两个东西，真是配不上我们宝拉，给她提鞋都不配。一般女孩听到这些话或许会恍惚，自我怀疑：难道真是我的错？宝拉不会，她有自己的原则：错了就是错了，狡辩、攻击并不能改变你犯错的本质。宝拉这样的女孩，即便婚后老公出轨还倒打一耙，她也会以强硬的态度离开。这并不是说宝拉不会受伤，而是和爱情相比，她有更在意的东西。

宝拉对德善非常不耐烦，是学霸对学渣抑制不住的鄙视。在给孩子们

补课时，她嫌弃的眼神如果能化成利剑，德善和娃娃鱼早已阵亡八百回。宝拉的优越感不止体现在学业方面，生活中也是。她不喜迎来送往，与邻居关系漠然，不屑融入小群体。高冷的另一面，可以是羞涩，也可以是不屑。

小孩子总有许多理想，长大了要当科学家舞蹈家，每学期换一次。宝拉也有理想，她想当法官，同时为之付出努力。别的小孩上补习班，请家教，宝拉全靠自己。得拥有多么强的意志，才可以做到在别人开小差、谈恋爱、伤春悲秋的情况下，十几年如一日钉在桌椅前？

以上这些事实的罗列，可以看出宝拉是一个规则感很强的人。她有自己的一套逻辑，逻辑背后，是超凡的自信。宝拉无论在哪个行业，都会成为翘楚，因为她身上有一种罕见而又可贵的品质：知道自己要什么，非常坚定，会为它全力以赴，必要时丢弃一些东西也在所不惜。她不和自己打架，果断利落，这一种狠，能干大事。

可这样一个宝拉，也有另一面，很多时候，我们是随着善宇的眼睛发现她。

高冷的宝拉在善宇丧父强忍眼泪时，安慰他，告诉他此时可以脆弱。宝拉有一种能透过枝枝叶叶看到本质的本领，聚在一起吃拉面，看影片，那是别人的快乐。避开人群的时刻，她可以看透一颗受伤的少年心。

珍珠在外婆家生病了，巴士停运，宝拉一边不耐烦，一边连夜开车送善宇妈妈回去。娃娃鱼离家出走，也是宝拉带着孩子们去接，她一边打骂娃娃鱼，一边劝他回家。大人们聚会，让她送酒过来，宝拉的吼声穿破苍穹，但一分钟后，酒出现了。

通过母亲描述，我们知道宝拉从小就是第一名，考了韩国最好的大学，因为家庭经济太差，她主动放弃理想，选了可以早就业和拿奖金的师范专业。她有抽烟的习惯，是学习太累时的放松？还是心情烦闷时的消遣？在她不得不放弃理想时，可曾抱怨过父母？我猜宝拉难受过，但是她不说，她一个人扛。她有时对家人暴躁，未必不是一种发泄。父母看似偏爱宝拉，实则是包含了歉意。

脸硬心软，是宝拉的另一面。别人不知道，但是善宇知道，所以他敢爱上宝拉。

善宇向宝拉表白时，她第一时间拒绝了，像是善宇胡闹，而她大度容人。宝拉此时应该表里如一，她对善宇并没有恋爱方面的想象。只当他是一个学习好、善良、孝顺、挑不出错的邻居弟弟。

宝拉失恋，被男朋友劈腿不说，还被羞辱了一番，说她没有女人味，冰冷如铁。在宝拉的逻辑里，此男已死。但他造成的心理伤害还在，即便坚强如宝拉，也会伤心、落魄，在雨中忘掉自己。善宇出现，对她说，那个男的瞎说，姐姐是个内心温暖的人。这是善宇的态度：别人说你怪，其实你很美。

人与人之间所有的感情，都是从"我懂你"或者"我认为你懂我"开始的。人其实很自恋，也很脆弱。无论多么高冷的人，总会在某一时刻，盼望有人可以知道我、了解我、明白我的愤怒和恐惧。人生而孤单，所以用余生寻找温暖。

善宇就是宝拉的独家暖水袋，只暖她一个。宝拉答应和善宇恋爱时，我觉得她还没完全想好。她知道善宇喜欢她，但她不知道自己对他的心意有多少。善宇像个宝宝一样黏人，要约会，要抱抱，要亲亲，还要安慰。善宇为妈妈和阿泽爸的事情发愁，宝拉一次次充当听众，又帮他分析开导。这是小儿女的恋爱，只看眼下，不计将来。

家里经济好转，父母与宝拉长谈，希望她能实现自己的理想，参加司法考试。这对宝拉来说，意味着人生将有转机。宝拉的狠又一次体现，她独居在条件简陋的房间，24小时用来学习，吃什么、穿什么、爱什么，统统不在意了。宝拉和善宇提分手，我相信她也会难过，但这是她的选择：放弃善宇，选择前程。

她低估了自己对善宇的爱。从前，善宇说她戴圆眼镜好看，她嘴上骂他，从此只戴圆眼镜。善宇喜欢她穿裙子，大冬天约会，她穿裙子来。善宇生气她对同学隐瞒自己是男朋友，宝拉在餐厅里主动吻他。这段关系，宝拉看似强势，其实在善宇的一次次引导下，她也已深陷。

善宇是个爱哭鬼，在剧中哭过很多次，但是被分手时，他没哭，只是撂下一句狠话：你敢走，我以后再也不见你。宝拉停顿片刻，还是走了。

几年后宝拉和善宇都完成了学业，眼见有光明的前景，两人重逢，这回，宝拉没有任何犹豫。该争取的争取，该妥协的妥协，此时宝拉对人生

更加笃定，而且有了新的理解。如果说从前，宝拉守着自己的规则，不肯出来，那么成长之后的宝拉，已经明白，天下并不只有自己这一套规则。

我以为这是一种更成熟的人生观，为了不失控，我们需要秩序来约束，督促自己前进。事业可以如此，学业可以如此。但是感情和爱，不是的。你不知道自己会爱上谁，和谁在一起，你没办法用已知的秩序套用在每一种感情上。

我很喜欢宝拉，别人或爱而不得，或怯懦错过，或不知心意，只有宝拉，从头至尾，都很清楚自己要什么。人生很多时候是被一些外物推着走，宝拉做到了对命运的掌控。当她察觉到失控，会主动喊停。当她确定自己的心意，会主动出击。这种秩序与激情并存的美，真是非常美。

宝拉发脾气时狂暴的脸，害羞时嘴唇抿起的娇羞，痛苦时毫无光泽的眼神，万事藏在心底的冷静，每一种都很有魅力。宝拉羡慕德善总能给人带来快乐，与父母亲密无间。可是，宝拉不是德善，德善也不是宝拉。她们虽然不同，但我更爱宝拉。

你总会爱过一款男孩，名叫善宇

　　我细想过，为什么《请回答1988》这么好看？答案是，因为它充满善意。比如第一集，双门洞妇女三人组，盘腿坐在街道聊天，善宇妈和德善妈说孩子们的事，豹子夫人因插不上嘴而眼神不善。我心说，这个女的是不是坏？当然不是啦，豹子夫人一本正经地卖萌耍酷，穷不堕威，富不炸毛，实在非常可爱。

　　宝拉也是，她一出场跟郭芙似的惹人厌，可看着看着，发现宝拉姐可以夸一天，还不带重样的那种。阿泽是天才，但并没有传说中天才应有的孤僻，也没有仗着自己是天才就瞧不起人。正焕丑帅丑帅的，看着像个面瘫，一言不合就瞪着那被锅盖磕出一条缝的小眼睛，可我们知道他内心多么丰富又柔软。

　　善宇也是这样，相比阿泽的软萌帅和正焕的苦恋悲，善宇显得没性格。可善宇一家，是我哭哭笑笑最多的一家，他们虽然有苦有甜，但没有冷，始终温暖更多。善宇撕车票你还记得吗，撕得窄一点，比方是十张车票，就可以撕出十一张或者十二张，这是善宇的省钱小妙招。也是他体贴妈妈，节省家用的一件小事。

　　妈妈误会他下巴带伤，是和坏学生打架，又误会他抽烟。善宇解释说不是的，我没有打架，也没有抽烟。妈妈因自责而大哭，善宇抱着妈妈安慰她：是我不对，我不该对妈妈大声说话。老实说，这个细节让我哭死了。天下有多少妈，像善宇妈一样凭想象冤枉小孩？又有多少妈，会像善宇妈一样为自己的误会伤心，却说不出抱歉？应该并不少见。可天下没有几个善宇，会体谅妈妈的心，放下自己的委屈，主动安抚妈妈。所以，善宇很珍贵。

　　善宇对妈妈贴心，记得她手腕有伤，替她提重物，惦记她生病，督促她买药，他也经常找时间陪珍珠，珍珠很听哥哥的话，小孩子不会作假，听话

背后是很深的信任,而信任是由时间和爱构成。善宇虽然只有十八岁,但他内心把自己当成家里的主心骨。

所以他才极力反对妈妈打工,他觉得养家是自己的责任,如果让妈妈太辛苦,是自己失了分寸。他说过,我可以不上大学也不要妈妈受苦。善宇的所为,是贫家出孝子这种美好期待的现实注脚。

可善宇家只是穷,并不缺爱。善宇和爸爸感情很好,做重大决定之前,会向爸爸汇报,会想"如果是爸爸,他会怎么做。"和妈妈也是,青春期的男孩子肯和妈妈聊班上的八卦,这绝对是最大的信任。所以,善宇有贫家子弟的上进心,懂事,也有学霸独有的自信,却没有戾气和满肚子委屈。

他敢爱上宝拉也能证明这一点,那可是宝拉啊,一个更高级的学霸,一个令所有孩子闻风丧胆的钢铁女孩。可善宇知道她冷冰冰的外表下,有一颗温暖的心。他向宝拉表白,被拒绝也不灰心。他相信只有自己最懂宝拉,人这一生,遇见爱、遇见性,都不难,难的是遇见懂。善宇没有因拒绝而受伤,这是他自信的一面。

我很喜欢善宇和宝拉在一起的样子,他会忍不住撒娇,还有点任性,他是真把宝拉当成自己人了,什么都肯和她说。这一点令我有些费解,善宇真不知道宝拉最初和他在一起,并没有太投入吗?被偏爱的才会有恃无恐,他们开始恋爱时,宝拉明显有所保留,她只是听他说,很少说自己的事。

后来我想明白了,善宇未必想不到,但他忍不住。他懂事惯了,在别人面前一直是一个完美男孩,在宝拉面前他想做自己。这个自己,也会撒娇任性,想要和喜欢的人搂搂抱抱,也可以把缺点暴露。就像猫咪会对信任的人露出肚皮,这是把脆弱给你看,是亲昵,是绝对的信任。也是一种态度,要抱还是要杀,悉听尊便。

无论男生女生,在喜欢的人面前都一样。豹子夫人请宝拉给孩子们补课,善宇听到之后,笑了一脸,问:是今天吗?补课时,德善和娃娃鱼唱歌,正焕看着德善,德善看着善宇,善宇看着宝拉。少年们各有所爱,神态却很相似。

善宇和宝拉恋爱时,在她面前哭过几回,可被分手时,他只是骂了句脏话,却没有哭。善宇也是个收放自如的骄傲男孩,爱你时,没有防备,你非要走,我也无话可说,不会在你面前脆弱,哪怕背地里哭成狗。少年的倔强

里,总带着一些表演成分,可如果是善宇,不管他倔强,还是柔软,我都觉得很好。

和宝拉复合时,善宇提出三个条件,真令人刮目相看,完全可以看出这个男孩的野心和自尊心。第一,我要和你平辈相称,不会叫你姐姐。这是对平等关系的争取。第二,不管你以前的人生中谁最重要,以后要是我,我也想成为你人生中最重要的部分,不是那种疲惫时第一时间被抛弃的存在。这是旧事重提,用你对我的亏欠作为谈判筹码,但目的是为了爱。第三,我是个平凡的男人,我想和你结婚,如果你害怕就不要重新开始了。这是对第二点的强化,可以看出善宇的野心:对这段关系,他想掌握主动权。

十八岁时,善宇不希望妈妈谈恋爱,是对"我即将不是妈妈最亲近的人"的惶恐,也是他性格里希望掌控一切的体现。几年后,善宇的性格更加分明,只是这次他心智更成熟,也懂得了用策略。

善宇和妈妈谈判,请求她答应自己和宝拉结婚,说,虽然我也不后悔,但选择学医,是妈妈一直以来的心愿,我从小没有违背过你,这次希望自己做主。这是很高明的攻心术。目的在于让对方产生内疚,心理上先行溃败。紧接着,他在婚礼请帖上,把阿泽爸和妈妈的名字列在一起,不管是报之以李,还是真心选择,这一招既贴心又高明。

善宇就像我们的豆蔻年华里会朦胧心动的那种男孩,学习好,人缘好,是老师喜欢的学生,是妈妈们喜欢的"别人家的孩子",他身上没有骄矜,没有傲慢,没有书呆子的那股酸气。姿色也在中人之上,满足一个被暗恋者的所有需求。

成长后的善宇是个心机男,但我更欣赏他了。掌控自己的人生,有谋略,有手段,目标性强,这才是一个成年人应有的姿态。少年虽美好,可被甩之后深夜痛哭那种事,经历一次也就够够的了。吃一次亏,学一次乖,一直学不会的那叫缺心眼儿。善宇可是学霸,哪能那么傻。善宇虽是宝拉姐的,可真想复制粘贴一大堆,人手一只,好用来相爱。

正峰、娃娃鱼、余晖：被忽略却不妨碍快乐的三人组

霸王回营到底走了几步？这可太重要了，楚霸王，何等身份，必得走够了步数才算有威。这是中国传统京剧里的规矩，叫亮相。《请回答1988》不这样，它像一个狭长的巷子，你站在外面看不出所以然，看所有人都像甲乙丙丁，可要是你闲庭漫步，走进去了，那就不一样，差不多可以发现一座宝库。

比如正峰，他开始根本没有存在感，就像家里的背景墙。正焕冷着一张脸，可豹子夫人会在意他不亲近自己。但没人在意正峰，他有时候和小学生打电玩，还打架。有时候在家里三心二意地学习，注意力无法集中。这是一个看上去完全不优秀的男孩，可我们知道，这不是全部的他。

我第一次注意到正峰，是阿泽请大家吃披萨，只剩最后一块，他们都在找理由抢，德善说：我姐是成宝拉。娃娃鱼说：他哥还是金正峰呢。一直面瘫的正焕瞬间接话：喂，喂，我哥怎么了。

我偏爱正焕，所以对他的话格外重视。有这一层重视打底，再去看正峰，果然就不同了。正峰只是学习不好，不代表笨。豹子夫人回娘家，金社长和正焕根本不懂家务，是正峰数次搞定麻烦。正峰还爱吃，能在寺庙待下去，是为了那顿素餐，能把普通的拉面煮到几十年后仍有人怀念不已。他和美玉吃的那顿烤五花肉，我一想到就崩溃，那是最具象的美食。

正峰还挺有心眼，双门洞妇女三人组在豹子夫人家聊天，正峰做出乖宝宝样打招呼，豹子一个开心，就给了他钱去玩游戏。豹子为熨斗和金社长吵架，问正焕：我们要离婚了，你跟谁。正焕面无表情：我爸。站在餐桌旁的正峰说：跟妈。然后他得到了豹子的钱包。第六次高考失败，豹子气得不行，正峰躲在房间里装低落，使家人不忍心说，可他自己是在偷笑，根本没把这事放心上。

我还喜欢正峰和美玉的恋爱，美玉漫不经心出门，遇见仓皇逃跑的正峰，两个人在雨中遇见，完全是一个意外。德善听美玉说到正峰时，脸上有几分"啊，怎么会看上他？"的表情。这一幕让我最有触感。真的，年轻人不会丑，再丑也有限，只要愿意总可以找到人谈恋爱，这也是年轻的福利之一。

正峰还是君子，他和美玉第一次约会，两个人搞错地点，他等了又等，有一种令人感动甚至觉得很傻的执着，一直等到店打烊，依然不放弃。我怀疑美玉如果不出现，他就能一直等下去。那段音乐极美，节奏也好，正峰哥哥在寒风中颤抖，美玉出现，他脸上笑着，两人拥吻，这是我最喜欢的场景。

正峰熊一样的外表下，长着一颗浪漫心，他给美玉写信坚持用敬语，这是对美玉爱的表达，也是对爱情的敬畏，更是希望拉长恋爱程序，享受每一段该有的滋味。那段时间他有点魔怔，听说叠纸鹤就会愿望成真，吃糖，看流星，每一个与爱情有关的说法，都能被他记住和执行。真的太有共鸣了，当年初恋时的我也是这么二啊。少年们的爱情，就应该这么痛苦，这么美好，这么纯粹又易碎。

你仔细想想，如果身边有一个正峰哥哥这样浪漫、会生活、爱美食、又很乐观温厚的男人，你还会在意他高考了七次吗？稍微智商正常一点的，都会立刻忘记，并且倒追。正峰与阿泽，是完美的两种形态，一个是天才少年跌落人间，宝宝要人疼爱的完美，一个是什么我都会，但我只爱你的忠犬型完美。得其一，人生无憾。

娃娃鱼是以军师的面目活跃在小伙伴中，正焕不知道豹子妈为什么不开心，娃娃鱼一语道破，这需要很强的洞察力。妈妈们不怕劳累，不怕孩子追着自己要吃的，要衣服，而是怕你们什么都可以自己搞定，不是很需要我。被需要，才是母亲的刚需。德善向他诉苦，说为什么没人喜欢我，他对她说：问问你自己的心意，你喜欢谁。可以说，这句话点拨了德善，使三角恋逐渐事态明朗。

不过这种别人家的日常，娃娃鱼自己可体验不到。妈妈是工作女性，很少有时间在家，对着客户的时间比对着他多。一年之间，唯有过生日，才

能吃到妈妈做的海带汤。正焕有豹子妈准备的饭菜,善宇有妈妈独家秘制带蛋壳的煎火腿,只有娃娃鱼常年吃快餐,难怪他要得痔疮。

他成绩不好,教导主任爸理直气壮地对他很坏,非打即骂,几乎很少有正常相处。一个被妈忽略被爸讨厌的娃娃鱼,靠的就是在小伙伴中间刷存在感。不信你瞧瞧去,你生活圈最善解人意的那个人,一定不是最优秀,而且在原生家庭里通常被忽略。因为骄傲的人不屑多话,优秀的人不屑婆婆妈妈,不够优秀又缺乏存在感的人,才会被迫锻炼出更强的同理心。

娃娃鱼平时一口一个"这些孩子"怎样怎样,好像自己很成熟似的,其实他也有期盼,只是期盼经常落空,才不得已假装不屑。离家出走,一夜未归,却无人发现,这几乎比单纯的离家出走更让人尴尬。可娃娃鱼毕竟是少年,当妈妈向他示好,肯留下来陪他吃饭,他立刻回归小孩,把周围所有邻居的秘密全部告诉她。交换秘密意味着什么?就像小猫咪对你翻出肚皮,这是讨好和信任。

不用读书之后的娃娃鱼,我真是替他开心,因为大人们终于可以跳出"考试成绩"这个衡量标准。在社会标准来看,娃娃鱼可真棒呢,脑子灵活,待人亲切,把生意做得很好。豹子夫人的生日宴,是正焕策划,娃娃鱼执行,每个细节都恰到好处,有笑有泪,节奏完美。宝拉的婚礼也是娃娃鱼主持,那时他与以往不同,亲切但不轻佻,持重又不失幽默,是个非常合格的重要场合主持人。

余晖是个很尴尬的存在,他是家里唯一的男孩,说他被宠爱,确实也是,爸爸妈妈明目张胆地偏心。但是,因为有女王大姐宝拉,这位全家优先级最高的孩子在,又因为他成绩一般,所以并没有得到特别离谱的厚待。

余晖长相老成,内心也很敦厚。家境不好,穿普通球鞋,被同学喊外号"半地下室"也丝毫不觉尴尬。圣诞节守护天使那一集,他与正峰两个人的互动真是太萌了,全剧两个最会使小眼神的男孩子相遇。真想像其他人一样举手大喊:结婚!结婚!结婚!

他还有个漂亮女朋友,那个小女孩只有几幕戏,可我印象深刻。因为突然失去父母,所有人都对她有一种带着施舍的纵容,她想做什么事都被允许。这在有些人看来是自由,但我能理解她的失落。小孩子在很多时候

是愿意被大人管着的，被管，意味着被关心、安心以及不失控。所以当余晖对她说："你不要抽烟了。"她会感动，因为那种久违的安心瞬间回归。余晖的善良宽厚在这件事里完全得到体现。

我很羡慕余晖，虽然总被两个姐姐当出气筒，被爸爸当人肉暖手炉，可他确实得到了家里最多的爱。资质平庸，但是不以为意，又有唱歌这个小乐趣可以自得其乐。普通人的人生未必不幸福，余晖就很快乐。

正峰从小生病，扛过十个小时的手术，七次高考，为父母的心愿做自己不喜欢的事，最终在美玉的鼓励下，找到事业方向。娃娃鱼经历了漫长学生期，在各种打击和歧视下，一直心态平和乐观，最后过上不错的小日子。余晖后情不详，目测不错。这三位在人生的某一个阶段，都不是传统评判标准里的优秀，可这不妨碍他们可以快乐自在。

写到这里我又一次感到《请回答1988》是一部成人童话，双门洞每个小孩的痛苦都会被解决，每个大人的烦恼都能有出路。现实中，正峰看到弟弟被父母重视真的不会吃醋？娃娃鱼被忽略成狗了真不会怨怼？余晖老莫名其妙地挨打也会有一肚子委屈吧？可是在《请回答1988》中，这一切都没有。

我宁愿相信，善良的少年总会得到幸福，不管他会不会解求根方程。以及，回忆会给一切磨皮，所有人的青春都很美丽。

成东日和李一花的婚姻，看了会不会绝望

德善的爸爸给不靠谱的朋友做担保，连累一家人住半地下室。老婆抱怨时，他还可以回嘴，那是另一种形式的恼羞成怒：我知道我不好，但我不想你说。深层逻辑是：虽然我不好，但家里的钱都是我赚，轮不到你抱怨。可他面对孩子们时，就没这么理直气壮了。

有一回他去学校看到余晖，还没说几句话，有同学叫余晖：半地下室。余晖乐呵呵，丝毫没有受伤。爸爸站在原地，先是一震，脸上没有笑，几秒后，下意识堆起笑。贫穷和咳嗽无法掩饰，他的笑里满是哀伤。

德善想单独过生日，爸妈默契地选择忽略，表面看是观念问题，深究还是经济原因。德善爆发，过后爸爸给德善补了蛋糕，他知道自己偏心，知道德善委屈，但只要孩子不说，他可以选择不问。孩子说了，他立刻良心难安。那段"爸爸也是第一次做爸爸"的台词，被很多人念念不忘，感觉被戳中。可那只是话术，他也是第一次做宝拉的爸爸，第一次做余晖的爸爸，做得相当好呢。

德善爸身上有太多缺点，明明很穷，偏要大方，买他认为更穷的人的东西回家，哪怕只是一堆用不着的垃圾。老婆天天为一家人的衣食担忧，宝拉为此不得不放弃理想，德善和余晖穿破旧的球鞋，没有零花钱。他作为一家之主，脑子到底咋想的，拿钱去穷大方？下班后不愿回家，和朋友在路边摊喝酒。遇事急躁，喜欢和老婆吵架。简直了。

我很烦德善爸爸那种自顾不暇又爱助人为乐的性格。但如果在武侠小说里，这绝对是优点。

比武招亲，杨康胜了就走，郭靖说：你这样做不对，你得娶这位姑娘。当时他武功不如杨康，被打得鼻青脸肿，也依然要帮人。我们只会感慨郭靖心地纯良，并不会骂他多管闲事。还有一个可能，他因此得到王处一的

欣赏，后续一直比较顺。倘若他是路人甲，就地被杨康打死，那评价肯定又不同了。

段誉也是如此，他一点武功不会，在无量山就敢插手别家帮派的事，强出头做和事佬。虽然连累钟灵差点被活埋，但他因此结识木婉清，又跌落山崖，看到神仙姐姐，学了凌波微步和北冥神功。他看似强出头的结果是正向的，老了以后回忆，只会莞尔一笑。可你想过没，倘若他被活埋了，还有后来吗？

生活不是小说，没有金庸的笔替你峰回路转。穷就是真穷，揭不开锅就是真揭不开锅。老婆为生活费发愁，借钱，擦脸油没了也不敢买。老公在外面，买一堆不需要的东西接济穷人，这思路为什么会被理解为善良？

他在街上帮学生躲开警察，又掏钱给他吃饭，这是真善良。他不顾家庭困难，强出头帮人，这不叫善良，叫不自量力。也是慷他人之慨，因为他的钱本应给家人买饭，他花了，家人就要受困。他做好事的代价却要家人承受，这算什么善？

可我后来就想明白了，他是一个矛盾又真实的人。他从前成绩好，高中毕业能进银行，相当于寒门贵子，娶了成绩不如自己的老婆，也有一些心理优越。你可以合理参考一下凤凰男的处境，在老家，他是鸡窝里飞出的金凤凰。在城市，他是一无所有的底层。

他一直在强与弱之间游移，对一些不如他的人，他愿意施以援手，这会令他产生自己很强的感觉。但他只是一个高中生，一个小职员，在公司赔笑脸，压力巨大。在家有三个孩子要养，面对老婆幽怨的眼神。喝酒，是逃避。用大嗓门说话显得不耐烦，也是逃避。他特别知道自己弱，但他不想承认这个事实。

德善奶奶过世，爸爸面对亲友可以正常说话，吃饭，应酬，没事人一样。但看到大哥时，兄弟姐妹四个人抱在一起痛哭。如果你理解了这一幕，你就理解了德善爸爸这个人的全部。

成年人，尤其是男人，无论强弱，面对外界总会有力不从心之间，但他不能说，不能告诉整个世界：我是一个弱者。他们有时怒骂，有时喝醉，有时抱怨，用种种方式缓解内心，这是企图告诉别人：我之所以这样，原因有12345。如果能说服别人，更会被谓之成熟。但每个人内心都明镜似的，知

道自己的斤两,只有在最脆弱的时候,在最亲近的人面前,才会坦露。

有多少人会在德善爸爸身上看到自己爸爸的影子。那是一个自尊心强大到能力不能与之匹配,偶尔让你觉得可笑、可怜、可叹,但却会一直深爱的爸爸。

朋友还清了银行的钱,德善爸的工资以后可以全额领取,他对等他归来的老婆反复说:辛苦你了,以后我老婆不用借一万,还一万了,这段时间真是辛苦你了。他说这些话时很温暖,微微笑着,有一种说不出的感慨在其中。老婆说:我不苦,苦的是孩子们。这句话,又何尝不是他的内心。

他对宝拉有距离感,宝拉高冷又优秀,还因为爸爸的失误放弃过理想,他对她感情复杂,骄傲、歉疚、期望、些许恐惧。他们结束债务的第一件事,就是告诉宝拉,可以重拾理想。宝拉答应了,而且有了一个好结果,我想他们夫妻心里那口气终于可以松下来了。亏欠人多么难熬,尤其亏欠自家孩子,那真是生命不能承受之重。

他更喜欢德善,因为不优秀又贴心懂事的二女儿,最可贵的就是家常。德善喜怒都在脸上,大大咧咧,一目了然。和她相处没压力,她可以和爸爸撒娇、吵架,问他要零花钱,也可以和爸爸说心里话,让他给她一些指引。面对这么一个需要操心的二女儿,爸爸应该会很开心,因为被需要。

余晖是个存在感很弱的孩子,被一家四口疼爱、欺负,他是个很好的小兄弟,不出色,心事不多,特别正常。余晖每次斜着眼睛怀疑宝拉有恋情,又怀疑德善和阿泽时,都很可爱。

相比爸爸,妈妈李一花更家常。她特别像妈妈的形象,会和爸爸吵架、发牢骚,但是在女儿惹爸爸生气时,低声哀求女儿给爸爸道歉。她偏心宝拉和余晖,但在德善表达不满时,会带着歉意给她一个好吃的红薯。家里揭不开锅了,向邻居借钱,却无论如何也张不开口。为女儿成绩不好担心,甚至愿意相信神婆。阻止宝拉和善宇在一起,是担心女儿无法名正言顺地嫁给他做妻子,以后会受委屈。但得知宝拉心意确定,她又忙着为她准备婚礼要用的各色小菜。

最后几集时,爸爸脸色苍白,感觉他随时会倒下去,之前他每次下班会踢碎善宇家门口烧过的煤饼,后几集他偶尔做一个动作,却没有踢下去。让我有一种莫名担心,感觉他的精气神都溜走了。他试探性地对老婆说:

我可不可以申请名誉退休。老婆一口回绝,理由是,孩子们还没结婚,以后怎么见亲家。

但是事情无法挽回,德善爸不得不名誉退休时,她一句抱怨也没有。他说,真是对不起孩子们。她流着泪说:没有对不起,你没有对不起孩子,你已经很好了。那段配乐太赞,所以很值得哭一哭。

我不知道是不是所有夫妻,都有很疲倦的时刻,都有想逃开一切,把自己关起来的念头。成东日和李一花,鸡零狗碎,为钱担心,为钱吵架,偶尔烦对方要死,却也可以互相体谅和心疼。他们一定不是夫妻之间最好的样子,但不知道为什么,我被他们触动最多。

穷不堕威富不炸毛的双门洞豹女士

从事金融业的青年豹,偶遇身穿军装的金社长,她可能是个制服控,瞬间就双眼冒红心了。即便多年后,世事流转,物是人非,该豹已荣登家庭权力之金字塔顶。提及当初那一幕,依然保有少女娇羞。多少人曾爱慕你年轻时的容颜,可知谁愿承受岁月无情的变迁。豹子愿意,即便嫌弃的小眼神乱飞,但内心从没有变过。

那么我就要合理推断一下了,何以,当初那么喜欢金社长的娇羞豹,后来变成我们眼中的女王豹?

豹子自称从事金融业,其实就是放贷,我理解是金融机构的业务员,把组织的钱放给个人,收取利息。天天大把钱从手上过,虽说不是自己的,但也见过大场面了。她后来一夜暴富,完全没有穷人乍富的手足无措。花钱也是一门学问,显然豹子略懂。

和金社长结婚后,两人搬到首尔,接连生下正峰和正焕,日子过得紧巴巴。金社长送外卖,豹子夫人刷墙、洗碗,什么工作都做过。你还记得莫泊桑笔下《项链》的女主人公吗?她为了那一夜美爆,十年攒钱还项链,为此不得不做苦工,手变粗糙,嗓门变大,全无当年风华。我想说,豹子也是这样变了的。

没有什么比生活的艰辛更能磨灭一个女人的少女心,如果有,那就是孩子生病。可怜的豹子,同时遭遇二者。最苦的时候,冬天也没有煤饼了,正峰因病疼得直哭,一家四口看不到出路,真想就这样一起去死。

她说这话时,是和金社长坐在家门口回忆往昔,整个人散发柔光。但我可以想象当年,那么苦的境遇,夫妻俩拼了命赚钱却看不到将来,生活的难每时每秒袭来,除了承受还能怎样?豹子告诉我,还能吼啊。生活你给我颜色瞧,难道我不会回你三五脚?豹子夫人的生命里自带强悍,即便穷

途末路,也要气势如虹。

我们看到的金社长,嘴碎、低级幽默、笑嘻嘻、没有心肝似的,整天围着老婆转。可我总忍不住想,一个人依恋另一个人到如此地步,一定是往昔岁月里,有很多光阴协同,艰难共担。没有一份感情是凭空而起,你眼睛看到的是依恋,看不到的是爱与暖。

以上全部是我瞎猜的。

金社长到底是不是因为这些原因爱豹子,我不知道。但我爱豹夫人的原因就是这些:生命力旺盛,穷不堕威,富不炸毛,有正义感,能体谅人,还幽默。

双门洞妇女三人组第一次出现在街上那张床桌上时,我充满担心,豹子夫人对善宇妈和善宇的亲近,显然颇为吃醋。我暗说:这个人是不是坏?好在没有。豹子介意正焕和她不亲近,她选择直接告诉他,有什么事要和妈妈说,不然我被人家比下去了。这话说得很可爱,如果我是正焕,可能下一秒就告诉她我暗恋德善。但正焕只是呆呆看着妈,妈肢体僵硬地走过去拥抱他,又讪讪地自己走掉。这种别扭母子情,也有它的动人之处。

正峰住院,豹子在人前显得淡定,金社长缓缓地说:我们家美兰现在很坚强呢。这句话可脑补的余地太多,"现在"很坚强,那什么时候不坚强了?正峰从小生病,有钱之后,又做过十个小时的大手术。应该是"彼时",我们家美兰不坚强,而那不坚强,也最最正常不过。

可她还是会在医院的公共区发呆,默默流泪,当医生亲口告诉她:这是个小手术,不会有任何问题。豹子顿时哭成狗。我太理解了,当妈的心,宁愿十分痛在自己身,也不愿孩子承受一丝意外。可面对疾病这种坏东西,即便是妈妈们啊,也深感无力。美兰这一哭,哭碎了多少当妈的心。

豹子总是嫌弃金社长。生活条件好了,他还像从前一样吝啬,不肯扔东西,不肯开好车,不肯穿好看的衣服,配不上金光闪闪的豹子。他还不爱锻炼身体,不爱洗澡,某生活不怎么和谐,天天吃好的也没用,豹子嫌弃他太应该了。

可是,嫌弃是一方面,依然会为他精心准备生日餐,会因为他的不开心想办法,会在他意外受伤时,一秒扑上去,并在以后的日日夜夜妥帖照料。我那天说,我们是找伴侣,又不是找导盲犬。可我仔细想了,没准人到中老

年,伴侣的意义之一就是导盲犬啊。假如我腰断了,可以安心让你扶着我做一切。

豹子酷酷的,用狮吼功统领全家。她享受自己在家里的女王地位,同时,享受自己被那爷仨需要。她一边做好吃的喂那三只,一边买来瓶瓶罐罐和七八十件豹纹打扮自己。贤惠与败家,狮吼并柔情,活得太有激情,羡慕死我了。

可她对朋友和邻居,就只有暖了。李一花没钱开饭,去豹子家却无论如何也开不了口。豹子表面和她聊家常,转眼却送来装了钱的信封。什么是朋友?就是你有困难了,她不但愿意帮你,还体贴你的面子,甚至连你的感谢都不要。豹子穷过,她的同理心更为贴心。

善宇妈妈被婆婆欺负,豹子气得张牙舞爪。善宇家房子有可能被收回,她主动要借钱给善英。德善家房子斜了,她义不容辞收容他们一家五口。在家做牛排和排骨请孩子们吃,一个心血来潮请大家去饭店聚餐。怎么样,是不是可以荣登感动韩国之最美邻居榜?

豹子还很幽默。大人们坐在一起聊天,谈到阿泽又赢了比赛,拿到巨额奖金。阿泽这时走进来,豹子面无表情地说:你好,我是你继母。善宇妈和阿泽爸暧昧期,大人们聊阿泽性格,阿泽爸说:阿泽喜欢一个人,就会不断指使他做事,对不喜欢的人反倒很有礼貌。与此同时,他不断让善宇妈帮他拿盘子调料什么的。德善妈说:你先别指使我们善英了好伐。豹子女士在一旁似笑非笑,有一种冷眼旁观、酷不啦叽的幽默。

我太喜欢豹子了。穷的时候不放弃自己,富的时候不歧视别人,对人有一种母性宽厚,任何时候对生活有打算,能捧出真心待人,也会留有个性,对一切保持三分嘲弄,与生活缠斗,至死方休。

所以看到豹子更年期那节,我有一种说不出的失落,很担心这样一个活脱脱的女性,没被苦难打倒,却被岁月和荷尔蒙击败。可后来我放下了执念,双门洞的孩子们长大离开,大人慢慢变老。夏有凉风冬有雪,这是万物自然。然而我们不会忘记斜着眼睛瞪人,皱着眉头骂人,一言不合就跳舞,说话很大声,专业宠爱自己一万年的——豹女士。

阿泽爸和善宇妈：中年人的传奇与爱情无关

善英女士看着胆小又喜庆，对儿子说话，眼神嗲嗲的。和邻居大姐聊天，也愿意附和，绝不挑事。如果生在今天，她会是转一转段子语录，稀罕别人家宠物和萌娃，自称吃货，动不动甩你一张懵逼脸动图的女生。没多少杀伤力，也没多大意思。

但是，你被骗了。善英才不是没有故事的女同学。日子苦不苦？丈夫去世，儿子即将高考，女儿还小，婆家动不动来找茬，还穷，可以说很苦了。可你瞧着我们善英像是被生活锤过吗？没有。

看到喜欢的男明星，立刻花痴称欧巴，"长得好看的都是欧巴"。和儿子聊老师的八卦，像少女一样捂着嘴笑，替未婚先孕的老师害羞，善宇说"你不也是如此"，她一秒闭嘴。和邻居大姐一边喝酒，一边讲黄段子，笑得地动山摇。给善宇做便当，不是咸了，就是有蛋壳，不是完美主妇。

可她的心是软的，活的，鲜活鲜活的那种活。人类接受寡妇可以哭，不爱笑，活得退缩而自抑。善英偏要活得充满乐趣。随时开心，想笑就笑，这是她的选择，也是她的心性。这种心性之高贵与高傲，文字不可传递万一。

但生活的苦，不以意志为转移。你再怎么对抗、要强，也会有露出疲态的时刻。善英误会善宇脸上的伤是和小混混打架，旁敲侧击无果，又在房间发现香烟，她默默崩溃了。问询善宇时，脸色平静，神态却激昂，她问：你忘了妈妈是怎么养大你的吗？

你忘了妈妈是怎么养大你的吗？从这句话开始，善英的眼泪没有停过。误会澄清后，善宇和珍珠对着爸爸的遗像奠酒，善英在一旁痛哭。她哭我就哭，她哭得有多惨，我哭得就有多惨，像中蛊了似的。可是为什么？我想搞清楚这件事，想了一圈之后，觉得最接近答案的是：一个总是哭哭啼啼的人哭，没那么值钱，一个总是乐呵呵的人哭，会让你感到恐惧与绝望。

善英平时不肯哭，因为她是妈妈。没有爸爸的家，妈妈就是山。山不可以随便懦弱，更不可以说哭就哭。善宇外婆突然来访，善英吓坏了，生怕妈妈担心，从豹子夫人家借来衣服、米、煤饼，装作自己生活很好的样子。可外婆还是从破旧的内衣，看出她的窘迫。她给善英留下信和钱。善英发现之后，一边说：这老太婆。一边对着电话用长长的腔调哭着叫：妈妈，妈妈，妈妈。这世上哪有天使？天使就是妈妈的模样。

可善英不只是会哭的女人，她还有另一面。婆婆找茬，她忍无可忍，一边对婆婆爆发：我也是我妈的宝贝女儿，别这样践踏我，请你离开我家，以后都不要来。一边捂着珍珠的耳朵，不想她听到这些。婆婆狠心要收走房子，善英一边哭：是不是只有我的生活如此艰辛？一边拒绝了豹子夫人的帮助。平时小钱上接受帮助，算情有可原。遇见房子这种大事，善英不会向人开口，她不是没有自尊和底线的人。

阿泽爸是这样劝她的：不要怕麻烦别人，我生病差点死掉，多亏邻居才能保命，又得你们照顾，可我不会过意不去，因为以后如果你们有需要，我也可以帮回去。善英接受了阿泽爸的帮助，这是她唯一的选择。

阿泽妈过世之后，阿泽爸借酒消愁，是善英打电话鼓励他，邀请他们父子搬家到双门洞。前几集，阿泽爸与善宇妈没有太多交集。后来我们知道了，是善英刻意的。寡妇门前是非多，他们俩，一个鳏，一个寡，又是同乡，太适合传绯闻了。谨言慎行，是为了避免麻烦，影响彼此名誉。

阿泽爸帮善宇家渡过难关，善英依然很谨慎，每次送了饭就走，片刻不肯停留。她的心思我能懂：如今欠了他那么多钱，要力所能及报答，但不宜走太近，不然别人会想，你是不想还钱了吗？她的犹豫和退缩，正是她的善良，自尊心，和要脸。

阿泽爸的深情都在心里，他是一个古典而隽永的人。

阿泽赢，他不敢表现出开心，只是淡淡的。善英问：你真的不会开心吗？他说：这有什么。其实他的逻辑更细腻：如果阿泽赢，我表现出开心，那么他输，除了对自己懊恼，还会因为愧对我而懊恼。他不愿自己给阿泽带来任何负担，所以连为儿子欢呼，都不肯光明正大。他不会错过阿泽的任何一篇报道，可那是他的秘密，是孤独的喜悦。

阿泽对着棋盘一个人苦思，他在外面等。阿泽因失眠而嗑药，他只能

看。阿泽在家,他尽力做一顿像样的饭。阿泽不在,他用冷水泡饭糊弄自己。阿泽去棋院,他在楼下,不愿有丝毫打扰。阿泽去中国比赛,他不能随行,拜托德善照顾。

即便他已经做了这么多,还是会自责遗憾。接受记者采访之后,他一个人喝酒伤心,说宁愿活着的是妈妈,这样阿泽就可以得到更多爱,像其他小孩那样有妈妈疼。他过生日,阿泽送了礼物,他先是一愣,然后摸摸阿泽脸,哎哟哎哟,不知道要说什么话才合适。阿泽眼圈红了,爸爸僵硬地抱着他,说:"爸爸只有你了。"阿泽疑似飞机出事,爸爸罕见地失去冷静,用手去砸抽屉,找电话一遍遍拨过去,知道他平安之后,又一句话也没多说。

这对父子的相处,非常细腻,也很催泪。一个是不善言辞的父亲,一个是满心知道父亲所以处处让他省心的儿子。妈妈去世了,不是爸爸的错,他却因此对儿子内疚。他做到了所有能做的事,尤嫌不足,恨不能把妈妈那份爱也一并补偿。因不能而遗憾。

阿泽爸是一个很有力量的人,他沉默不语,难得表达,但他知道怎样爱一个人。对阿泽如此,对善宇妈也是一样。善英这样的小女人,让她坚强面对一切,固然可敬,但她的肩膀并不足以支撑生活之重。阿泽爸在她面前偶有霸道,这份霸道,比温柔更令她安心。

这是两个受过苦的人的遇见。善英本就是小女子,被迫坚强,因为她是母亲,不得不如此。但是对她而言,幸福就是有所依靠。有男人做主心骨,她可以快快乐乐做主妇,照顾一家人衣食无忧。阿泽爸孤独多年,他向往人间烟火,也需要来自女人的安慰与陪伴。他们之间的感情,是真正的相濡以沫。那天下雪了,善英忙着开饭,阿泽爸说:以后一起过吧。一切水到渠成,没有刻意,没有狂喜,似乎就该这样。

这是不是爱情?我想了很久。结论:这是中年人的爱情。与卿卿我我比较远,更接近搭伙过日子和互相照顾。少年人看到这个描述会觉得煞风景,那是因为你们不懂,爱情是奢侈品,可遇不可求。可大多数人们会结婚。婚姻的本质,是互助组,合作社,各自贡献优势,共同抵抗风险和孤独。有爱的合作伙伴会经营出有爱的家,缺爱的会把家变成战场。从这个角度来讲,他们之间又是最好最纯的爱了。

阿泽爸对珍珠很好,也会带善宇打球,在他进大学很忙的时候,督促他

锻炼身体。善宇妈在阿泽晚归的夜,给他留一杯牛奶。孩子们忙得不着家,偶尔回来,他俩并排坐在床前看儿子熟睡的脸。善宇妈做很多菜,摆一大桌,一家人团坐着吃饭。善宇和宝拉恋情被发现,善宇妈烦恼得不行,阿泽爸贴心开解。这种种场景、家常、琐碎,共同点是,都很美好。

这一家子太好哭了,善英哭完善宇哭,善宇哭完阿泽哭,阿泽哭完爸爸哭。我陪他们全部哭。但他们家结局也最好,阿泽爸牵手善宇妈,告别寂寞和贫穷、死扛和硬撑。善宇得到宝拉,阿泽和德善在一起,又有全天下最可爱的珍珠。不缺钱,不缺爱,花开富贵人间烟火,没有什么美过它。